芸術と共在の中動態

――作品をめぐる自他関係とシステムの基層――

Aki Morita
森田亜紀●著

萌書房

芸術と共在の中動態——作品をめぐる自他関係とシステムの基層——＊目次

芸術と共在の中動態

——作品をめぐる自他関係とシステムの基層——

I

二つの場面の中動態

第一章 「感じられる」の中動態

われわれは前著『芸術の中動態』で、芸術作品の受容体験および制作体験を中動態という範疇によって考察した。本書では次に、これを基盤にして、芸術という領域における他者との関わりを考察していきたい。芸術体験が能動─受動の範疇では捉え切れず、中動という第三の態で特徴づけられるものである以上、他者との関わりも、制作者が受容者に能動的にはたらきかけるというような、単純な枠組みで捉えることはできないだろう。制作者が自分の感じたたらきかけられるというような、単純な枠組みで捉えることはできないだろう。制作者が自分の感じた何ごとかを作品によって受容者に感じさせたいとどれほど望んでも、そう感じることを受容者に強制できない。受容者はそのように感じることを外部から命じられたとしても、その命に従おうとさえしても、自分の内側からそう感じられなければそう感じない。芸術という領域の自他関係には、少なくともその基層において、自他それぞれにおける「そう感じられる（そう見える、そう聞こえる、そう読める

5

……）」が、何らかのかたちで相互に関わり合う事態を想定しなければならない。その一例として、他者の体験していることが自分のことのように感じられるという「共感」を考えることもできるだろう。他者という領域における自他関係を考察するために、内側から「そう感じられる」ということについて、改めて掘り下げておく必要がある。

1　自己受容（固有）感覚、体性感覚

まずは、「そう感じられる」ことに関わる障害から出発してみたい。神経生理学は、脳の頭頂葉の上頭頂小葉と呼ばれる部位に損傷を受けた患者が、実際には寝ているにもかかわらず自分が起きているという感じをもっていたという症例を報告している［酒田他、三九、九一頁］。また右頭頂葉の損傷からは、しばしば左側半身の失認が生じるという。例えば自分の左手を見ても自分の手とは思えない。人によっては、自分の手を他人の手だと言い逆に他人の手をつかんだり、着衣の際に右側だけ着せて左側は着せず、脱衣にも右側だけ脱いで左側は脱がなかったり、といった症状を呈す［同、九二―九三頁］。このような半身失認の患者にはさらに病態否認、すなわち現実に手足に麻痺があってもその麻痺を認めない症状が見られることもある［岩村、一九五頁］。これらの症状では、内側からそう感じられる、そうは感じられない、という点が問題となっている。言い換えれば、「客観的（＝対象的）」に、

実際に、他者から見ても、これこれである患者の状態が、患者当人にとってはそれと違ったように「感じられる」わけである。「客観的」な情報や説明は、当人にとってそう思うことに思えることにつながらない。やはりそれとは違ったように「感じられる」からである。患者は自分の手を対象として見るが、それが自分の手であるとは感じられない。健常なわれわれは、自分の手を見て、それが自分の手だと思う——自分の手は自分の手だと感じられている。わざわざ「思える、感じられる」と言挙げする必要もない、普段は意識されない当たり前のことである。実際にそうであるからそう感じられ、そう思えているのだと、われわれは考えるかもしれない。しかし、見ている手が自分の手であると手のところで、そう思えているのでなければならない。「内側からそう感じられる」ということを支える普段は隠れたこのはたらきを、神経生理学は自己受容（固有）感覚、体性感覚と関係づけている。

「自己受容感覚」あるいは「固有感覚」と訳される proprioception は、近代生理学の祖と称されるシェリントン Sir Charles SHERRINGTON が一九〇六年に出版した『神経系の統合作用 *The Integrative Action of the Nervous System*』で提示した感覚分類の一つである。シェリントンは感覚器を、外部から受ける刺激を受容する外受容器（exteroceptor）と、刺激源が内部にある内受容器（interoceptor）とに区別する。そして内受容器のうち筋・腱・関節および前庭にあって身体の動きによって刺激される受容器のはたらきから生じる感覚を、自己受容（固有）感覚（proprioception）と総称した。そして自己受容（固

有)感覚受容器が身体の運動や位置についての情報を提供することから、自己受容(固有)感覚を身体の運動や位置についての感覚とした[岩村、三〇─三三頁]。

これに対し「体性感覚 somatic sense」は、現代の生理学において、五感のうちの五番目の感覚、すなわちかつての触覚の位置を占める感覚とされる。「身体の表層組織(皮膚や粘膜)や、深部組織(筋、腱、骨膜、関節嚢、靭帯)にある受容器が刺激されて生じる感覚」と定義される。体性感覚はさらに、触覚、温度感覚、痛覚などの皮膚感覚と、筋・腱・関節などの運動器官に起こる深部感覚とに分けられる[岩村、五頁]。シェリントンの言う自己受容(固有)感覚は、ここで言われる深部感覚とほぼ同義とされる[岩村、三一頁]。体性感覚という分類には、それに加えて外部からの刺激にも対応する皮膚感覚が含められる。シェリントンは皮膚感覚を外部受容感覚としたが、今日では皮膚に身体の動きからの刺激に反応する受容器もあることが知られており、このことから、皮膚感覚が「刺激源が内部にある」自己受容(固有)感覚の一部をなすとされるのだろう。ここで言われる「体性」は「内臓」と対立する一方、「体性系」として「自律系」と対立する概念でもある。この「体性系」には感覚系だけでなく運動系も含められている[岩本、五頁]。シェリントンの言う自己受容(固有)感覚も、身体の動き、すなわち運動によって刺激された受容器から定義されたものであった。運動器官に感じられる体性感覚は、当然のように、身体の運動と関わってはたらく感覚とみなされることになる。

このことと呼応するように、「運動感覚」という語が、「自己受容(固有)感覚」や「体性感覚」とし

ばしば同義に使われる『新編感覚・知覚心理学ハンドブック』一一八五頁）。「運動感覚」は「キネステジ
ー」とも言われ、kinesthesia が原語である。これは「関節の動きや位置の感覚、筋の努力感、重さの
感覚をいい、主として深部受容器、一部は皮膚受容器からの情報によって成立する複合的な感覚」[岩本、
三一頁] とされる。われわれに「運動感覚」として感じられるのは、現代の知見からすると、深部受容
器というような特定の受容器からの情報にいわば一対一で対応する感覚ではなく、異なる種類の受容器
からの情報が複合してはじめて成立する感覚だということになろう。

　シェリントンの時代には、受容器（身体における器官）と感覚（人が感じる何ごとか）との素朴な対応が想
定されていたように思われる。これに対して神経生理学を基盤とする現代の神経心理学は、感覚という
体験を、さまざまな受容器からの情報がニューロンの階層構造を通じて複合・統合されて成立する事態
に対応するものと理解している。そこでは、受容器だけではなく複数の脳神経器官が関係しながら作動
する神経過程と心的過程との対応関係が見て取られている。このような現代の神経科学の知見をわれわ
れが援用するのは、体験を脳や神経のような生理学的器官の作動に還元しようという意図からではない。
自己受容（固有）感覚や体性感覚をいわば補助線として、自己の身体のはたらきを基盤に、「そう感じら
れる」という体験の成立を考察しようという目論見なのである。

　身体にあって身体の状態を感知する受容器やそれを組み込む神経過程の存在――それは、身体外部の
何ごとかの感知に特化した感覚器官（目や耳など）およびそのはたらき（視覚や聴覚）とは異なる感覚のあ

り方を示唆する。現代の神経心理学は、自己受容（固有）感覚・体性感覚・運動感覚などと言われる感覚を、身体にあって身体の状態を感知する受容器とそれにつながる神経組織のはたらきを中心に理解している。とすればわれわれは、自己受容（固有）感覚・体性感覚・運動感覚などと言われる感覚を、身体外部の何ごとかを感知する感覚とは別様の、〈はたらく身体それ自身のあり方をそのはたらきにおいて感知するはたらき〉と捉えてよさそうである。「内側からそう感じられる」こと一般について考えるために、そのような角度から自己受容（固有）感覚、体性感覚についての知見を追って行きたい。

2 触覚の「両極性」

認識を視覚モデルで考えるか、触覚モデルで考えるかは、哲学における大きな問題となっている。近代の主観─客観図式が、距離をおいて対象を捉える視覚モデルに基づくとみなされるのに対し、主─客図式を批判する文脈では、身体がじかに接触して対象を捉える（対象と関わる）触覚モデルが浮上する。

ここでは、自己受容（固有）感覚・体性感覚・運動感覚などと言われる感覚との関連で、触覚を取り上げる。それは、1で想定した〈はたらく身体それ自身のあり方を感知するはたらき〉が、まずは触覚（触れるという出来事）に典型的に見られるからである。体性感覚の研究者である岩村吉晃によれば、五感のうちの触覚は、一九世紀において皮膚に加わった受け身の感覚と「極端に狭く」定義されたものの、

ギリシア時代には、「さわること」を意味し、またすべての身体感覚を含む言葉として始まった」[岩村、五頁]という。現代の神経科学もまた、触覚をギリシア時代と同様に広く、1で取り上げた自己受容（固有）感覚や体性感覚に続くかたちで理解している。

一九二五年出版のカッツ David KATZ 著『触覚の世界 Der Aufbau der Tastwelt』には、触現象において「身体に関する主観的な成分が、対象の特性に関する別の成分と不可避的に結びついている」[KATZ, S. 19. 訳一四頁]という特徴が指摘されている。視覚現象は「自分の外側に何か（対象）を感知する」[同 S. 18. 訳一三頁。傍点は引用者]。すなわち視覚においては、専ら自分の外側に何か（対象）を感知する。残像などのように、現実に対象が存在せず網膜の状態のみに対応する何かも「外側の空間に投影され」、自分自身の身体の状態としてではなく、外側に存在する何かとして感知される。これに対し、触覚では自分の外側に何か（対象）が感知されるだけでなく、何かに触れている（＝何かが触れている）自分の身体の状態も感知される。カッツは前者を「客観的触感覚」、後者を「主観的触感覚」として、「触現象の両極性」を指摘する［同 S. 17. 訳一三頁]。触覚の「主観な面」と「客観的な面」は、身体の部位や「心の構え」によってそのどちらかが優位に立つこともある。例えば手の甲では、（自分が）触れている何か＝客観よりも、（自分がそれに）触れていること＝主観の方が強く感じられる。しかしどちらかが優位に立つことはあっても、他方が消失してしまうことはなく、「この両極性は保たれる」[同 S. 19. 訳一四頁]というのである。

カッツの言う触覚の「両極性」は、外受容感覚と自己受容（固有）感覚というシェリントンが区別した感覚の二つのあり方が触覚においてどちらもはっきり見て取られることと理解できるだろう。触覚の「主観的な面」は、自己受容（固有）感覚の一種とみなしうる。カッツの指摘から自己受容（固有）感覚を逆照射すると、それは、外部の対象を感知するはたらきと異なり、自己の身体の状態をいわば内的に感知するはたらきだということになる。「自己の身体の状態」は、外部の対象とは別の仕方で感知される。

すなわち、外部の空間に投影され、そこに位置づけられるようにして捉えられるのではない。もちろん自己の身体を外部の対象と同じように捉える場合もあるだろう。自己の身体の一部（例えば耳）をそれとは別の部分（例えば右手）で触れる（例えば、なぞったり、押したりする）ことでその状態を感知すること──それは外部空間に位置する対象（の一つ）としての耳の状態（例えば耳たぶが大きく柔らかな耳）の感知であり、その柔らかさを搗き立ての餅と比べることも可能である。それに対してそれとは別に、耳のところで、なぞられたり押されたりしていることが感知される。同様に、触れる右手のところでも、触れて（なぞったり、押したりして）いることが感知されているはずだ。なぞったり押したりしていることを耳に触れる右手のところに感じるのは右手の触覚のはたらきであり、なぞられたり押されたりしていることを手の触れる耳のところに感じるのは、耳の側の触覚のはたらきである。それらはともに、外部に投影されることなく、内側から感じられている。これは自己受容（固有）感覚による自己の身体の状態の「内的な感知」であろう。　自己の身体の状態を外部から、自分にとって外部の対象として捉えること

――右手で自分の耳の状態を感知すること――は再帰態であり、自己受容（固有）感覚で捉えること――（耳に）触れているという感じを右手に覚えること――は中動態だと言うこともできる。

触覚の「両極性」は、触覚現象（「触れる」ということ）において、触れる事物につながる何かと、触れるはたらき（触覚それ自体）とが結びついて感じられることを示している。そのこともまた、中動態の様相と言えよう。触れるということにおいては、触れる何かが感じられるだけでなく、触れるということ、触れているということそのものが感じられる。カッツが「主観的触覚」と呼ぶそのはたらき、自己受容（固有）感覚のはたらきは、はたらく身体それ自身のあり方をそのはたらきにおいて感じるはたらきであり、自足する一ではなく一が二に分割されたのでもない一つのはたらき、ずれとも言えないずれを含むはたらきと言えるだろうし、その意味でも、中動態のあり方と捉えることができよう。

3　非措定的自己意識（サルトル）と作動志向性（メルロ＝ポンティ）

自己受容（固有）感覚や体性感覚を、カッツの言う「主観的触覚」をモデルに〈はたらく身体それ自身のあり方をそのはたらきにおいて感じるはたらき〉と理解する時、サルトル Jean-Paul SARTRE の言う「非措定的自己意識 conscience non-thétique (de) soi」や、メルロ＝ポンティ Maurice MERLEAU-PONTY の言う「作動志向性 intentionalité opérante」が想起される。

サルトルは、『想像力の問題 *L'Imaginaire*』におけるイマージュ image の特徴を挙げる作業の中で、「想像的意識は、自らについての内在的で非措定的な意識を有す」[SARTRE, 1940, pp. 30-31. 訳二六頁]と指摘している。

イマージュが物ではなく関係、すなわち他の何かを志向する意識であるということからサルトルは出発する。

一切の意識は何かについての、意識である。非反省的意識は意識にとって異質な諸対象をめざす。例えば木についての想像的意識は、一本の木、すなわち本質的に意識の外部にある一物体をめざすのである。意識は意識自身を出て、自らを超越する。[同 p. 30. 訳二五頁]

想像的意識も何かについての意識である。しかしわれわれは、専ら「一本の木についての想像的意識」である想像的意識を、反省的 *réflécie*（＝再帰的）な意識によって記述することができる。それが可能である以上、想像的意識は外部の何かを対象とするその何かについての意識であるだけでなく、「それ自身についての内在的で非措定的な意識を含んでいるのでなければならない」[同 p. 30. 訳二六頁]とサルトルは結論する。理論構成からして、これは想像的意識以外のあらゆる意識にも当てはまる。

事実、『存在と無 *L'être et le néant*』でサルトルは、タバコの数を数える意識を例に取り、タバコと

いう外部の対象についての定立的意識が同時に「数えることについての非措定的意識」であると述べている。定立的意識においてタバコが十二本あるという「客観的特性」「世界の中に存在する特性」が開示される時、私は「数えることについてのいかなる定立的意識ももっているはずはない。私は自分が〈数えているのを知らない〉」。しかし「何をしているのか」と問われれば、「数えている」と答える。それは、タバコを数える定立的な意識が、数えることについての非措定的意識だからである［SARTRE, 1943, pp. 19-20. 訳 I 二八頁］。

サルトルは、自己を対象とする反省的意識のあり方と、自己についての非措定的意識のあり方を区別する。自己についての反省的意識は、外部に向かう定立的意識に「内在する」自己についての非定立的意識を前提とし、それをいわば事後的に対象として定立する意識、自己を対象として外部に定立する定立的意識の一種だということになる。それに対して非措定的自己意識の「自己 soi」は、意識の対象ではない。サルトルは、「～についての意識 conscience de ～」という表記においても、対象を定立する意識と非措定的自己意識のあり方の違いを示そうと、非措定的自己意識を指す場合に「～について de ～」の de をかっこに入れて「conscience (de) soi」と記述する［同 p. 20. 訳二九頁］。身体のレベルではなくあくまで意識のレベルではあるが、サルトルの見出す非措定的自己意識は、われわれが見てきた自己受容（固有）感覚のあり方と重なる特徴を示している。

これに対してメルロ＝ポンティは、フッサールに倣い、対象を措定する「作用志向性 intentionalité

d'acte］の前提に、いつもすでにはたらいている「作動しつつある志向性 intentionalité opérante」を指摘する［MERLEAU-PONTY, 1945, pp. 490-491. 訳2三三四頁］。そして、これを「客観的（＝対象的）身体 corp objectif」と区別される「現象的身体 corp phénoménal」、すなわち認識される（connu）前に生きられている（vécu）「自己の（固有）身体 corp propre」のはたらきと重ねた。サルトルと異なり、志向性を単に意識のレベルばかりではなく身体のレベルにまで掘り下げて考察するのである。ここでメルロ＝ポンティがシェリントンの使う proprioception（自己受容＝固有感覚）と重なる propre という語を使っていることも注目に価する。
(4)

『知覚の現象学 Phénoménologie de la perception』の第一部「身体」における「現象的身体」「自己の（固有）身体」の記述は、いわば「内側から」体験される身体についての記述である。

私は外部の諸対象を動かすのに、自己の身体の助けを借り、身体が対象を或る場所で捉え、別の場所まで運んでいくという具合に動かす。しかし身体を動かすのは直接に動かすのであって、客観的（＝対象的）空間の或る点にそれを見出し別の点までもっていくというのではない。私は身体を探す必要がない（略）。［同 p. 110. 訳1二六七頁］

私が立っていて手にパイプを握っているのであれば、私の手の位置は、手が前腕とのあいだになす角

度、前腕が上腕とのあいだになす角度、私の上腕が胴とのあいだになす角度、そして最後に胴が地面とのあいだになす角度から推論されて定まるのではない。私はひとつの絶対知によって私のパイプがどこにあるか、そのことから、私の手がどこにあり私の身体がどこにあるかを知っているのである（略）[同 p. 116-117. 訳1一七五頁]

対象が外部空間に位置づけられるかたちで捉えられるのに対し、自己の身体は「探さなくても」知られ「直接」動かしうる——このような両者の捉えられ方の違いを、引用した記述は示している。そしてさらに、自己の身体が外部の対象とは異なる仕方で知られるのは、何かを運ぶというはたらき、あるいは手にパイプを持つというはたらきにおいてであることもまた、指摘されている。ここで問題とされる「自己の〈固有〉身体」は、状況において何かをなそうとするはたらき、「われ能う je peux」[同 p. 160. 訳1二三三頁]である。être-au-monde の二重の意味、すなわち世界に内属し、かつ世界に向かう、というはたらきそれ自体において、そのはたらきは知られる。

したがってわれわれが問題にしようとする〈はたらく身体それ自身のあり方をそのはたらきにおいて感じるはたらき〉は、メルロ＝ポンティにおいて、状況において何かをなすことを可能にする「身体の空間的・時間的統一、相互感覚的統一、感覚―運動的統一」[同 p. 115. 訳1一七四頁]、すなわち「身体図式」に基礎を置くとみなされる。蚊に刺された場所を手で掻くという行為において、「作業は全面的

に現象的なものの次元で起こり、客観的（＝対象的）世界を経由しない」。それは「掻く能力としての手と掻くべき箇所としての刺された箇所のあいだに、自己の（固有）身体の自然的体系において生きられた関係」があるからだとメルロ＝ポンティは言う［同 p. 123．訳一八四頁］。この「自己の（固有）身体の自然的体系において生きられた関係」が、身体図式である。

この例をもう少し考えてみよう。蚊に刺されてかゆいことは、その箇所も含め、身体の状態として、身体において感知される。そして、かゆいところを掻くという手の動き（＝身体の動き）は、かゆいという身体の状態との内的な関係において発動し、かゆいと感じられるそこを掻いているという行為（＝身体の状態）として、やはり身体において感知されている。すなわち諸々の運動器官および感覚器官のはたらきが「状況における意味」を核に調整統合されるそのはたらきそれ自体が、内的に感知されていると言えるだろう。これもまた〈はたらく身体それ自身のあり方をそのはたらきにおいて感じるはたらき〉である。メルロ＝ポンティの記述する現象的身体、自己の（固有）身体にもまた、われわれが見てきた自己受容（固有）感覚のあり方と重なる特徴が見て取られる。

4　外部知覚にはたらく体性感覚

メルロ＝ポンティが「身体図式」という語で捉えた知覚―運動系としての身体のはたらきは、状況に

おいて何かをなすこと一般を可能にする以上、「外部」や「対象」に関わるはたらきである。とすれば

それは、シェリントンの言う「外受容感覚」、カッツの言う「客観的感覚」と内的関係をもつはずであ

ろう。また身体図式がさまざまな感覚や運動の間の全体的調整システムであるならば、「外受容感覚」

や「客観的感覚」による外部知覚の成立にも、体性感覚・自己受容（固有）感覚の〈はたらく身体それ自

身のあり方をそのはたらきにおいて感じるはたらき〉が、はたらくのではないか。

　この点について関連する諸科学の知見を見てみよう。現代の神経心理学は、感覚という体験を、さま

ざまな受容器からの情報がニューロンの複雑な階層構造を通じて複合・統合されて成立する事態に対応

するものと理解している。そして近年、外的対象知覚の成立にも、体性感覚・自己受容（固有）感覚・

運動感覚などと呼ばれる感覚が、当人に意識される程度は別として、不可欠なかたちではたらいている

ことが明らかになってきている。

　すでに述べたように触覚には、自己受容の側面だけではなく、外部の対象を把握する側面もある。触

覚による対象認知の場面で注目されている現象の一つに「アクティヴ・タッチ active touch」がある。

触わることによって対象を捉える際、普通、人は、なでたりさすったりひっぱったりたたいたりゆさぶ

ったりというように、積極的に手を動かして探索する。これがアクティヴ・タッチである。手を動かさ

ずにただ触れているより、動かした方がよくわかる——対象に触れる身体の動きが対象認知に寄与する

ことを、神経心理学や認知科学は確認している［岩村、一七頁。佐々木、一七六—一七八頁］。対象に応じて

身体が動くその動きが関与する以上、運動の制御が必要であり、そこでは皮膚表面の外部受容器だけで
はなく、内部にある筋肉・関節などの自己（固有）受容器もはたらいている。すなわち身体の状態
を感知する体性感覚・運動感覚、より広くは運動系がはたらいているということになる［岩村、一八頁］。
アクティヴ・タッチにおいては、感覚受容と運動制御が不可分であるとされ、その神経機構が研究され
ている［同、一四八―一六一頁］。

他方、外受容性感覚の代表である視覚においても、目を動かすことの重要性が指摘されている。ギブ
ソン J. J. GIBSON は『生態学的視覚論 The Ecological Approach to Visual Perception』に「頭と目で
見ること」と題する章を設け、「見回す」ことで成立する視覚を考察している。

個体は、眼だけでなく、動き回る身体の肩の上の頭についている眼で見ている。眼では細部を見つめ
るが、動く頭で見回し、移動できる身体で動いて眺める。［GIBSON, p. 222. 訳二三七頁］

視覚は動きを組み込んでおり、網膜上の静止画像との対応では理解できない。ギブソンによれば、眼球
―頭部系の探索的調節を通じた変化における不変項の把捉が視覚成立の要である。また近年、神経心理
学の領域においても、「アクティヴ・ヴィジョン active vision」の名の下に、視覚における能動的な視
線移動のはたらきが研究されている(5)。ここでも眼球の動きは、環境への探索行動の一部とみなされ
る。

例えば何かを見つめる時、人は、捕捉されたターゲットが網膜の中心窩の位置にくるよう、サッカードsaccadeと呼ばれる眼球の回転運動を毎秒三〜四回行っている［FINDLAY + GILCHRIST p. 25, 訳二五頁］。サッカードとサッカードの間でも、眼球は静止せず、微細な動きを続けている。眼球の動きに応じて網膜上の像は動く。特殊な仕掛けで網膜像が動かないようにすると、視覚対象は部分的にあるいは全く見えなくなるという［同 p. 24, 訳二四頁］。「視覚系と動眼系とは、環境と相互作用する一つのまとまりとして扱われなければならない」［同 p. 34, 訳三四頁］。すなわち視覚にもまたシステムの一部として運動系が組み込まれているわけだ。運動系は系の状態を感知する体性感覚を組み込んだシステムである。とすれば触覚におけるアクティヴ・タッチと同様、視覚においても自己受容（固有）感覚・体性感覚がはたらいていることになる。

〈はたらく身体それ自身のあり方をそのはたらきにおいて感じるはたらき〉としての自己受容（固有）感覚・体性感覚は、そのはたらきがどの程度どのように意識にのぼるかは別として、外部の対象を知覚することにおいても、システムの一部としてはたらいている——このような神経科学の知見からすれば、サルトルの言う非措定的自己意識や、メルロ＝ポンティが作動志向性を担う現象的身体のレベルに指摘した内的感知は、身体図式に統合された身体のはたらきにおける自己受容（固有）感覚・体性感覚とでも言うべきはたらきと、対応させることができるのではないだろうか。

そしてこの内的感知は、外部知覚が自分の知覚であるということ、すなわち例えば「自分が見てい

る」と対象化して語られる前の、「〈自分に〉見えている」という感じとつながってはいないだろうか。

他人の知覚ではなく自分の知覚、「見える」ということが自分（の身体）において生じているという感じ、そう感じられることは、視覚にはたらく自己受容（固有）感覚・体性感覚とつながってはいないか。もちろん、ここで言う「自分」は、反省的に措定された「私」ではない。措定による対象化以前、はたらきにおいてはたらきを感知するはたらきのままの、いわば中動的自己である。そしてそれは、精神病理学者の長井真理が分裂病（統合失調症）患者に亢進を認め、デカルトのコギトと重ねて理解した、中動態の「非対象的・非措定的自己関与」(6)とも通じるだろう。

第二章　相互状況の中動態と社会システム

われわれは前著『芸術の中動態』で、芸術体験が環境との間に中動的に成立する次第を見てきた。前著では取り上げなかったが、環境には、他者も大きな要素として含まれる。芸術体験は他者との関係においてどのようなあり方をするのか、それもまた、詳しく考えなければならない。少なくとも近代以降、芸術作品を受容する者は、それを制作した者を「作者」として問題にするし、制作する者も通常、自分以外の誰かが「作品」を受容するという前提で制作を行う。制作も受容も、他者と関わる自他関係の側面をもつ。自他関係は、個々の自他関係であるにとどまらず、社会とつながっている。芸術は今日、個人を超えた社会的制度として成立しており、制作者も受容者も、「芸術」というすでに存在する枠組みにおいて、作品を制作し受容している。「芸術」を否定する場合にしても、「芸術」という制度は前提される。芸術体験を考えるにあたり、芸術の社会制度という側面を無視することはできない。社会学者ニ

23

クラス・ルーマン Niklas LUHMANN は、社会を、自他間のコミュニケーションが連鎖を続けることで成立するオートポイエーシス・システムと捉えた。そこでは、芸術もまた、分化した社会システムの一つとみなされている。われわれは先に、個人の芸術体験の中動態をオートポイエーシスと関係づけたが、ここでは自他関係に見て取りうる中動態とルーマンの言う社会システムとのつながりを確認しておきたい。[2]

1 相互状況 reciprocal situation の中動態

言語学者スーザン・ケマー Suzanne KEMMER は、著書『中動態 *The Middle Voice*』で、多くの言語において、複数の人間の互いに関わり合う状況が中動態のマーカーでしるしづけられている点を指摘している。その事例を踏まえて彼女は、動詞の表す出来事が複数の関与者 participants の相互関係によって成立している場合を意味論的に「相互状況タイプ reciprocal situation types」と領域づけ、そこに中動態のありようを見る。[3]

複数の関与者が相互に関係する状況といっても、すべてが中動態とされるわけではない。ケマーは「本来の相互（交互）reciprocal proper」と「自然に相互的な出来事 naturally reciprocal events」を区別し、後者「自然に相互的な出来事」に中動態のありようを見る。例えば、二人の人物が互いに相手の頬

などにキスをする（英 John and Mary kissed each other. 独 Hans und Maria haben einander geküßt.）は「本来の相互（交互）」とされ、二人が口と口を合わせてキスをする（英 John and Mary kissed. 独 Hans und Maria haben sich geküßt.）は「自然に相互的な出来事」とされる。中動態とされるのは後者の口と口のキス、「自然に相互的な出来事」の方である。ケマーによれば、「本来の相互（交互）」においては、二人のうち一方が動作の「起動者 Initiator」（キスする側）、他方が「終点 Endpoint」（キスされる側）にはっきり区別できる。まずジョンがメアリー（の頬）にキスし、次にメアリーがジョン（の頬）にキスする。ここには継起的な二つの関係、二つのキス行為がある。二人はそれぞれ一方において起動者であり、もう一方の関係において終点である。役割が逐次逆転交替する相互関係と言えるだろう。これに対して「自然に相互的な出来事」とされるのは、このような二つの関係、二つの役割が区別できない場合である。口と口を合わせてキスしているジョンとメアリーにおいては、二人ともキスしているのかキスされているのかわからない。そこには同時的な一つのキスしかなく、両者の間には全体として一つの関係しか見出せない。それが中動だとケマーは言うのである [KEMMER, pp. 111-113, p. 117]。この「自然に相互的な出来事」のタイプには「会う meet」「戦う fight」「合意する agree with」「性交する make love」などが挙げられている。これらの場合において、出来事は一人ひとりの行為というような下部構造や構成部分に分解されず、「差異化されない全体」として、「出来事の精緻化の度合い relative elaboration of events」が低いかたちで捉えられているとケマーは特徴づける [同 p. 121]。

ケマーは、多くの言語において「本来の相互（交互）」を示す形態上のマーカーと「自然に相互的な出来事」を示すマーカーとが異なっていること、さらに「自然に相互的な出来事」に中動態を示すマーカーが用いられる言語が少なからず存在することを指摘する［同 p. 120］。そしてそれを「自然に相互的な出来事」が「出来事の精密化される度合いが低いこと low elaboration of events」という他のタイプの中動態に共通する意味上の特徴を示すことと結びつける。こうしてケマーは、複数の関与者による「自然に相互的な出来事」を、中動態で表される状況の一種とみなすことになる。

ケマーは、複数の関与者が関わる「相互状況タイプ」の出来事の領域に、「自然に相互的な出来事」に加えて、さらに二つのタイプの中動態を見出す。「自然に集合的な出来事 naturally collective events」および「連鎖的な出来事 chaining events」である［同 pp. 123-127］。「自然に集合的な出来事」とは、「集まる」「混ざる」「一つになる」というように、関与者が個々バラバラに行為するというよりも一つの集団として、グループとして行為している場合である。「連鎖的な出来事」とは、〈The graduates followed each other up on to the platform. 卒業生たちは次々前の人に続いて壇上に上がった〉という例が示されているように、AにBが続き、BにCが続き、CにDが続く……という具合に、二者間の関係が複数の関与者にわたり次々順番に連鎖していく場合である。このタイプは、関与者がまずは起動者（前に続く者）であり、次に終点（後から続かれる者）であると捉えると再帰であるが（言語によっては形態上、再帰とマークされる場合もある）、複数の関与者による連鎖的な一続きの出来事と捉えると、中

動となる。ケマーは先の例文〈The graduates followed each other up on to the platform〉よりも〈they-go-in-a-line〉とする方が、「連鎖の中動 chaining middle」の意味合いに近いと述べている[同p. 126]。「自然に集合的な出来事」や「連鎖的な出来事」は、形態上、中動態のマーカーをもつことが多く、意味の上でも「出来事の精密化の度合いが低いこと」という中動態の特徴をもつとケマーは言う。

2　各個を超えた別次元の出来事と中動態

複数の人間が関わりをもつ「相互状況」の領域に中動態が用いられる。ケマーはこれを「出来事の精密化の度合いが低いこと」という彼女なりの中動態理解で整理するが、われわれはこの領域を自他関係と社会システム成立に関わる中動態と捉え、考察していきたい。

われわれはバンヴェニストの中動態論から出発し、中動態を「主語が動詞の表す過程に巻き込まれ、過程の中で生成し変化していくありよう」と理解した。バンヴェニスト Émile BENVENIST は能動態と中動態の対立を、主語が過程の外部にあるか内部にあるかの対立と捉える[BENVENIST, p. 172. 訳一六九頁]。能動態の主語は過程の外部にあり、過程から影響を受けることなく過程を支配する動作主である。中動態の主語は、過程の「座 siège」や「場 lieu」であり、過程のうちで何らかの影響や変化を被る。ゴンダ Jan GONDA はこの、過程が外部に先在する動作主によって引き起こされるのではない

という側面に力点を置き、「動作主の不在」「出来事的 eventive」であることを中動態の特徴とする[GONDA, p. 53]。すなわち中動態では、動詞で表される過程が主語（の意志や意図）によって引き起こされるのではなく、いわばひとりでに生じる出来事として主語に降りかかってきて、それによって主語が影響を被る、というのである。バンヴェニストの考察にしてもゴンダの考察にしても、中動態で表される過程は自己同一的な項と項との外的関係ではなく、項を巻き込んで生じている一つの過程、出来事として捉えられていると言えよう。ケマーの強調する「出来事の精密化の度合いが低いこと」もまた、過程が、彼女の言う Initiator-Endpoint 関係、すなわち「誰かが引き起こし誰かが影響を被る」という項を前提とした二項の関係にはっきり区別分解されないという意味で、「主語（関与する項）が巻き込まれて変化する一つの過程」と読み替えることができる。

このような中動態理解から、ケマーの取り上げた「相互状況」の中動態を考えてみる。複数が関与する「自然に相互的な出来事」「自然に集合的な出来事」「連鎖的な出来事」は、どのタイプにおいても、一人ひとりの関与者を超えて出来事が成立している。

「自然に相互的な出来事」の例、口と口を合せてのキスは、関与者一人ずつのキス行為の足し算ではない。一方が他方に一方的にキスする能動─受動関係のキスとは別の種類の出来事として成立している。

「会う」にしろ、「戦う」にしろ、出来事は一人が他の一人を見るとか、一人が他の一人を殴るとかいう（能動─受動の）出来事とは違い、主語に立つ関与者によって一方的に引き起こされはしない。私が戦い

たくても、相手が応戦しなければ戦いは成立しない。戦うという出来事は、私だけでは引き起こせない。相手も同じように戦ってくれなければ、戦いにはならない。私が会いたくても、相手が会ってくれなければ「会う」という出来事は成立しない。一方的に相手を見ることはできても、それは「会う」ことではない。相手からしても、事態は同じことだ。「会う」や「戦う」は、相手を見たり段ったりする関与者一人ひとりの行為とは別の次元に、関与者個人ではどうにもならないかたちで成立する。「会う」ならば、自分だけでなく相手もその気になっていて、互いに相手の動きを予想して動く、ということが戦いである。これらの出来事は、複数の関与者が関与する中で、関与者一人ひとり（の思惑や行為）を超えて、しかも関与者たちを巻き込み、関与者たちのあり方を定めるように成立している。

「自然と集合的な出来事」や「連鎖的な出来事」も、同様に、関与者個人でどうこうできる出来事ではない。「集まる」にしても「順番に列をなして登壇する」にしても、複数の関与者は自分勝手に動くのではない。その動きは、自分以外の関与者たちの動きに応じて調整された動きでなければならない。関与者が互いに「息を合わす」「タイミングを合わす」などする結果、一人ひとりの関与者を超えて、一つの全体的な「集まる」や「順番に列をなして登壇する」という出来事が成立する。関与者の関与の動きは、個々バラバラであってはならず、出来事の全体から規制され、そこに統合される。関与者の関与によって出来事は成立しているが、すべての関与者は、そこで成立する全体的な出来事に巻き込まれそうであ

るようになっている。　巻き込まれずに出来事を外部からコントロールする関与者（能動態の主語となる者）は、いない。

以上のように相互状況の中動態も、これまで見てきた他のタイプの中動態同様、「主語が過程に巻き込まれ生成し変化する」という意味論的特徴で理解することができよう。過程は、中動態の主語である個々人を超えて、いわば別の次元に成立し、そこから個々人のありようが成立している。われわれは、自他関係および社会システムの成立を考察する範疇としても、中動態を用いることができるだろう。

3　ルーマンのコミュニケーション・システムと二重の偶有性

「相互状況の中動態」で表される出来事は、個々人を巻き込みつつ、個々人を超えた別の次元に成立している。言い換えると、この出来事は、個々人の行為の単なる足し算ではない。個々人の行為が互いに依存・制約し合って一定の関係をもつように、部分の総和を超えた全体が成立している。この全体を、一つのシステムと見ることができるだろう。

社会学における「社会システム理論」は、社会をシステムとして考察するものである。社会学者大澤真幸はシステムを次のように定義している。

システムとは関係し合う要素の集合である。システムは、要素間の制約し合う関係性のゆえに統一的な全体を構成している。[『岩波哲学・思想事典』六三五頁]

社会学者ニクラス・ルーマンは、社会を、コミュニケーションがコミュニケーションを連鎖的に引き起こす動的なオートポイエーシス・システムと理解して、社会システム論を展開している。芸術体験における自他関係および社会を考察するにあたって、社会システム成立に関するルーマンの論述を見ておきたい。

ルーマンは、社会を考えるにあたり、さまざまな属性を担う実体としての諸個人（Individuen）からは出発しない。諸個人（主体）の関係から社会が成立するとは考えないのである [LUHMANN, 1984 S. 153-154. 訳上一六五頁]。主体としての人間や人間の主体的行為の集まりが社会になるわけではない。それを考えるにあたってルーマンは、社会システムは、心的システムとしての人間とは別次元に成立している。コミュニケーションは、個人の意図や思いとは別次元に成立する。ことばは話し手の意図とは別様に理解されうるし、相手の反応から言うつもりのなかったことばを口にすることもある。やりとりの中で、当人たちの思っていなかった方向にも話はころがっていく。コミュニケーションが生む。個人を超えてコミュニケーションがオートポエティックに連鎖し続けることを、ルーマンは社会システムと考えるのである。

ここで言われるコミュニケーションは、それ自体で存在する情報が複数の人間の間でやりとりされることではない。そのようなコミュニケーション観をルーマンは否定する。ルーマンの見るコミュニケーションとは、情報・伝達・理解からなる分離不可能な一まとまりの過程である。誰かが何かを言い（情報と伝達）、それが別の誰かによって理解されるという一つの出来事、その一体性（Einheit）がコミュニケーションであって、情報、伝達、理解という側面は、そこから遡って捉えられる。何ごとかが、誰かが何かを言ったということ（何か＝情報、誰かが言った＝伝達）として、別の誰かに理解されればコミュニケーションは続きうる。

いわば受け手（理解する側）からコミュニケーションを見ているように思われる。何ごとかが、誰かが何かを言ったということ（何か＝情報、誰かが言った＝伝達）として、別の誰かに理解されればコミュニケーションは続きうる。それが話し手の意図と合致しているかどうかは問題とされない。したがってそこには誤解も含まれる。誤解があったとしても、それを前提として次のコミュニケーションは続きうる。

ルーマンにとっては、受け手が理解において、話し手の話したことに情報と伝達を区別するということが重要である [LUHMANN, 2002, S. 287-288. 訳三七一—三七二頁]。受け手は、情報（話された内容）の意味とは別に、その情報を話し手が伝達した（話した）ことの意味も認める。「雨が降っているよ」という声掛けが、《雨が降っている》という情報の意味だけでなく、例えば《傘を持って行け》という促しの意味にも理解されるというような事態だろう。コミュニケーションは、情報と伝達の二重性によって、単に情報のみを受け取る知覚と区別される。情報と伝達を区別する理解によってはじめて、コミュニケーションが成立するとルーマンは考えるのである。

もし、理解するという立場で伝達と情報が区別されないと、そもそもコミュニケーションは成立しません。コミュニケーションは、そもそも理解するという契機において初めて情報と伝達という二重性を生み出し、理解がこの二つをコミュニケーションにするのです。[同 S. 287. 訳三七一頁]

受け手の理解からコミュニケーションを考えるということは、コミュニケーションという複数の人間（心理システム）の間に生じている出来事を、一方の関与者に他方がどう見えるのかを基盤として捉えることだろう。関与者それ自体がどうあるかではなく、それを別の関与者がどう見ているか、どう捉えているか、ルーマンの用語で言えばどう観察しているか、が基本である。ルーマンは、複数の心理システムから社会システムが創発する原理を考察するが、そこで問題とされる心理システムは、実体としてのそれではなく、あくまで「他の心理システムあるいは社会システムによって観察される心理システム」[LUHMANN, 1984, S. 155. 訳上一六七頁]である。

したがって、コミュニケーションの原基的状況とされる自他の対峙は、観察された心理システム（一方）にとって相手がどう見えているか）をもとに考察される。二者の対峙において、一方（A）は相手（B）の出方を予想しそれに応じようとするし、もう一方（B）の方も同様に相手（A）の出方を予想しそれに応じようとする。とすればAは「Aの出方を予想するBの出方」を予想してそれに応じなければならないだろうし、続いて相手Bも『「Aの出方を予想するBの出方」を予想するAの出方』を予想してそれに

応じることになろう……。両者の動きは相互に相手の出方（の予想＝見え方）に依存し、堂々巡りの自己言及的円環をなして定まらない。見え方を超えた基準点が与えられないため、両者は共に身動きがとれない。これが doppelte Kontingenz と呼ばれる状態である。この種の両すくみ状態がどう解かれて社会システムが成立するかは、社会学の問題となってきたという。

この概念は、社会学の理論展開の中で、Kontingentz の「あるものに依存する」という意味から、すなわちAがBに依存し、BがAに依存するという「二重の依存」という意味で、理解されてきた。ルーマンはそれに加え、Kontingentz の「ほかにも可能である」という意味、言い換えると「不可能性と必然性の否定」[LUHMANN, 2002, S. 305. 訳三九五頁] という意味も重ねてこの概念を使用する。その文脈で doppelte Kontingenz は、「二重の偶有性」と訳されることになる。

Kontingenz を偶有性と捉えることは、それ自体として個人ではなく観察された心理システム（どう見えているか）から、自他関係や社会システムを考察することと結びついているだろう。そこにはあらかじめ、関係が組み込まれている。個人という心理システムは一つの閉じたオートポイエーシス・システムであり、外部から見通すことができない。ルーマンはこれに「ブラック・ボックス」という語を用いる。自他関係において、ブラック・ボックスである相手を正しく認識して、それでしかないような唯一無二の対応をすることはできない。自他双方にとって、相手の見え方も、したがってそれに対する対応も、必然的なものではない。しかしそれは、ありうることである以上、不可能なものでもない。それは

kontingent、偶有的（たまたまそうである）であって、別様もありうる、ということになる。

「二重の偶有性」は、外部の参照項・基準点をもたない規定不能な自己言及的循環である。そしてそれゆえにそこから、必然的でもなく不可能でもない範囲で、何らかのシステムが創発することになるとルーマンは考える。きっかけとなるのは偶然 Zufall である。

したがって、二重の偶有性の基本的状況は単純である。すなわち、二つのブラック・ボックスが、どのような偶然に基づいてであれ、互いに作用し合うようになる。[LUHMANN, 1984, S. 156, 訳上一六八頁]

固定した価値コンセンサスはまったく必要とされない。二重の偶有性（すなわち、空虚な、閉じられた、規定不能な自己言及）の問題は、まさしく偶然を吸収する。偶然に対して敏感になる。価値コンセンサスが存在しなくても、それはでっちあげられるだろう。[同 S. 150-151, 訳上一六一頁]

規定不能な、いかようにでも（ただし或る範囲内で）ありうる自己言及的循環であることによって、ちょっとした偶然であっても、（不可能でなければ）それが手掛かりとなって自他の相互作用が始まり、そこから循環が或るかたちに定まるというのである。二重の偶有性の両すくみ解消のために、動きを規定す

「価値コンセンサス」、すなわち両者の間での合意をもち出す必要はない。自己言及的循環は、必然的な規定性をもたない空虚な循環であるがゆえに、どこかが偶然によってでも定まって動き出せば、そこから次々と動きが生じ、全体がまわり始める。両すくみは解消される。これが、社会システム創発の原理だというのである。ルーマンによれば社会システムは、このように動き始めた自他間の相互依拠するコミュニケーション連鎖が、自己言及的・循環的に連鎖し続ける作動状態である。

システムが創発し作動してはじめて関与者のありようが（当人の意図を超えて）定まる。関与者は、過程の外部に存する能動態の主語ではない。システム外部には、それを設計制御する何者も存在しない。われわれはすでに、オートポイエーシスの作動を中動態で考察したが、自他関係から社会システム成立のオートポイエーシスにも、こうした中動態を見ることができるだろう。

4　自他関係と「行為の意味の不定さ」

自他関係や社会システムが、このように個々人の意図や行為と別次元で、関与者のあり方を限定しながら作動するということは、自他関係や社会において、関与者の行為がそれ自身としては完結せず（意味もかたちも定まらず）、関係やシステムの作動においてはじめて、事後的に、それになる（定まる）とい

うことを意味する。遡行性は中動態の特徴の一つである。(6)

認知科学の立場からロボットを利用してコミュニケーションの成立を研究している岡田美智男は、コミュニケーションの成立および継続を、「行為の意味の不定さ indeterminacy」[岡田、二〇一二、六六頁。

岡田、二〇〇八、三〇三頁]を核に考察している。

岡田は、例えば自動販売機やATMの「ありがとうございます」や「こんにちは」ということばに人がなぜ返答しないのか、という問いから出発し、人との間で対話が続くロボットの製作を通して、コミュニケーション成立の条件を探っていく。

岡田は、コミュニケーションの基本的なかたちを、「なにげない雑談」に見る。日常的に交わされている自然な会話において、人は話す内容をはっきり定めてから話すのではなく、「どうなってしまうかわからないけれど、とりあえず何かを話してみよう」と「投機的」に発話を繰り出している。そこでは、言い淀みや言い直しが多く見られる。言い淀みや言い直しは、従来、「心の中」「頭の中」の意図やプランを前提とし、そこからの逸脱やそれに気づいた軌道修正と理解されてきた。しかし、発話が結果として新たな想起を引き出し、次の発話をナビゲートする具合に進むことが普通にある。他者との対話においてはさらに、相手の反応や応答があってはじめて発話の意味が定まる。「おはよう」という語り掛けは、相手が気づかず通りすぎてしまえば宙に浮いて意味をもたない。相手が「おはよう」と答えてくれてはじめて挨拶の意味をもつ。あるいは、発話が相手の問いを引き出し、その問いに答えることから言

いたいこと（発話内容）がはっきりしてくるという事態も、まれではない。岡田が注目するのは、ルーマンが、理解をまってはじめてコミュニケーションが成立すると見るのと、同様の事態であろう。コミュニケーションにおいて、発話の時点で意味は不定である。

不定なまま繰り出されたなにげない発話は、相手からの応答を得て、意味や価値を与えられる。その相手からの応答は、先の発話を支えると同時に、こちらからの支えを予定して繰り出されたものだ。

［岡田、二〇二二、八四頁］

岡田は発話を、相互に相手の「支え」を期待し、相手に「委ねる」行為とみなす。このような相互依存関係によって、コミュニケーションは成り立ち、続いていく。

ここで岡田は、コミュニケーションが自然なものになる条件として、「行為の意味の不定さ」に注目する。

何かを相手に伝えようと、そのメッセージに明確な意味や役割を担わせようとする。しかしメッセージに担われる意味や役割が明確すぎると、なにか「ふわっ」とした雑談になってくれない。（略）いろいろ試みてみると、むしろ私たちの言葉の意味を不定なままに、それを相手に委ね、その語り掛け

に対するなんらかの応答によって、事後的に当事者にとってのオリジナルな意味がたち現れてくる。そうした意味生成的な側面がむしろ「雑談らしさ」を生み出しているようなのである。[岡田、二〇〇八、三〇五-三〇六頁]

発話の意味が明確で完結していると、雑談にはなりにくい。ATMや自動販売機のことばは自己完結していて、どうなるかわからないという「投機的」なところが見えない。相手の反応に委ねるところが感じられない。だからこちらは返事しようと思わない。そういうことだろう。これに対してわれわれの言葉や行為は、「意味の不定さ」を含み、相手に委ねて投機的であるからこそ、互いに委ねられたことに対する「応答責任」を感じて応答する。そしてそれもまた、意味の不定さを含む投機的な発話であることによって、コミュニケーションは続いていく。継続するコミュニケーションを通じて、意味が生成してくる。岡田の言う「事後的に当事者にとってのオリジナルな意味がたち現れてくる」「意味生成的な側面」とは、オートポイエーシスの中動態が示す特徴の一つ（遡行性）である。

5　偶有性と不定性

ルーマンは、二重の偶有性が空虚な循環であるがゆえに偶然に敏感になり、偶然がきっかけとなって

システムが作動し始めると言う。岡田は、発話が意味の不定なままに投機的に繰り出されることによって相手の応答を引き出し、コミュニケーションが続いていくと言う。両者の立場や理論構成の違いは大きいが、自他関係から社会システムの成立や作動に結びつく基礎的事態の把握においては、共通するところが見られる。

両者は共に、自他関係の基本を相互依存的関係と捉え、その関係が循環的に連鎖し作動する条件として一種の空白（不定性）を考える。一種の空白によって、相互依存関係の中で、これまでなかった意味が、関与者個人を超えたところに、空白を埋めるように生成する。空白（不定性）が、偶有的な規定性を呼ぶのである。

われわれは以前、身体をもつ人間と環境、とりわけ物理的・自然的・事物的な環境との間に、行為の「かたち」が成立する次第を、中動態という範疇を用いて考察した。それは、身体をもつ人間のオートポエティックな作動と理解される。行為の「かたち」は、規定性の一種であり、人間と環境との相互限定によって成立するが、それはルーマン言う意味で偶有的である。偶有的であるからこそ、オートポエティックな作動において、「かたち」が変容しうるのである。これに対し自他関係とは、環境との間で偶有的な「かたち」を生じさせる者同士の関係である。ルーマンの言うように、ここで偶有性は二重になる。社会制度、社会システムには、そのオートポエティックな作動の変容可能性が組み込まれている。ただし二重の偶有性から高次のオートポエティックな作動の「かたち」が生まれるのであれば、この

「かたち」、すなわち社会的次元での規定性には、個人における「かたち」の成立・変容を環境としつつ、それとは別の成立や変容の原理・規定の幅が見て取られるのではないだろうか。芸術という制度にとって、このような自他関係における（二重の）偶有性に基づく不定性（わからなさ）と変容可能性は、大きな意味をもつと予想される。

以下の諸章では、第一章で論じた個人における「感じられる」の中動態、本章で論じた自他間の相互行為における中動態、これら二つの中動的局面を基盤にして、芸術という領域の自他関係と制度（システム）を考察していく。

II 作品を介する自他関係

第三章　共感と「構え」

芸術体験を、他者との関係において、またそこから広く社会という場において考察しようとする時、「共感（英 empathy、独 Einfühlung、仏 empathie）」が視野に入ってくる。

われわれは、友人から或る展覧会がよかったと聞いて、それならと足を運ぶ。こころ動かされたら、「本当、よかった」とその人に感想を返したり、身近な別の誰かに「よかったよ、見に行ってごらん」と紹介したりする。作品を見たり聞いたり読んだりしようする時、その作品についての誰かの感想や批評が、その人物の権威の有無にかかわらず、動機の一つとなっていることが少なくない。また、見たり聞いたり読んだりした作品について、特定の誰かあるいは不特定の誰かに向かって語ったり書いたりもする。同じ作品を見たり聞いたり読んだりした誰かと、その作品について語り合うことも多い。われわれは、義務としてではなく、強制されるのではなく、そうしたくてそうする。「そうしたくて」と意識

45

するほどでなくても、そうする。ここでは、自分にとっての「よかった」が他者にとっての「よかった」に通じる可能性、他者の体験（＝他者の感じること、他者に感じられること）と自分の体験（自分の感じること、自分に感じられること）との間に、何かしらの「同じ」がありうることが、素朴に想定されている。もちろん、その期待や想定が覆されることもあるのだが。

見たり聞いたり読んだりする作品を制作した者は、自分の制作したものを自分以外の誰かに呈示する。芸術という領域において、「作品」であることには、制作者が誰かに呈示するということが含まれている。制作者は一般に、他の誰かが見たり聞いたり読んだりしてくれることを望む（望まずに、制作したものを放置あるいは隠匿する場合もあるのだが、その問題については別の考察が必要だろう）。自分で制作して、「いい」と感じられたものを、「見て、見て！（聞いて、聞いて！　読んで、読んで！）」、いいでしょ」とばかり、人に見せたり聞かせたり読ませたりする。作品を他者に呈示するということは、特定の誰かにことばに出して求めるのでなくても、自分が制作して「いい」と感じられたものを他者にも「いい」と感じてほしい（それは他者にも「いい」と感じられる可能性がある）ということを意味するはずだ。そして見たり聞いたり読んだりする者は、制作したそれを作者が「いい」と感じたということを（暗黙であれ）前提として作品に向かう。制作者が「いい」と感じたように、自分にも「いい」と感じられるだろうと、素朴には期待している。

自分がそれに感じる何かを、制作者自身の感じた何かに通じるものとして捉える場合も少なくない。　制作者と受容者との間にも、両者の「感じる（感じられる）」体験に、何かしらの

「同じ」が想定されている。もちろん、この想定や期待が覆されることもあるのだから、あくまで「同じ」の可能性にすぎないのだが。

芸術体験においては、作品の受容者たちの間で、また制作者と受容者とのあいだで、「共感」の（少なくとも可能性）が前提されていると言ってよいだろう。この前提は、「共感」の不成立があっても、全否定されはしない。芸術体験に前提されるこのような「共感」は、カント Immanuel KANT が趣味判断の主観的普遍妥当性と指摘した事柄[1]とも重なるだろう。

われわれは先に、芸術作品の受容体験および制作体験を中動態という範疇によって考察した。この考察を基盤とし、さらに芸術体験における自他関係や社会性に視野を広げようとする時、「共感」について考えておかなければならない。

1 共感という基層

われわれは、他者が感じている（と思われる）何ごとかを自分のことのように直接感じることがある。他者を外側から観察しその内面を類推するのではなく、いわば他者の「身になって」感じるのである。それは、共感と言われる[2]。共感を、他者の感じていることが自分にも同じように感じられる（と思える）こと、他者の感じていることが内側から「わかる」（と思える）ことと

捉えよう（共感の「（直接）わかる」は、「他者のこころはわからない」と対立する）。われわれの考えようとする共感は、互いに相手を対象化し合う関係、言い換えればブラック・ボックスを外から観察し類推する関係とは別様の関わりである。

発達心理学は、乳幼児の発達のごく初期から、身近な他者との間に情動や動作や状況の共有が見られることを指摘している［野村、九〇頁］。それは、新生児が目の前の大人の口の開閉を見て、同じように口を開閉するというような「共鳴動作 co-action」［同、三七─三八頁。岡本、一九八二、二五─二八頁。浜田、一〇八─一〇九頁］から始まり、生後二カ月頃には大人と目を合わせてほほえみ合うようになり［浜田、一一八頁］、一歳にもなれば一緒にイチゴを食べている大人の口元にイチゴを差し出したりもする［下條、一五七頁］といった事態である。

生後数日で見られる共鳴動作は、新生児が視覚で捉えた他者の動作を、自分自身では見たことがない自分の身体でどのように「同じ」ように行うのかという問いを生じさせる。新生児がそれを行うには、目で見た他者の舌と見たことのない自分の舌、目で見た他者の舌の動きと自分で舌を動かす運動とが、「同じ」もの、「同じ」こととして、類推ではなく直接に成立しているのでなければならない。思考ではなく感覚のレベルで、他者について「見たこと」（視覚情報）と自らの「動くこと」（運動）とが通じているのでなければならない。共鳴動作は、目に見える他者の口がそのまま自分の口であり、その舌を出す動作であれば、目で見た他者の舌と見たことのない自分の舌、目で見た他者の舌の動きと自分
(3)
で舌を動かす運動とが、「同じ」もの、「同じ」こととして、類推ではなく直接に成立しているのでなければならない。先取りして言えば、身体のレベルで、自己と他者が通じているのでなければならない。

動きがそのまま自分の口の動きになる、他者の口のところに自分の口の動きを感じる、他者の口のところで自分の口を動かす、などとさえ言いたくなる事態である。そこでは、自他や感覚領域運動領域の違いを超えて、何かが直接「共有」されていると思われる。もちろん、新生児自身にとって「自己」はまだ成立しておらず、したがって「他者」もなく、いわば「自他融合」の状態と言われるのだから、これを成人における「共感」とそのまま同一視することはできないだろう。しかし、「あくびがうつる」というという現象が成人でもある以上、新生児の共鳴動作と同じような自他間の（感覚と動作の）「共有」、それを支えるはたらきが、成人においても（おそらく基層に）持続すると思えるのである。

乳児とそれを世話する身近な大人とが、目を合わせてほほえみを交わすというのは、どういう状況なのだろうか。ほほえみは表情の一つであり、一般に快や喜びの感情のあらわれとみなされる。発達心理学者の野村庄吾によれば、乳児は生後三週間ぐらいから人の声、ベルや笛の音（聴覚的刺激）や、絵も含む人の顔や風に揺れるカーテン、吊るしたおもちゃの動きなど（視覚的刺激）で、笑うようになり（誘発的微笑）、生後三カ月足らずの頃にはモノに対してよりも実際の人の顔に対してはっきり笑うようになる。さらに生後五〜六カ月には特定の人を選んで笑いかけるようになるが、この時期には、笑いが喜びの発声を伴う顔いっぱいのものになり、明確な喜びの表現と認められるようになるという［野村、六八―七五頁］。乳児のほほえみや笑いは、最終的に明確な「よろこびの表現」になる以上、その初期においても「ここちよい」とか「うれしい」というような「よい」状態において生じると推測されよう。また

野村は、乳児の笑いが、それを取り囲む大人の、その子を愛らしく思ってのはたらきかけを引き起こすことも指摘している。確かに赤ちゃんがこちらに向かって笑ってくれたら、うれしくなって思わずほほえんでしまうだろう。笑ってくれた赤ちゃんに対してほほえみ返すわけである。そこには、いわば「よろこび」というような「よい」状態や感情の共有が成り立っていると思われる。そういう状態や感情を引き起こそうと、大人は赤ちゃんに対して世話をしたりあやしたりするのであろう。浜田によれば、そのようにほほえみ合う関係が成り立っている状況において、大人の側が急にわざと「さめたしらふの顔」をしてみせると、しばらくは笑い続けていた乳児は、しだいに笑いの表情がさめ、渋い顔になって泣き出すという［浜田、一一八頁］。浜田の観察は生後二カ月頃の乳児の例であるが、ここでは、目を合わせてほほえみ合うという事態において成立していた状態や感情の共有が、大人の側から一方的に打ち切られ、それが乳児のとまどいや混乱、「渋い顔」や「泣く」というマイナスの感情表出を生じさせたのだと理解できるだろう。ここから逆に、ほほえみ合いという関係において両者の間に状態と感情の共有、情動の共有が成り立っていたと、確認することができる。

　一歳を過ぎた頃から、幼児は他者を助けるような行為をするようになるという。先ほど挙げた、一緒にイチゴを食べている大人の口元にイチゴを差し出す例もその一つであるが、認知心理学者マイケル・トマセロ Michael TOMASELLO の実験よると、困っている大人を助ける行為、例えば手の届かないものを取って渡す、両手がふさがって開けられないドアを代わりに開けるというような援助行為を、生後

十四～十八カ月の幼児が行うという。しかも大人が洗濯バサミをうっかり落とした場合、幼児は拾って渡すのだが、わざと放り投げたら何もしない［TOMASELLO, 2009, pp. 6-7. 訳一四頁］。つまりここで幼児は、大人が何をしようとしているのかわかっている。洗濯バサミを意図的に投げたのか、持って使おうとしているのに落としてしまったのかの区別がつくのである。トマセロは、幼児の援助行為の基盤に「志向性の共有 shared intentionality」［同 p. 39. 訳四〇頁］を指摘している。何をしようとしているか、その意図がわかっているから、それが何らかの障害によりできなくなっている場合には、できなくなっていることもわかり、それを補うはたらきかけを大人に対して行う。これは、幼児が、大人の志向性と彼が陥った「困った」状況を、「他人事」ではなくいわば「我が事」として共有しているということではないだろうか。何をしようとしてどう困っているかを、観察して推測し、どうするか判断しているというよりも、その大人と同じ具体的な状況に「身を置き」、我が身で直に感じてそのまま行動しているように思えるのである。

　動作の共鳴、状態と感情の共有、志向性と状況の共有——いずれも、何ごとかの「共有」というかたちでの、他者との関わりである。発達のごく初期から見られるこの種の「共有」は、各々自己完結した自己と他者とが外的関係を取り結ぶのとは別種の関わり方と考えられる。自己のありようが、他者のありようといわば内的につながり、さらに言えば他者のありようとのつながりで、そのように成り立っているのではないか。そのつながりにおいて、他者のありようについても、自己のありようと同じく、内

側から直接「感じられる」、共感できるのではないか。

2　身体の「構え prise」

乳児が、新生児（生後二〜四日）の時点からすでに、物よりも人の顔（描かれた、顔のような図を含む）を注視することは、経験だけでなく、さまざまな実験によっても確かめられている［TOMASELLO, 1999, p. 58. 訳七五頁。関、一一頁］。顔の中でも特に目に注意を向け、視線がよそを向いている場合よりもこちら、すなわち乳児自身を向いている場合に、より注視するという実験結果も報告されている［関、一一―一三頁］。生後二〜三カ月で、1で取り上げた見つめ合いが成立する。見つめ合いとはすなわち、「相手が自分を見ていることを見る」［浜田、一二四頁］ことである。やがて乳児は、相手の視線の向いている方向に自分の視線を向けるようになり（視線追従 gaze following）、生後九カ月頃には相手が視線を向けているところにはっきり視線を向けて自分も一緒に見るようになる。これは「共同注意 joint attention」と呼ばれる。発達心理学はこれを、相手とだけ関わる二項関係から、物を介して相手と関わる三項関係への変化と理解する［岡本、一九八二、五五―五六頁。浜田、一四九頁。TOMASELLO, 1999, p. 62. 訳八〇頁］。

視覚を中心に観察されたこれらの例において、乳幼児は、他者の目そのものというより、まなざしに注意を向けている。まなざし＝視線は、人が何かに向かう志向的態度の一部（それも検知しやすい一部）

である。第一章で論じたように、視覚は視覚だけで機能するものではなく、からだの動きと一体に知覚—運動系としてはたらく。まなざしは、知覚—運動系としての身体が何か、向かう全体的な「姿勢」「構え」から理解しなければならないだろう。発達心理学者の岡本夏木は、乳幼児にとって人間が、いくつもの感性経路を通じてはたらきかけてくる存在であることを、強調している。

人は物にくらべて、同時に多くの感覚経路をとおして子どもにはたらきかける。（略）人の方からいくつかの感性経路を同時に刺激するものとして子どもに向ってくる。抱きあげ、笑顔で、声をかけなが ら頬ずりし、空腹を満たしてくれる。一度に一つの感覚経路をとおしてだけしかはたらきかけてこない母親というのは、子どもの側からおよそ考えられない。〔岡本、一九八二、四三頁〕

まなざしが何らかの特権性をもってはたらくのであったとしても、乳幼児は、まなざしという視覚による視覚を通じたはたらきかけだけを体験するはずはない。体験しているのは、他者の身体全体からの五感を通じた自身の身体全体へのはたらきかけであろう。そのはたらきかけ方、構えや態度に、乳幼児は注意を向けていることになるのではないか。

乳幼児は、他者からのはたらきかけに反応している。共鳴動作のようないわば自動的な同調からすでに本来は、「子どもを抱き上げた母親は、必ず、その顔の前に自分の顔をもってゆき、声をかけながら

口を開閉してあやす」[同、二七頁]というような全体的なはたらきかけへの反応であろう。岡本はこれを、大人が乳児の反応を引き出そうと、相手の様子をうかがいながら同調するリズムを探し、乳児がそれに応えようとする共同作業と見る[同、二五—二六頁]。この時乳児が反応しているのは、リズムも含めた他者のはたらきかけ方、態度、といった、いわばメタレベルの全体的事象であるはずだ。乳幼児はそれを身体的に感知し、それに応える。その反応は大人へのはたらきかけとなる。そこに同調があるのであれば、大人のはたらきかけと、それに誘われて生じる乳幼児の状態や動き（＝大人へのはたらきかけ）には、内的なつながりがあるはずだ。その内的なつながりによって、乳児のあり方（＝態度）と大人のあり方（態度）は重なるだろう。乳幼児はそのような内的なつながり（があり

うるということ）において、大人の態度＝構えを感知し、それに自らを重ねるようになるのではないか。やがて出現する見つめ合いや視線追従においても、単にまなざしだけではなく、まなざしを含む大人の身体全体の志向的な構えが、居合わせる場において、何かに向かう志向性として直接に身体的に感知され、それに自らのあり方全体を重ねているように思われる。相手を見ようとする態度＝身体的構えに自らを重ねて見つめ合いとなり、物を見ようとする態度＝身体的構えに自らを重ねると視線追従から共同注視にいたると考えられるのである。

ここで用いた「構え prise」という語は、メルロ＝ポンティに拠るものである。彼は『幼児の対人関係 *Les Relations avec Autrui chez L'enfant*』において、自他関係を考察するにあたり、自分にしか与

えられない「心理現象 psychism」に代えて、世界に向かう行為の「構え」を出発点にとる[MERLEAU-
PONTY, 1975, p. 30. 訳一三三頁]。「構え」における身体は、「体位図式 shéma postural」「身体図式 shé-
ma corporel」という「一つの系 system」とみなされる［同 p. 31. 訳一三五—一三六頁］。「図式」や
「系」ならば、感覚領域相互の間で、さらに他者との間でも、容易に転移可能だというのである[同 p.
32. 訳一三六頁]。メルロ゠ポンティの指摘する身体の志向的「構え」が、乳幼児において、大人がはた
らきかけそれに反応する↓その反応がはたらきかけとなって大人が反応する↓その反応がはたらきかけ
となって乳幼児が反応する……というような循環する相互作用の中から、徐々にかたちづくられていく
のではないかと考えられる。そのようにして成立するからこそ、「構え」は他者の「構え」と内的なつ
ながりをもち、他者の「構え」に自分の「構え」を重ねること、他者のところに「身を置き」他者の
「身になる」こと、他者の「構え」を直接感知することが、可能になるのではないだろうか。

3　姿勢と情動

　メルロ゠ポンティは上記『幼児の対人関係』において、発達心理学者アンリ・ワロン Henri WAL-
LON の論考を援用する。われわれにとって興味深いのは、ワロンが、メルロ゠ポンティの「構え」と
重なる領域と考えられる「姿勢 attitude」や「姿勢機能 fonction posturale」を、「情動 emotion」およ

び「表現 expression」と結びつけて考察している点である。

ワロンは、シェリントンの感覚分類とそれに呼応したキャノン W. B. CANNON の活動分類を踏まえ、[5]

人間の感覚―活動を、〈内受容感覚 sensibilité intéroceptive―内臓諸活動 activités viscérales〉、〈自己

受容感覚 sensibilité proprioceptive―自己塑型的活動 activité proprioplastique〉、〈外受容感覚 sensibili-[6]

té extéroceptive―外界作用的活動 activité extérofective〉の三つに区別する。「姿勢」「姿勢機能」は、

このうち二番目の〈自己受容感覚―自己塑型的活動〉に位置づけられる。姿勢機能は筋肉の「緊張 to-

nus」を原素材とし、外界へ向かう知覚やはたらきかけの運動（＝〈外受容感覚―外界作用的活動〉）を調整

するが、その一方で外的刺激や自身の欲求や状態に応じて「緊張が形成され、消費され、保持される仕

方」[WALLON, 1938, p. 209, 訳一五八頁] としての「情動」を生じさせもする。

しかしながら、たとえば子どもが物を知覚するばあいでも、その物がもたらす刺激の質だけでなく子

どものその時の欲求や状態に応じて、子どものなかにはある姿勢（態度）が惹起されるのであって、

子どもの物の知覚は、最初まずこうした姿勢（態度）によっているのだと言えなくはありません。つ

まり、子どもは、まず自分自身の姿勢（態度）をとおして外の現実を意識するのです。それにおとな

でも、ある場面を心のなかに思い浮かべようとすれば、しばしばある一定の姿勢（態度）をとりつづ

けねばなりません。そうすることによって、私たちは外の現実をはっきり意識することができますし、

また同時に自分自身をも意識することができるのです。この種のイメージのなかには、おそらく多量の情意性 affectivité が入り込んでいます。［同 pp. 215-216, 訳一七一頁］

姿勢において、外的現実と自分自身とが共に意識される。姿勢機能が〈自己受容感覚―自己塑型的作用〉システムのはたらきであるならば、この文脈での「意識すること prendre conscience」は、〈外受容感覚―外界作用的活動〉軸での意識することとは別の、いわば内側からの把握と捉えることができるだろう。ここで自己受容的に意識される何ごとかが、情動ということになる。

姿勢活動は、情動が生じてくる領域とされ、姿勢は情動の「表現 expression」とされる。

表現とは、原初的には、その固有の傾性にそって生体を型どること modelage です。それは本質的に言って自己塑型的活動であり、姿勢機能から生じてくるものです。（……）情動は、この姿勢機能の心的実現 réalisation mentale であり、また姿勢機能から意識の諸印象を引き出してくるものなのです。
［同 p. 216, 訳一七二頁］

情動が姿勢の心的実現であり、姿勢が情動の表現である以上、同じ姿勢は同じ情動につながるはずだ。またそれが〈自己受容感覚―自己塑型的活動〉システムにおいて生じている以上、それは自己受容的に

いわば内側から捉えられるということになろう。ワロンにおいて姿勢機能は、このように心身をつなぐはたらきであるが、そのことによって、自己と他者とをつなぐはたらきにもなる。ワロンは「情動は個人間の関係をもたらす」「情動は集団的関係に属す」［同 p. 217. 訳一七三頁］と述べ、自他関係や社会の平面における情動の役割を重視する。それはそもそも、同じ姿勢をとることによって、姿勢を重ねることによって、他者に生じる情動が自分のそれと同様に内側から感じられることに基づくと、考えてよいのではないか。

こうしてわれわれは、「姿勢」によって、他者の「身になる」こと、共感が成立する仕組みを理解することができるだろう。3で言及した「構え」（態度・姿勢）による他者との「内的つながり」には、ワロンに拠れば情動が与っていることになる。そして姿勢において「外的現実と自己自身」が情動として体験されるのであれば、他者はそこに「構え」を重ね、その「身になる」ことによって、相手の「自己自身」のみならず相手にとっての「外的現実」をも、自己受容的にいわば内側から体験することができるはずだ。そこには共感が成立する。とすれば共感は、第一章で取り上げた自己受容（固有）感覚を介した他者理解と捉えることができるだろうし、それを基盤に「表現」を捉えることもできるだろう。

4 自己受容—自己塑型の中動態と共通感覚

　ワロンの姿勢—情動が〈自己受容感覚—自己塑型的活動〉のはたらきとされることから、われわれは共感を中動態という範疇で捉える足掛かりを得ることができる。前著で述べたように自己の身体に関わるさまざまな感覚や動作には、中動態が用いられる。立つ・座るなどの姿勢の変化、体をねじる・体を揺らす・回るなどの移動を伴わない動きを表す動詞は、多くの言語で中動態の形をもつ。また心的事象のうち、怖がる・怒る・驚く・喜ぶ・悲しむなどの情動を表す動詞も、さまざまな言語にわたって広く中動態をとる [KEMMER, pp. 130−134]。姿勢も情動も能動—受動の枠組みでは捉えられない側面をもつわけだ。とすれば、ここで言われる自己塑型や自己受容は、「自己を塑型する」「自己を受容する」というような自己自身を目的語＝対象とする能動—受動の枠組み（＝再帰態）にはおさまらないはたらきと見なさなければならない。それは自己が過程に巻き込まれて変化していく事態であり、巻き込まれて変化する事態を、対象化せず巻き込まれつつ非措定的に感受することであろう。われわれが「内側から」という語で語る事態は、中動態に対応する。そして共感が〈自己受容感覚—自己塑型的活動〉の姿勢機能に基づくのであれば、それもまた能動—受動ではなく、中動態の出来事だということになる。共感が、他人事なのに我が事のように内側から「そう思える」「そう感じられる」というのは、以上のように理

解できるだろう。

中村雄二郎は『共通感覚論』において、共通感覚を、筋肉感覚や運動感覚をも含む「体性感覚」と結びつけて考察している。中村の考えようとする「共通感覚 sensus communis」は、「一人の人間のうちでの諸感覚の統合による総合的で全体的な感得力」[中村、一九七九、一〇頁]であると同時に、その統合の仕方が共有されて「一つの社会のなかで人々が共通に持つ、まっとうな判断力」(＝コモン・センス常識)[同]をなしているというものである。「コモン・センス」の二つの意味、すなわち個人における「共通感覚」と社会における「常識」とが、一続きの問題圏をなすものとみなされている。その文脈で「体性感覚」が挙げられることは、共感を「構え」や「姿勢」、ワロンの〈自己受容感覚—自己塑型活動〉から理解しようとするわれわれのこれまでの議論とつながる点で注目に値する。

視覚を中心に五感の統合を考える立場に対して中村は、筋肉感覚や運動感覚を含む「体性感覚」を統合の基体とみなす。それは、「活動する可能的な身体による統合」[同、一一四頁]であり、視覚を中心とする「主語的な統合」に対する、「述語的な統合」とされる[同、一二二頁]。前著で述べたように、中動態という態は、能動態のように自己同一的な項を基本とし項を出発点として事態を捉えるのではなく、動詞の表す過程の側から、過程の中で物事がどのように生成し変化するかを捉える範疇である。言い換えれば、「もの」ではなく、「こと」が基盤となっている。中村の言う「主語的な統合」は、主語に立つ名詞を中心とした統合、すなわち同じ「もの」による統合ということになろうが、それに対して「述語

的統合」が述語を同じくすることによる統合であるならば、それは同じ「こと」による統合ということになる(10)。われわれはここで、中村の言う「体性感覚による述語的統合」を基盤とする「共通感覚」が、体性感覚の「自己受容的」であることからだけではなく、「述語的」な統合であることからも、中動態で捉えられると言うことができるだろう。中村雄二郎の「共通感覚」の議論は、われわれが中動態で捉えようとしている共感と大きく重なってくる。共感とは、別の「もの」(者)が同じ「こと」によって結びつく仕方と理解することもできるわけだ(11)。

5　体性感覚と「自分事」

「平面グラフィックの上に指が関与すると、どういうことが起きるか。」という副題をもつ『指を置く』という本がある。脳科学や認知科学に基づいて研究者とクリエーターが協同制作したというグラフィックス作品集である。図版上の指定された位置に指定された指を置くと、指を置かずにただ見ていた時とは全く異なった見え方や感じられ方が体験される。例えば端に矢印のついた蛇行する線の、右へ左へと曲がる五カ所それぞれの内側に、五本の指をそれぞれ置けば、指の間をすり抜ける線の動きが感じられる。あるいは、連結するように描かれた二つの輪の片方の指定された位置に右手の親指と人差し指、もう片方に左手の親指と人差し指を置けば、線の交差する部分に関心が向き、交差する線のどこが手前

でどこが奥かという空間性を伴う感知が生じる。目で見た平面上の図版に指を置くことで、突如、動き
や空間が感じられるのである。

動きや空間の感知には、体性感覚・自己受容（固有）感覚が関与する。目で見る図版に成立するこの
体験には、体性感覚と視覚の統合がはたらいているはずだ。この本の巻末でも「視覚像に身体が関わる
ことで生まれる表象」に関して脳科学の立場から、頭頂葉において「体性感覚・触覚の中枢と視覚の中
枢との結び付け」が行われており、「この部位は、さまざまな感覚情報を統合して、運動するための座
標変換する場所」［佐藤・齋藤、一八七―一八八頁］であるとコメントされている。

われわれにとって興味深いのは、この体験についてグラフィックスの制作者たちが以下のように語っ
ていることである。

本書で、みなさんに行ってもらっている「指を置く」という行為は、「その図版を自分の事として扱う」こと
入れる」つまり「その図版を自分の事として扱う」ということに他ならないのである。［同、五一頁］

彼らはこれを「指を置く＝自分事として扱う」と定式化する。われわれの立場からすれば、この「自分
事」は、体性感覚・自己受容（固有）感覚に基づく「内側からそう感じられる」とつながっているよう
に思われる。ただ眺めている時、グラフィックスは主に視覚によって捉えられる単なる「外部の」「対

象」である。それに指を置くと、体性感覚のはたらきが大きくなり、自分がグラフィックスに関わるそのはたらきにおいて何ごとかが強く感知されるようになる。それは、身体において自己受容的に感知される何ごとかであろう。視覚と体性感覚・自己受容（固有）感覚との統合による内的関係から、視覚で捉えた外部の対象に、体性感覚・自己受容（固有）感覚で内側から感知される何ごとかの影響が及び、見え方が変化する――これは分析的な言い方にすぎるかもしれない。むしろ「構え」（姿勢、態度）の変化から全体的な感じられ方が変化し、その変化を通じて、「そう見える」「そう思える」「内側からそう感じられる」が、浮かび上がってくる。

われわれは、「共感」の成立を考察しようとしている。「共感」は、「人の身になる」こと、他者の体験していることが自分のことのように「内側から感じられる」事態と捉えることができる。「他人事」が「自分事」、「我が事」になるということである。他者の体験が自己受容的に感じられる。共感の成立には、体性感覚・自己受容（固有）感覚が大きくはたらいている。これは中動態の出来事である。

第四章 「作品」との関わり、他者との関わり

現在、芸術は社会制度という側面をはっきり示している。「芸術」の名の下に、「作品」が制作され受容される。「作品」の上演や展示、売買、批評や研究が行われる。これらは、人と人との間で行われる活動であり、そこには人々の共有する知覚を含む或るふるまいのかたちが、社会制度として存在している。これがどのように成立し、どのようにはたらいているのかということが、われわれの大きな問いである。

われわれが「芸術」と呼ぶ活動は、「作品」をめぐり、人と人の間に成り立ち、制度として存続している。この章では、この「作品」をめぐるという点に注目して、考察を進めていく。

1 意図的行為としての作品の制作と受容

われわれは前著で、制作や受容という芸術体験の基層に中動態で捉えうるあり方を見出した。とはいえ、「作品」の制作にしろ、受容にしろ、意図的で能動的な行為という側面があることも事実である。

人は絵を描こうと思ってカンバスを据えて筆をとり、小説を書こうと原稿用紙やパソコンに向かい、ダンスの振りをつくろうとスタジオで体を動かし始める。人はまた、展覧会を見ようと美術館を訪れ、小説を読もうと本を開き、音楽を聞こうとオーディオ装置のスイッチを入れる。これらは、意図的で能動的な行為と言えよう。制作者は「作品」をつくろうとする意図をもって、受容者は「作品」を見たり聞いたり読んだりしようする意図をもって、行動（を開始）する。

われわれは前著において、制作が、頭の中で構想したものを物質的感覚的な素材を用いて実現するという二段構えの作業ではないということを示した。(1)。制作は、その体験のただ中では、あらかじめはっきり把握している目的物を、過程を制御してつくりだす操作ではなく、物質的感覚的素材を扱う行為を通じて「作品」が出来てくる中動態の過程なのである。制作者は過程を外部から支配する安定したAuthorではなく、中動態の過程に巻き込まれて変化する存在である。しかしそれでは、制作者の意図的行為という側面を、どう理解すればいいのか。

制作者が、「作品」と呼ばれる何かをつくろうと意図しているのは確かであろう。ここで、「作品」とは何かという問いが生じる。西洋近代に成立した「芸術」という制度は、制作されたものを制作者に関係づける「作者─作品」概念を含んでいると、しばしば指摘される。作者は作品で何かを「表現する」と言われる。その何かは、美であったり、理想であったり、作者の個性や感情や思想であったりと、さまざまに語られる。「作品」ということばによって示されるのは、「作品」がただの事物ではなく、そこにそれ以上の何かが感じられるということであろう。「表現」ということばによって示されるということであろう。

エチエンヌ・スリオ Etienne SOURIAU が指摘するように、「作品」には、物質的感覚的な側面と精神的意味的な側面が見て取れる。われわれは前著で、「作品」を受容する体験において物質的感覚的なものと精神的意味的なものとが、「ずれ」を含みつつ一体化して見えてくることを確認した。「表現する」とは、物質的感覚的なものに精神的意味的なものを担わせること、物質的感覚的なものを通じて精神的意味的なものを人に感知させることと理解することができよう。とはいえそれは、受容体験をあとから振り返って言うことで、「見える」体験のただ中で両者を分けることはできない。そして制作者が何らかの精神的意味的なものをもったとしても、精神的意味的なものをそれ自体で扱うこともできない。制作において直接扱うことができるのは物質的感覚的なものだけである。とすれば制作者の意図的行為は、何よりも物質的感覚的なもの（素材）に手が加えられ或るかたちになることで、はじめて感じられるようになる。精神的意味的なものは、物質的感覚的なものと関わる行為

でなければならない。

エチエンヌ・スリオは、前述のような作品の重層構造を踏まえた上で、芸術を、作品という事物、言い換えると「感じられる面によってのみ人に作用を及ぼすことのできる存在」を意図的につくり出す活動と捉える[SOURIAU, p. 50]。芸術は存在êtreをつくり出す活動であるが、その存在は、橋が川を渡る手段であるというような他の何ごとかのための手段ではない。それが実在するexisterことそれ自体が目的である。古代ギリシアの陶芸家はアンフォラ型の壺の実在を望み、ダンテは『神聖喜劇』の実在を望み、ワーグナーは『ニーベルングの指環』の実在を望んだのだとスリオは言う。すなわち芸術は「その実在existenceが目的であるような存在êtreをつくり出すものである」[同]。彼が提示するのは、作品が手段としてではなく、それ自体として求められるという視点である。「美」や「表現」の手段ということさえも否定される。

物質的感覚的なものと不可分に感知される精神的意味的なものが作品の実在に組み込まれているため、作品は「表現」の手段ということにはならない。〈重層構造をもつ〉作品の実在自体が目的であるとする彼の視点からすれば、作品の制作は、〈欲しいからつくる〉ということになるだろう。「作品」における精神的意味的なものが、目の前に実在する作品と別に、いわば宙に浮いてありえない以上、言い換えれば、物質的感覚的なものと不可分なかたちでしか知られない以上、制作者の意図一般をスリオの提示した視点から理解することは可能であろう。すなわち、制作者は、「作品」と呼ばれる、或る特質をもった事物を実在させたいと思い、実在させようと行為する。彼は「作

品」自体が欲しくて、自分の欲する「作品」をつくろうとする。ここでは制作者の意図を、まずはこのようなかたちで理解したい。

2　作品評価と他者

作品を制作する時、そこには制作者による評価がはたらいているはずだ。小説家が文の一節を何度も書き直したり、油画を描く画家が画面にいつまでも手を加え続けたり、陶芸家が窯から出した焼き物を割ったりする時、制作者は目の前の事物（「作品」になる途上のもの、なるかもしれなかったもの）を何らかのかたちで評価している。そこには何らかの評価の基準があると思われる。他の何ごとかの手段であれ

受容者の意図をこれと同じような視点から捉えると、「作品」それ自体を見たり聞いたり読んだりしたくて、見たり聞いたり読んだりする、ということになるだろう。「作者」が「表現する」精神的意味的な何ごとかを知りたいということの手前に、まずは「作品」と呼ばれる或る特質をもつ事物に感覚を通じて関わりたいと思い、それを見たり聞いたり読んだりする。それは、例えばテレパシーで、作者の表現したい頭の中の精神的意味的なものを直接受信することとは、区別される行為である。受容者の意図も、他の何ごとかの手段として作品を利用するのではなく、感覚するというかたちで（重層構造をもつ）実在の作品と関わることと理解できる。これもまた、作品それ自体を欲することと言えよう。[4]

ば、手段として役に立つ度合いが評価の基準になるだろう。しかし作品それ自体の実在が目的の場合、基準はどのように成立しているのか。めざすべき作品の姿形が事前に完璧に決定されているのであれば、それとの比較で評価は可能であろう（それであっても事前の完璧な構想が、どのような評価基準によって定められたのかという問題は残る）。しかし先にも述べたように制作は、頭の中の構想を手で実現するだけの過程ではない。作品は、物質的感覚的な素材に人が手を加える行為を通じて出来上がってくる。その中動態の過程の中で、つくる者の評価はどのように行われ、どのような位置を占めるのか。

作品の重層構造を考えれば、評価は、物質的感覚的なものと精神的意味的なものとが不可分なかたちで体験されるその体験においてなされるはずだ。かたちづくられて成立した（成立しつつある）物質的感覚的なものとともに、どのような「それ以上」が感じられるか。あるいはそもそも「それ以上」が感じられるかどうか。ここで「それ以上」という精神的意味的なものが問題になるのは確かだろう。しかし精神的意味的なものが物質的感覚的なものと不可分に、「それ以上」としてしか体験されない以上、評価は、目の前のそれを見たり聞いたり読んだりする行為においてしかありえない。言い換えると、制作者も作品を受容しなければならない。制作者もまた受容者と同じように、自分のつくりつつあるものを見たり聞いたり読んだりする体験において、「いい」とか「よくない」と評価するはずだ。この評価は、目の前の事物を観察し外部の基準に照らし合わせて行うものではない。見たり聞いたり読んだりする体験のただ中で目の前のそれが、「いい」と感じられたり「よくない」と感じられたりする評価である。

制作者は、まずは自分が見たり聞いたり読んだりして「いい」と感じられる、ものをつくりたい。出来上がるまでどんなものかはっきりとはわからないが、しかし出来上がったら「いい」と感じられるそれが欲しいのである。ここで評価の基準は、外部に規定された基準ではなく、いわば身体化、内面化された基準である。われわれはこの評価にも、中動態を見出すことできる。「そう見える」「内側からそう感じられる」を支える感覚、第一章で論じた体性感覚・自己受容（固有）感覚が、この評価に大きく関与していると思われる。

制作者は一般に、出来上がった作品を他者以外の人に見てもらいたい。「見て、見て！ いいでしょ」「聞いて、聞いて！ いいでしょ」という具合である。そこには、他の人にも「いい」と思ってもらいたいという願望、「いい」と思ってくれるだろうという期待が見て取れる。「思ってもらいたい」「思ってくれる」と書いたが、他者によるこの評価、受容者による評価も、受容者自身からすれば、「いい」と感じられる中動態の体験でなければならないはずだ。呈示された作品を見たり聞いたり読んだりする者も作品を実際に見たり聞いたり読んだりして、「いい」と感じられたり、感じられなかったりする。強制されても、理由を説明されてその理屈を理解しても、見たり聞いたり読んだりして「いい」と感じられないことがある。感じられなければどうしようもない。受容者においてもまた、評価の基準は外部にはなく、身体化・内面化されていると言えよう。

すなわち、制作者が、自分のつくった「いい」と感じられるもの（作品）を他の人に見たり聞いたり読んだりしてもらいたいと望むことには、見たり聞いたり読んだりしてしか生じない中動態の体験と評価が他の人に生じることへの期待が含まれている。制作者は受容者を外部から動かすのではない。精神的意味的なものを直接操作できないように、他者の体験それ自体を操作することはできない。制作者にできるのは、作品を呈示することだけである。呈示された、見たり聞いたり読んだりしうる事物としての作品を前にして、受容者がみずから「いい」と思う。

「いい」と思えること――受容者が作品の受容をよろこび、それを欲することを制作者は期待する。制作者と受容者の関係は能動―受動の関係ではない。制作者の受容者へのはたらきかけがあるとすれば、それはいわば作品を通じた「誘惑」であろう。(6)

受容者が見たり聞いたり読んだりしようとするのは、制作者が制作して「いい」と感じ（感じられ）、他の人にも「いい」と感じてもらうことを期待して呈示する作品である。制作者だけではなく、間に入る展覧会や公演の企画者などが、自分に「いい」と感じられた作品を他者に呈示する場合もある。いずれにしろ受容者は、自分以外の誰かに「いい」と感じられた作品――他者が「見て、見て！」「聞いて、聞いて！」「読んで、読んで！」と誘ってくる作品――を見たり聞いたり読んだりしようとする。そこには、自分も「いい」と感じたい、「いい」と感じられる体験をもてるかもしれない、という期待や予期があるはずだ。その「いい」もまた、内側からそう感じられ、そう思えるものでなくてはならない。

受容者は、作品を通じた他者からの「誘惑」に応じる準備をしている。

3　三項関係の第三項としての作品

　人は作品評価の基準をどのようにして獲得するのだろうか。獲得せずとも「生まれながらに」もっている基準というものも、全く否定することはできないだろう。しかし、芸術作品の（言語化された）評価基準が時代・地域・文化によってさまざまであること、何らかの基準で評価されたはずの作品の姿かたちやあり方が時代・地域・文化によって大きく異なることに注目するならば、評価の基準が人の間で社会的に成立しており、それが変化するということを認めなければならない。そのような評価の基準は、単純に生得のものではなく、何らかの仕方で獲得するものと考えられる。

　人と人の間で社会的に成立している評価基準ということであれば、その獲得には他者との関わりがはたらいているはずであろう。それ以外に、その時代や地域の環境——そこに居合わせる人々に共有される環境——との関わりも考えに入れなければならないだろうが、この問題はいったん措いておく。2で見たように、制作者と受容者との関係は、直接の関わりではなく、作品という事物、見たり聞いたり読んだりできる同じものを介した間接的な関わりである。言い換えると、制作者と受容者の関係（より広くは作品を呈示する者とそれを見たり聞いたり読んだりする者との関係）は、差し向かいの二者関係ではなく、

作品という第三項を介した三項関係である。評価基準の獲得は、この三項関係において考察されなければならないだろう。

制作者も受容者も、互いに相手の作品評価を問題にする。評価が見たり聞いたり読んだりする体験と不可分である以上、自分が見た〔聞いた、読んだ〕その同じ作品を、他者がどのように見るか〔聞くか、読むか〕ということに関心は向く。作品という実在の事物、客観的事物の知覚の仕方がここで問題となっている。第三項としての作品を介した制作者と受容者との関係、より広く作品をめぐる自他関係一般では、作品の知覚の仕方に関心が向けられる。例えば呈示された作品が「いい」と感じられない時、とりわけその作品がすでに高く評価されている場合、それを「いい」と感じた他の人々がそれをどう見て〔聞いて、読んで〕「いい」と言っているか、気になってくる。自分の知覚の仕方と他者の知覚の仕方の比較が生じる。

ここで挙げた「三項関係」とは、発達心理学が子どもの発達過程を考察する際に用いる概念である。そこで言われる三項とは、子ども、養育者、対象を指す。この三項の関係は、子どもの他者理解や社会的文化的意味世界形成に大きく関わるはたらきとして注目されている〔野村、九六頁。浜田、一四九頁〕。

第三章で見たように、生後九カ月前後に共同注意が始まる。子どもは、身近な大人が視線を向けているものにはっきり視線を向けて、一緒に見るようになる。この共同注意が、三項関係の始まりとされる。

「一緒に見る」とは、単に同一の事物を同時に見ることではない。「一緒に見るためには、自分があるも

のを見ながら、相手もまたそのものを見ていることを見ているのでなければならない」と浜田寿美男は指摘する［浜田、一五三頁］。すなわち、三項関係においては、対象を見ることに加え、自分の見ている対象を他者（子どもにとっての大人、大人にとっての子ども）が見ていることをも見るということが生じている。作品をめぐる自他関係は、作品を知覚すると同時に、その同じ作品を相手がどう知覚するのか、その仕方を問題にするという点で、子どもの発達過程にはたらく三項関係と同型とみなすことができる。

浜田は、第三項における「見る」を、視覚にとどまらず、身体的な関わり一般、仕草や表情を伴うふるまい（仕草や表情には意味が直接見て取られる）と捉える。具体的な場面を考えれば、人はじっとだまって見ているだけではなく、見ていると同時に体を動かして対象や相手と関わりをもつ。子どもは或る事物（例えば人形や車の玩具）を自分なりに扱うだけなく、大人がそれを扱うその扱い方――人形や車のもつ社会的・文化的意味に沿った扱い、意味を帯びた仕草や表情を伴う扱い――を見て、それをなぞる。

大人も子どもがそれを扱う扱い方を見て、それに応じた大人なりの（大人の世界の）反応（例えば「そんなことしたら、お人形さん痛いでしょ」と子どもの手を押さえ、人形をやさしく撫でる）を返す。このようなふるまいのやりとりを通じて、子どもは周囲の大人たちの生きている「意味的世界」を「敷き写し」自分のものとしていくと、浜田は言う。

（略）三項関係の場で、赤ちゃんは父親や母親が周囲のものに注ぐまなざし、その見方、感じ方、操り

方をなぞる。そうして父親や母親たちが生きている意味世界が赤ちゃんの側に浸透していく。［同、
一五九頁］

　芸術の評価基準獲得にも、これと同じように、三項関係がはたらくのではないか。われわれは前著
『芸術の中動態』でギブソンの生態学的心理学を参照しつつ、知覚が感覚器官だけではなく運動器官も
組み込んだ知覚ー運動系としてはたらくこと、そのはたらき方は環境との関わりの中から環境に応じた
「調節」というかたちで成立し発展することを見た［森田、二〇一三、一五三ー一五四頁］。知覚は身体的技
術と捉えることができる。作品の知覚の仕方は、何よりも実際の作品知覚を通じて、見たり聞いたり読
んだりすることを通じて、学ばれ身につけられるものであろう。というのも、作品の評価基準は、何よ
りもこの知覚の仕方にこそあるからである。第一章で見たように、知覚系の「調節」には、体性感覚・
自己受容（固有）感覚がはたらく。そのはたらきは、はたらきのただ中で「〜と感じられる」という中
動態で感知される。とすれば作品の評価基準は、概念として獲得される基準ではなく、知覚行為を通じ
て身体化される基準、「身につける」基準だということになる。評価基準は身体化されていなければな
らない。そしてその獲得過程において、他者の作品の知覚の仕方が参照され、作品を第三項とする三項
関係がはたらくと考えられる。

　制作者は、自分で作品を制作する以前／以外にも、他者が制作した作品、評価の定まった作品を見た

り聞いたり読んだりしているはずだし、それらの作品を他の人々がどのように評価しているかにも触れているだろう。受容者も作品を見たり聞いたり読んだりする経験を重ねている。作品、とりわけ評価の定まった作品を見たり聞いたり読んだりすることは、先にも述べたように制作者がそれを「いい」と感じて（感じられて）いること、その作品を見たり聞いたり読んだりした多くの（あるいはいく人かの）人々がそれを「いい」と感じて（感じられて）いることを前提とする。作品に向かう時、人は、その作品が「いい」と感じられることを期待している。期待している以上、どう見れば、どう聞けば、どう読めば「いい」と感じられるのか、その作品が「いい」と感じられる知覚の仕方、その作品の「いい」を体験できる知覚の仕方が探られる。ギブソンの言う知覚系の「調節 attune」[GIBSON, p. 254, 訳二六九頁]、

作品に応じた知覚のための身体技法——見る技術、聞く技術、読む技術——の探求と言ってよいだろう。何よりまずは作品自体が、制作者の知覚の仕方を反映しているはずだ。制作者の知覚の仕方には、その作品や同じ作者の他の作品を前にして、知覚の仕方を調節することによって、接近することができるだろう。これは作品と受容者との二項関係のようにも見えるが、作品を介した制作者と受容者の三項関係ともみなしうる。他者の知覚の仕方はまた、それを「いい」と評価してきた人々の言説（制作者自身のことばもそこに含まれる）にも示される。さらに他者の受容の仕方をあれこれ評価する言説も存在する。人はそれらを参照することができる。ただしそれが自分自身の内側からの「いいと感じられる」につながるには、言説を手掛かりに、やはり作品を実際に見たり聞いたり読んだりする行為を通じて、知覚の仕

方を探っていかなければならないだろう。言語化された基準は、身体における知覚系に翻訳されなければ「感じられる」にならない。子どもが対象と関わる行為において、対象に対する大人の関わり方（構え、姿勢、態度）をなぞることによって意味的世界を「敷き写し」、自分のものとしていくように、人は「作品」を見ることにおいて、「作品」に対する他者の関わり方、とりわけ知覚の仕方をなぞり、芸術という文化的意味的世界における価値基準を身につけていく——個々人が自分なりの価値基準を展開していくにも、少なくともこういうことが出発点にある——と考えてよいのではないか。

4　共在と芸術

　3でわれわれは、社会的・文化的に成立している価値基準の獲得（身につけること）を三項関係から考察した。しかし芸術のあり方は価値基準も含め固定的なものではなく、制作や受容の行為を通じて変化していく。その変化にも三項関係は関わると思われる。

　心理学者やまだようこは、子どもが養育者に手や指を用いて何かを指し示す行為、すなわち「指さしpointing」を中心に三項関係を考察している。やまだが強調するのは、三項関係における自他の関係が、「対面」ではなく「並ぶ関係」だという点である。やまだは三項関係を、対物関係と対人関係の結合体と理解する［やまだ、六八頁］。発達初期における対人関係（子どもと養育者の関係）は、対面的に向かい合

い、互いに相手の動きや表情に関心をもって、情動的に共鳴し合うかたちをとる（やまだはこれを「うたう」関係と呼ぶ）。子どもはそれとは別に、物にも関心をもち、身体機能の発達により実践的にこれを探求し操作するようになっていく（やまだはこれを「とる」に代表させる）。この両者が一体化して成立するのが三項関係とみなされる。「並び居ながら同じものをともに見るという関係」「私と他者は対面するのではないから、互いを見合うことや私の方へ注意をひくことは目ざしていない。同じ場にともに立ち、並んで同じものを見ることで共感の波が横から伝わる」［同、一二四頁］とやまだは言う。浜田が三項関係について「相手が見ていることを見る」という相手を対象化するような言い方をするのに対し、やまだは、同じ場に居合わせて並ぶ側面的関係を強調する。相手を正面から見てそのあり方に注目するのではなく、同じもの（第三項）と関わる姿勢・あり方が横並びのまま関わる（重なる）「共感」である。浜田の言う「意味的世界の敷き写し」にはたらく三項関係が（大人主導の）自他非対称の側面をもつのに対し、それに先立つ自他同格の三項関係とも考えられよう。「姿勢」や「共感」を強調するやまだの三項関係理解には、われわれが問題にする体性感覚・自己受容（固有）感覚のはたらきを読み取ることもできる。三項関係において自他

「姿勢」や「共感」は、第三項（芸術体験においては作品）との関わりで成立する。三項関係において自他が「居合わせる」「並ぶ」という点に注目すれば、「意味の世界の敷き写し」だけではなく、自他の共在を前化的なものの生成や変化にアプローチできそうである。

「居合わせる」「並ぶ」ことにおいては、共在の場が問題となる。三項関係は、本来、自他の共在を前

提する。第三項をはさんで、自己と他者は同じ場に居合わせる。自他が対面する二者関係でも、両者が同じ場に共在すると言えようが、それは自他のあいだで閉じる関係とも見える。二者関係は、互いに相手を意識し相手によって規定されるというルーマンの「二重の偶有性」のように、項と項との関係で捉えられがちである。それに対して三項関係では、自他それぞれが第三項とも関わる。自他それぞれは、相手が第三項と関わるその関わりにも関わることになる。二項の関係が線であるのに対し、三項あれば面が成立すると言ってもよいだろう。第三項が加わることで関係は複雑化する。二項の関係が線であるのに対し、第三項へ開いていく。開かれて、自他の関係は変化する。三項関係では、自他を超えた共在の場が浮上する。

人類学者の木村大治は、アフリカでのフィールドワークを通じて「人と人とが共にある、そのやり方」の多様性を意識して、「共にある態度、身構え」を「共在感覚」と概念化する［木村、二〇〇三、ii頁］。木村は「共在感覚」を足掛かりに、社会学の言う「相互行為 interaction」が成立し継続する構造を考察していく。社会学者ゴフマン Erving GOFFMANN は『集まりの構造 Behavior in Public』において、コミュニケーションが境界をもつことを指摘している。コミュニケーション、より広く相互行為一般は、複数の人間が一緒にいること、共在することで成立する。一緒にいない人物、共在しない人物との間、言い換えると境界の外にとどまる人物との間には、相互行為が成立しない。ここで、どのような状況においてどのようにあることが「一緒にいる」「共在する」ことなのかが問題となる。ゴフマン

はそこに「境界」を見たが、木村はそれを、関与する人々の感覚（＝態度、身構え）から捉えている。「共在感覚」とは、どういうことが「一緒にいること」「共在」であるのか、そのあり方が関与する人々に身体化されたものと理解できる。「共在感覚」は、相互行為が成立し継続するための前提として、関与する人々の身体レベルではたらいている。

われわれの関心事である芸術体験において、三項関係は実在する芸術作品の知覚を基盤とする。作品を見たり聞いたり読んだりする者は、作品が実在するその場にいる。個々の受容者（制作者も含む）同士は、作品が実在する同じ場に居合わせる場合もあるし、そうでない場合もある。そうでない場合でも、そこに別の誰か——その作品を制作した作者、その作品を愛玩した人々、その作品をこれから見るはずの人々……つまりはそれが「いい」と感じられた／感じられるだろう（思えた／思えるだろう）人々——が、（暗黙のうちにさえ）「居合わせる」。別の意味での「同じ場」に他者が居合わせる。この「同じ場」によって生じている同じ場、「芸術」という制度から生じている同じ場と言えるかもしれない。この「同じ場」とは、必ずしも現実の同一時間空間を意味しはしない。過去から未来へと広がり、ここからどこかへと広がる、時空間としての場であろう。そのことを踏まえた上で、われわれは、芸術体験における自他関係、作品を第三項とする三項関係において、「共在感覚」すなわち「共にある構え・態度」を考えることができるのではないか。そう考えれば共在感覚は、芸術体験における三項関係を相互行為と捉え、その成立のみならず維持継続の動的構造を、関与者の体験を踏まえて考察する手掛かりになりうるだろう。

第五章　二項関係の他者、三項関係の他者

作品の制作や受容における他者との関わりを考えようとすると、制作者にとっての受容者、制作者にとっての他の制作者、受容者にとっての制作者、受容者にとっての他の受容者——少し考えただけでも、このような関わりが挙げられる。

制作者、受容者と書いたが、制作者は他の制作者たちの作品の受容者でもある。制作者にとっての他の制作者たちは、自分の作品の受容者たちでもあるし、同じ誰かの作品を受容する受容者同士でもある。制作せずに受容するだけの者も多いが、はじめ受容するだけであった者が、のちに制作者になることもある。制作者であることと受容者であることとは単純な対立関係にあるのではなく、相互に移行し、重なり合い、絡み合う。そう考えると、芸術体験における自他関係はさらに複雑な様相を呈すると思われる。

81

制作者であろうが受容者であろうが、芸術の領域における他者との関わりは、「作品」についての体験を基盤とする。芸術体験における自他関係は、自他が向かい合う二項関係ではなく、作品という第三項を介した三項関係である。

ところで、作品は、（私だけでなく誰もが）見たり聞いたり読んだりすることができる客観的事物である。芸術体験は、客観的事物である作品を見たり聞いたり読んだりすることと不可分に成立する。その体験は、見たり聞いたり読んだりすることにおいて、「そう感じられる」という中動態のあり方で成立する。受容体験においてはもちろん、制作体験のただ中においても、制作者は、「作品」になりつつある（ならないかもしれない）、眼前の、見たり聞いたり読んだりできる何かを見たり聞いたり読んだりしながら、それに手を加えている──見たり聞いたり読んだりすることに伴う「そう感じられる」ことを手掛りして。

芸術体験における他者との関わりを考察するには、このような、見たり聞いたり読んだりすることを通じた「作品」についての体験を基盤に置かなくてはならない。「見たり聞いたり読んだりすること」は、何よりも、身体に根ざす知覚である。作品を第三項とする三項関係は、それを踏まえて考察されなければならない。[1]

1 二項関係の他者

他者は、二項関係における場合と三項関係における場合とで、異なった様相で捉えられるように思われる。二項関係から出発する他者の考察と、三項関係から出発する他者の考察は、その他者像がかなり異なっている。

二項関係における他者の典型は、対面し、互いにまなざし合う相手である。他者をまなざし、他者からまなざされる。まなざすことを対象化とみなすと、ここには、主体―客体（対象）関係が見て取られる。他者をまなざす局面において、まなざす私は主体であり、まなざすことによって対象化される他者は客体（対象）である。他者からまなざされる局面において、他者は私をまなざす主体であり、私は他者のまなざしによって対象化される客体（対象）である。

『存在と無』におけるサルトルは、この場面から、自他関係を「相克 conflit」[SARTRE, 1943, p. 413. 訳Ⅱ三一六頁]と捉える。私が主体であるということは、私のまなざしを中心に諸事物、諸対象が関係づけられ、世界が「私の世界」として繰り広げられることである。そして主体である私は、世界のうちにそれ自身としてある物（対象）と違い、常に自分自身を超出する自由な可能性をもつ。しかし他者からまなざされることによって、私は、「他者の世界」において物と同じ対象の一つになり下がる。他者の

まなざしによって、私の可能性は「これこれこういう存在である」と物のように限定され、「凝固」「固体化」させられる。私はもはや主体ではない。サルトルにとって主体であるか客体であるかは二者択一である[同 p. 309. 訳Ⅱ一〇一頁]。私は「他者の世界」に「他有化 aliénation」されるのである[同 p. 309. 訳Ⅱ一〇一頁]。自他関係は、どちらが主体でどちらが客体（対象）か、私が相手を対象化して主体であり続けるか、相手が私を対象化して主体であり続けるかという、まなざしの闘い、「相克」となる。

『全体性と無限 Totalité et Infini』におけるレヴィナス Emmanuel LÉVINAS もまた、自他が対面する二項関係から出発しているように思われる。レヴィナスにとっても、サルトルと同じように、対象化することは相手を自分の世界に取り込むことである。しかしその上でレヴィナスは、他者を、対象として私の世界の内部に「包摂 comprendre ＝ 理解」できない「絶対的に他なるもの」、「外部性 extériorité」「無限 infini」と考える。他者は、私の世界という「同 le Même」に同化不可能な絶対的に他なるものとして、一切の理解を超えた「顔 visage」において到来し顕現する[LÉVINAS, p. 43. 訳上八〇頁]。

そしてこの「顔」は、「対面 face-à-face」[同 p. 78. 訳上一四七頁]、「差し向かい vis- à-vis」[同 p. 79. 訳上一五〇頁]。サルトルが自他関係を、自分が主体である（＝相手が対象である）か、相手が主体である（＝自分が対象である）か、両者の立場を交換可能と捉えているのに対し、レヴィナスの「他者」は、そのような自他の対称性や対立も成立しえない「超越」である。それをただ受け入れるこ

とが私の責任であり、倫理とされる。レヴィナスは「同」への全体化に抗し、共通点が皆無の絶対的に他なる「他者」を前提として、自他関係を考察していく。

サルトルもレヴィナスも、世界が私の視点を原点としてあらわれてくるというフッサール現象学の枠組を基本とする。その枠組の中では一般に、他者にも他者自身の視点を原点とする世界があらわれているということ（すなわち私とは別の自我＝他我があること）をどう理解するかが問題となる［新田、一一二頁。熊野、一三七─一三八頁］。これは、私を原点（＝主体）とする私の世界（そこには対象としての他者も含まれる）と、他者を原点（＝主体）とする他者の世界（そこには対象としての私も含まれる）、二つの世界をどう関係づけるかという問題でもある。二項関係の差し向かいの他者は、私を原点とする私の世界の一対象としての側面と、私を一対象として含むもう一つの世界の原点（＝主体）としての側面に、両極化してあらわれる。主体か対象（＝客体）かという主─客図式が強いほど、その傾向は大きいだろう。それは、私の世界と他者の世界とが両極化することでもある。両者は重ならない。例えば、他者を見つつある私の顔、特に見るはたらきを担う目は、私自身に（鏡のような手段を介さない限り）見えないが、対面する他者の世界には見えている。見つつある私の顔、私の目は、私の世界にあらわれないが、対面する他者の世界にはあらわれる。少なくともこの点において、私を原点とする私の世界と他者を原点とする他者の世界とは、決定的に別な世界である。サルトルの自他相克は、この二つの世界を両立不可能とすることと同義だろうし、レヴィナスの対象化不可能な絶対的他者は、他者を原点とする

別の世界が私の世界に包含（＝理解）されえないことに呼応するとも考えられる。自他を差し向かいの二項関係から捉えると、二つの世界を関係づけることの困難さ――それは自他関係の困難さに他ならない――が際立ってくる。しかし実生活において、私は、そしてわれわれは、他者との関係をさまざまに調整展開し、その関係は社会というシステムをなすに至っている。そのことをどう理解すればいいのか。

フッサール Edmund HUSSERL 自身は『デカルト的省察 Cartesianische Meditationen』第五省察において、世界が私に私を原点としてあらわれるということと、他者にも他者を原点として世界があらわれるということとの関係を、私にあらわれる他者の身体が私の身体と類似していることに基づいて私が他者の身体に私のはたらきを「投入 Einfühlung」するという仕方で説明した。これは、サルトルやレヴィナスの出発点である他者との対面関係の手前、「他我の構成」の考察である。まず、私の世界に事物としてあらわれる或るものが私の身体と類似していると捉えられ、次にその類似に動機づけられてその事物（＝身体）に私のはたらきと同じはたらきが「投入」されて他者となる。フッサールは、そこを中心に世界があらわれるもう一つの原点、すなわち他者をこのように二段構えで理解する。まず私があり私の世界があらわれることが前提とされている。この説明からすると、他者はいわば私を基にした私のヴァリエーション、他者の世界は私の世界を基にしたそのヴァリエーションだということになる。であればおそらく、自他差し向かいの困難は、根本的なものではなくなるだろう。しかしそこで、他者は他者なのか。他者および他者の世界は、私に由来する。他者は私ではないからこそ他者なのに、私にとって他で

あることが、単なる幻想になってしまわないか。これは、他の事物と同じ単なる対象から出発して、主体でもある他者を考察することの困難であり、広い意味で、自他を主―客二項関係（ただしこの場合私だけが主体の）から考察しようとするやり方の困難と考えることができる。

2　三項関係の他者

　他者を、二項関係からではなく、間に第三の項をはさんだ三項関係から考察する論がある。現象学者である新田義弘は、『デカルト的省察』の他者論ではなく、現象学におけるパースペクティヴの考え方から自他関係を考察している。新田によれば、パースペクティヴ思想とは、「世界が自体的存在ではなく、つねに立場（Stand）に結びついて像的な仕方でのみ現出するという、一つの世界の多極的な現出という「視点の思想」」[新田、一四頁]である。世界はパースペクティヴ的に現出する。それは「つねに特定の意味に媒介され、つねに状況に依存する現出」であって、「結局は視点に拘束された現出なのである」[同、二四頁]。私を原点として世界があらわれるということは、世界が私の視点に応じた特定のパースペクティヴにおいてあらわれるということである。原点としての私の「今、ここ」、私の「今、ここ」における視点は、別の「今、ここ」でありうる。その別の「今、ここ」に応じて、世界は別のパースペクティヴにおいてあらわれる。視点が別様であれば、あらわれ方も別様である。世界が視

点に拘束されてパースペクティヴ的に現出するということは、別の視点とそれに呼応する別のパースペクティヴ的現出を暗に告げていることになる。新田は、この「別の視点」を他者の視点に重ね、「別のパースペクティヴ的現出」を他者が原点となって他者にあらわれる世界に重ねようとしている。

視点は決して数的に一つのものではなく、多数の視点としてはじめて視点たりうるのであり、視点は視点である限り複数的でなければならないのである。したがって私の視点は、他者たちの視点のもとでの一つの視点としてはじめて視点といえるわけである。[同、一六頁]

すでに感性的経験の次元において他者は、一つの世界の多極的な現出の条件として、私と等根源的な視点であるのでなければならない。[同、二六頁]

世界がパースペクティヴ的に、すなわち視点に応じて多様にあらわれること、その体験それ自体のうちに、他者の存在が間接的に告げられるということであろう。

新田の考察は、自他の二項に世界という第三項を加えた、三項関係を基盤とする考察である。ただしこれが三項関係であるためには、世界という第三項は「一つ」でなければならない。私を原点とする私の世界と他者を原点とする他者の世界が、同じ一つの世界の、異なったパースペクティヴにおけるあら

われだと、（おそらくは暗黙のうちに）私には思えているということだろう。私の世界、他者の世界という以前に、そもそも世界は一つ（のはずだ）ということなのかもしれない。私の世界とは私にあらわれる世界であり、他者の世界とは他者にあらわれる世界であって、両者に違いはあるものの、同じ世界のあらわれという点でつながることになる。世界のあらわれのパースペクティヴ性、世界の地平性が、私の世界と他者の世界とをつなぎ、私と他者をつなぐ。

振り返れば、視点に拘束されたパースペクティヴにおいてのみ世界があらわれるということは、世界が時間的・空間的に開かれた地平であることを意味する。現象学において、パースペクティヴ性と地平性とは不可分な概念である。どれほど多くの視点をとった上でも、世界は常に、まだなお別様にあらわれる余地を残す。その余地の時間的・空間的に無限な広がりが、地平である。すなわち、私を原点（＝視点）として広がる世界を考える以上、その世界は地平であり、十全に捉え切ることは不可能ということになる。サルトルもレヴィナスも、私が原点である世界を考えるにもかかわらず、少なくとも自他関係の考察において、この点への配慮は見られない。自他二項関係は主客図式に引きずられやすく、項と項とに還元されて、地平性が視野に入りにくいのかもしれない。

三項関係における他者は、私が世界と関わるはたらき（そのはたらきによって世界があらわれる）において、私と同じように世界と関わるはずとして、まずは間接的に捉えられることになる。二項関係が差し向かいであるのに対し、三項関係の私と他者は、同じ何かに向かって横並びの、「並ぶ」関係にな

る。この関係における他者は、事物ではなく、はたらきである。新田はフッサール後期の草稿を参照しながら次のように述べている。

まず何よりも他者は私と同様に機能する自我として、非主題的につまり匿名的に私とともに機能している仕方でのみ、私の機能に関わってくる。[新田、二六頁]

ここに自他関係を、互いに対象化（＝主題化）し合う手前の、はたらき〈機能すること〉相互の関係として考察する道が開ける。世界と関わる私のはたらきと、世界と関わる他者のはたらきとが、互いに関わり合う。第三項を介して、私と他者とは、はたらきのまま出会い、関わる。新田は、このような自他関係に「相互機能」ということばを当てている。

（略）相互機能において私と世界との関わりと、私と他者の関わりとが相互に制約しあうのである。私と世界とは他者に媒介された関わりであり、私と他者は世界に媒介された関わりなのである。[同、二七頁]

世界と関わる私のはたらきと、世界と関わる他者のはたらきとが、世界という第三項を介して互いに制

約し合うということは、私と他者（他者たち）とが世界という地平を共有することで、複数の関わりの関わる一つのシステムを成すということになるだろう。はたらきとしての私のあり方も、はたらきとしての他者のあり方も、その関わりのシステムにおいてそれとして成立する。私も他者も自存する固定的な項ではなく変化に対して開かれ、両者の変化が連動する。それぞれにとっての世界のあらわれが変化する。システムが全体として変化する。

私にとっての世界のあらわれと他者にとっての世界のあらわれは異なっている。異なってはいても、地平において通じている。他者の世界は、わかってしまえるものではないが、全くわからないものでもない。わかってしまうか全くわからないかという両極の間で、厳密な一致ではない「だいたい同じ」に調整され、同じということにしてわれわれは暮らしているのかもしれない。それでもなお、私や他者の（世界や他者との関わりから生じる）変化に応じて、世界は無限に多様なあらわれを示す。

自他を三項関係において考察することは、主客図式による自己や他者の項としての固定化を避け、動的な関わりのシステムにおいて把握することにつながる。

興味深いことに、サルトルもレヴィナスも、他者とのポジティブな関係を模索しようという際には、自他の間に第三項をもち出している。サルトルは『文学とは何か *Qu'est-ce que la Littérature?*』で、作品を書くことが作者による読者の自由への「呼びかけ appelle」であり、それを読むことが読者による作者の自由の「承認」であると述べている [SARTRE, 1948, p. 58, 訳六〇頁]。芸術作品を介して、自他間

に、相手の自由を承認要求する共に自由な関係がありうると考えるのである。レヴィナスは、絶対的外部としての他者を置いた上で、あらためて、ことばによる自他関係の成立を考え、その際、「一つのもの」を他者に指示するという場面から出発する[LÉVINAS, p. 230, 訳下六五頁]。

3　第三項としての作品

　芸術という領域における自他関係は、三項関係である。自他の間には、必ず、知覚可能な第三項、すなわち作品がある。

　人がつくった事物のうちで、他の事物と異なる価値（美的価値、芸術的価値）をもつとされる或る種の事物が、「作品」「芸術作品」と呼ばれている。「作品」は、それを見たり聞いたり読んだりすることの体験それ自体によって価値づけられる。従来「有用性の排除」「無関心性」などという語で論じられてきたのは、その価値が体験それ自体とは別の何かとの関係で見出されるものではないという事態であろう。この価値体験は「美的体験」「芸術体験」と呼ばれるが、その体験が成り立つことを根拠として、見たり聞いたり読んだりするその事物が「作品」とされる。この体験は、すでに論じたように、中動態の体験である。「作品」は、見たり聞いたり読んだりして「いいなあ」と思える事物である。「いいと感じられる」その知覚体験と、その事物が「作品」であることとは、不可分である。

ただしそれに加えてさらに、「作品」であることは、個人の体験を超えて社会的に成立している。つくられたものを見たり聞いたり読んだりする体験それ自体における価値が、人と人との間で共有されて、現在、「芸術」と呼ばれる制度が成立している。その観点からすれば、「作品」は、私だけでなく私以外の誰かすなわち他者にとっても、見たり聞いたり読んだりして「いいと感じられる」事物でなければならないし、「作品」とされているならば、そうであるはずだということになる。

制作者は、「作品」をつくろうとする。それは、自分だけではなく他者にとっても「いいと感じられる」事物である。自分のつくった「いいと感じられる」事物が、他者にも「いいと感じられる」ことを、制作者は望む。受容者は、「作品」を見たり聞いたりしようとする。それは、それをつくった他者やそれを見たり聞いたり読んだりする他者たちに「いいと感じられる」事物である。その事物が自分にも「いいと感じられる」ことを受容者は期待する。その関係において、制作者は受容者に自分のつくったものの評価を強制することはできない。受容者も、制作者や批評家の指示のまま外的基準に即して価値判断するのではない。「いいと感じられる」は、中動態の体験である。各人に、内側からそう感じられるのでなければならない。他者における内側からの「いいと感じられる」も、「感じるべきだ」と考え「感じさせる」ことができないし、私の内側からの「いいと感じられる」は、外的な力で「感じよう」として感じることではない。「いいと感じられる」は、それぞれの「作品」への関わり方から（中動態で）生じる評価である。芸術における他者との関わりの基本は、直接はたらきかけたりかけられ

たりすることではなく、間に置かれる「作品」によって他者に生じる何ごとかと、自分に生じる何ごとかとの間に関係が生じること、両者を関係づけることであろう。その関係から、自他のあり方が変化していく。

われわれは芸術の領域における自他関係に、新田の言う「相互機能」を明確なかたちで見て取ることができる。芸術という領域の自他関係では、それぞれが「作品」と関わる関わり方が問題になる。関わりは、「作品」がなければありえない。「作品」が見たり聞いたり読んだりする事物である以上、「作品」との関わりは、何よりも知覚―運動系としての身体レベルのはたきである。新田の言う相互機能は、「感性的経験の次元」で見出されたものであるから、見たり聞いたり読んだりという感性的経験を核とする芸術の領域に確認されるのは当然と言えば当然かもしれない。ただし芸術は、そのような（現象学的還元によって見出されるような）根源的ではあるが隠されているはずのはたき（相互機能）を、体験の成立や制度の成立の主要な契機（他に代え難い契機）として組み込んでいるように思われる。その点に留意しておきたい。

「作品」を介して関わるのか、芸術における相互機能の諸相を見ていこう。

制作者にとっても受容者にとっても、他者が「作品」をどう見るのか、「作品」が他者にどう見えるのかが問題になる。制作者は、自分のつくったもの、自分にとって「いいと感じられる」ものを他者がどう見るか、他者にどう見えるかを程度の差はあっても意識するし、受容者も、「作品」と呼ばれるそ

れを制作者や他の受容者たちがどう見るか、どう見えてどう「いいと感じる」のかに、無関心ではいられない。ここでは作品との「関わり方」が問題となっているが、その「関わり方」は、まずは知覚の仕方である。

　近年の神経科学や認知科学によって、知覚が生得的メカニズムではなく、生体と環境との間で動的に成立する、運動を組み込んだシステム（知覚─運動系）のはたらきであることが明らかになってきている。であれば知覚の仕方は、各人において、環境との関わりの中から、それとして成立し獲得される一種の技術とみなすことができる。ここで言われる環境には、他者も含まれる。発達心理学も、子どもの発達における身近な大人の存在に大きな注意を払っている。しかもそこでは、「物を介して人と交わること、人を介して物とかかわること」［野村、九六頁］、すなわち「自分と人と物との三項関係」の重要なはたらきが観察されている。子どもは、身近な大人と居合わす共在の場において、同じものに関わる行為を同型的に重ねたり相補的にやりとりしたりすることによって、情動や「意味」を大人と共有していくといっう。子どもの発達に三項関係の経験が重要な契機としてはたらくという以上、子どもの行為の仕方や知覚の仕方は、文化的に形成された大人の行為の仕方や知覚の仕方との関わりにおいて、かたちづくられる側面があることになる。「芸術作品」の知覚についても、この点は同様だろう。「作品」がどう見え、どう思えるかを成り立たせる知覚の仕方は、そもそもの成り立ちからして、他者の「作品」への関わり方と連動するところがあるはずだ。

「作品」を知覚する仕方は、知覚─運動系としての身体レベルで成立している。である以上、意図に基づき対象操作的に、かたちづくったり変化させたりしうるものではない。知覚の仕方は、自転車の乗り方が実際に自転車に乗ろうとする試行錯誤の行為を通じてしか獲得されないのと同様、実際に「作品」を見たり聞いたり読んだりすることを通じてしか、かたちづくられない。実際に「作品」を見たり聞いたり読んだりするその場に、同じ「作品」を見たり聞いたり読んだりする他者が（直接的あるいは間接的に）居合わせる。横並びの他者がその「作品」を「いい」と言う。それをつくった作者もつくったそれを「いい」と感じたはずだ。どのようにそれを見たらいいのか、「いい」と感じられる知覚の仕方を、実際に見る行為を通じて探るということが起こっているのではないか。他者の第三項への関わり方を横目で参照しつつ同じ第三項に向かって、関わり方が調整されているのではないか。

制作者も「作品」を知覚する。その知覚の仕方がかたちづくられることにも、「作品」を第三項とする三項関係がはたらいているはずだ。これまで「作品」とされてきた事物を見たり聞いたり読んだりする経験の中で、それを評価する他者たちの知覚の仕方も参照されて、制作者の知覚の仕方がかたちづくられる。制作にはさらに、「作品」を制作するその仕方、制作の知覚─運動系が必要となる。制作者は自分にも他者にも「いいと感じられる」事物をつくろうとする。そこでは、これまで「作品」とされてきた事物がどのようにつくられてきたのか、他の制作者たち、とりわけ自分に「いいと感じられる」作品を制作した他者たちの制作の仕方が陰に陽に参照される。「作品」に、それを制作した他者の制作の

仕方を読むこともできる。ただし制作の仕方は、知覚も組み込んだ素材と関わる行為の技術であり、実際に制作する中で、知覚の仕方や行為の仕方を調整することからしか生まれてこない。

「作品」の知覚の仕方や制作の仕方がかたちづくられる過程に、他者の知覚の仕方や制作の仕方が関わるとはいえ、それは、必ずしも「他者と同じ」ということではない。他者はそもそも三項関係において、別のパースペクティヴを体験する別の視点である。他者は、同じものに対する別の関わり方、同じものの別のあらわれ方の可能性と相関する。他者に対する私は、他者の関わり方とは別の関わり方をかたちづくる可能性に開かれている。他者の知覚の仕方や制作の仕方に、「それとは別の」知覚の仕方や制作の仕方の可能性を見て取って、それを試みることができる。「同じ」を意図的にめざしたとしても、別の身体で関わる以上、「作品」は「別の」仕方になってしまいもするはずだ。この事態は、「作品」を一種の制約条件にして、「作品」に対する別の関わり方、「作品」の別のあらわれ方が、「作品」の地平として広がっているとも言えるだろう。「作品」を軸とする三項関係、「相互機能」は、「別の」あり方へ向かうベクトルとともに、「別の」あり方へと向かうベクトルも含んでいる。二つのベクトルの共存によって、「芸術」という社会システムは、変化しつつ歴史的に〈今のところ〉存続しているのかもしれない。とすれば、本章で「作品」と書いてきたものは、個々の作品ではなく、「芸術」を構成する作品群ということになるだろう。輪郭の確定し難い集合ではあるが。

第六章　作品の「実在」と他者

　芸術の領域における他者との関わりは、すでに見てきたように、作品を第三項とする三項関係と考えることができる。私と他者（たち）は、同じ作品を見たり聞いたり読んだりする者同士である。同じ作品の受容者同士と言ってもいいが、ここで言う受容者には、制作者が含まれる。制作者も、他者の制作した作品を受容しているし、自分の制作した作品を必ず見たり聞いたり読んだりしているからである。

　芸術の領域において、私と他者との間には作品があり、他者は私の知覚する作品と同じ作品を知覚する。社会学者ニクラス・ルーマンは、芸術を、「知覚を用いるコミュニケーション・システム」[LUH-MANN, 1995, S. 26. 訳一五頁] と捉えるが、われわれもまた、芸術の領域における他者との関わりを、作品の知覚（見たり聞いたり読んだり……すること）に足場を置いて考察する必要がある。

1 実在、パースペクティヴ性、他者

芸術体験において、「作品」という第三項が私と他者とを媒介する（とりあえずここでは「媒介」と言っておくが、のちに見るようにこれは「差異化」でもある）。芸術に限らず他者との関わりを三項関係というかたちで捉える考察は、発達心理学、認知科学、社会学、哲学など複数の学問領域にわたって見ることができる。この図式においては、しばしば、他者の他者性、すなわち私にとって他なる者であることと、第三項の「超越」「実在」等々とが、関係づけられ、その関係づけに、パースペクティヴ性が組み入れられる。

すでに見たように、現象学者である新田義弘は、他者を考察するにあたり、「世界そのものが視点に拘束されて一定のパースペクティヴにおいて現出する」[新田、二四頁]ことから出発する。私にとって世界は、諸事物も含め、私のとる視点に呼応した或る特定の側面からあらわれる。視点が異なれば現出の仕方が異なる。そのようにしてしかあらわれない。それがパースペクティヴ性である。同じものについて、私にとって今ここでの見え方とは別の見え方が無数にありうる。私は同時に複数の視点をとることができないし、視点を次々無限に変更してすべての側面を見尽くすことなどそもそも不可能であろう。世界や事物は、常に視点に拘束された特定の、現象学の言う世界や事物の「超越」とは、このことを指す。

の見え方でしかあらわれないが、そのあらわれがあらわれを超えた世界や事物の一つのあらわれである（でしかない）というように、私には見えている。一つの視点からの一つの見え方は、あらわれを超えた世界や事物の、別の視点からの別の見え方を暗黙に前提する。新田は、パースペクティヴ性において暗黙に前提されるこの別の視点を、他者と重ねる。「すでに感性的経験の次元において他者は、一つの世界の多極的な現出の条件として、私と等根源的な視点でなければならない」［同、二六頁］。私と他者は、パースペクティヴ性に基づき、同じものについての各々別の視点と理解されるのである。同じく現象学の立場から、ヘルト K. HELD も、「私の世界とその世界のうちに与えられているものが、非主題的にともに機能している他者によってともに把握されていること」［HELD, S. 47. 訳一九三頁］を他者把握の基礎に見ている。フッサールは対象として他者を捉えるが、新田もヘルトもこのようなフッサールの他者論を批判し、フッサールに拠りつつフッサールとは別のかたち、すなわち三項関係で他者を考察する。

社会学者である大澤真幸は、メイヤスー Quentin MEILLASSOUX が相関主義（思考と世界とが相互的な相関関係にあるという説）を乗り越えようと呈示する「思弁的実在論 speculative realism」を批判し、彼の言う「絶対の実在」の代わりに、ルーマンによる社会システム論の基盤である「偶有性」（不可能性と必然性の否定、「他でもありえる」こと）を原理として、「相関主義を乗り越えて実在を取り戻す」［大澤、

二〇一九ａ、六二八頁〕見通しを示している。大澤は「偶有性」を「この宇宙の中で、私が他者とともにいる、という事実と同じこと」〔同、六二七頁〕と、他者の存在から理解する。「私に対して世界はこのようにしか現れていないのに、世界は他様でもありうる、と私は知っているが、それは「私が他者の絶対的な実在を知っているからである。他者とは、それに対して世界が（私とは）別様に現れるようなトポス（場所）のことである」〔同〕。彼の言う「別のトポス」は「別の視点」と読み替えていいだろうし、「世界の現れの偶有性」はパースペクティヴ性と重ねることができるだろう。大澤の企てるのが「実在の回復」なのであれば、われわれはここに、他者の存在、他者との共在から第三項の「実在」を理解するという（新田とは逆方向の）、やはりパースペクティヴ性を核とした三項関係の図式を見ることができるだろう。

　哲学者ハンナ・アーレント Hannah ARENDT も、全体主義に抗して「公共 public」を語る際、同様のパースペクティヴ性を踏まえた三項関係の図式を用いている。彼女の言う「公共」とは、私的な場所と区別される領域、すべての者に共通する「世界」であって、そこでは人と人とが互いに命令することもされることもなく、それぞれが自由に、行為と言論によって関わり合う領域である。その領域の「実在（リアリティ）」は、「立ち位置の違いやその結果であるパースペクティヴの違いにもかかわらず、すべての人が常に同一の対象に関わっているという事実によって保証される」〔ARENDT, 1958, pp. 57-58, 訳八六頁〕。

アーレントは、人と人とが「複数性 plurality」、すなわち「人間として同一でありながら、誰一人過去や現在や未来に生きる誰とも同一ではない」[同 p. 8. 訳二二頁]ということを保持した上で共生する公共領域を求めるが、その基盤を、私と他者とが同一の対象に対し違ったパースペクティヴをもつという三項関係に見ていると言えるだろう。アーレントの図式における第三項は、消費されずに永続する「物 things」である。人と人との間に位置する「物」が、私と他者とを「結びつけると同時に分離させる」[同 pp. 52-53. 訳七八―七九頁]。ここで言われる「分離」はパースペクティヴの違いを意味するはずだ。

「物」を介した結合と分離によって、複数性を保持した共生が可能になる。そのためには、第三項となる「物」が用途や意味に還元されず、個々の人間や時代を超えて永続しなければならないとアーレントは強調する。われわれはここにも、「物」というかたちで、第三項の「超越」や「実在」に相当するあり方を読み取ることができる。のちに詳しく見るが、アーレントは芸術作品を、このような「物」の典型例と考えている。

他者の成立を問うのか、「実在の回復」を目論むのか、人と人とのあるべき共生の仕方を求めるのか、論の方向性にそれぞれ違いはあるものの、これらの考察から共通に見て取れるのは、三項関係における他者が、同じものについての「別のパースペクティヴ」(の可能性)とされる点である。他者は、私の傍らで私と同じものを見るが、その同じものが私に見えるのとは別の見え方をする、そのような存在といういことになる。そのことと呼応して第三項には、「超越」「実在」「永続」などという特徴が割り当てら

れる。この特徴は、われわれが日常生活において素朴に使う「モノ」という語の意味と重なる。われわれは、芸術作品を第三項とする三項関係において他者を考えようとするが、その際、芸術作品は、それがモノであるという側面が重要なのである。[2]

2　知覚の仕方と中動態

　芸術という領域において、他者との関係は作品を第三項とする三項関係であるが、私も他者も、作品との関わりは、作品を見たり聞いたり読んだりすること、すなわち広い意味での知覚を基盤とする。この領域で他者が問題になるとすれば、それは、私の見る（見ることのできる）この作品を他者がどう見るのか、この作品が他者にはどう見えるのか、という問題のはずだ。他者は、その人が作品を知覚する際の〈どのように〉〈如何に〉において、すなわちその知覚の仕方においてこそ、問題になる。

　知覚は、知覚－運動系としての身体まるごとのはたらきである。知覚－運動系は、環境との間に動的に成立するシステムとみなされる。これまで複数の論者が「身体図式」「構え」「行為のかたち」「ハビトゥス」等さまざまな語でさまざまな角度から論じてきたこのシステムの作動において「見える」というこ
とも生じている。システムの作動で生じる「見える」ということにおいて、知覚する私と知覚される対象、見る私と見られる対象が、それとして中動的に成立する。「見える」は、中動態の出来事で

ある。知覚体験を当事者が体験の内側から語ろうとすれば、「見える」「聞こえる」「読める」等々、中動態の表現が必要になる。見ようとして、見えるかもしれないが、見えないかもしれない。見えるかどうかわからない。見えるかどうかは、システムのありよう、相互依存する諸要素諸機能間の動的関係次第ということになる。知覚の仕方は、システムのはたらき方として考える必要がある。他者との関係において知覚の仕方を問題にするにあたっては、このような中動態の位相を視野に入れなければならない。

言い換えれば、知覚は一種の身体技法である。内科医が肺のX線画像に結核の古い病巣を見て取る例③、打検士が食品缶詰を叩いた音に内部の腐敗を聞き取る例④などが示すように、見ることも聞くことも、訓練によって身につけられる技術という側面がある。素人が見ても見えないそれ、聞いても聞こえないそれが、内科医には見えるのだし、打検士には聞こえる。前者は多くのX線画像を見ることで見えるようになり、後者は缶を繰り返し叩いて聞くことによって聞こえるようになったはずだ。見る技術、叩いて聞く技術の獲得は、知覚─運動系としての身体システムが、対象との関わりを通じて再編された結果だと考えられよう。その過程にはもちろん、言語化された知識も関与するだろう。ただし情報を、直接に見えたり聞こえたりするようになるためには、知的なものであっても知覚─運動系に変換されていなければならない。実際に対象を見たり聞いたりする体験を通じて身体化されなければならない。われわれが芸術の領域で問題とする知覚の仕方も、このような再編可能な動的システムと捉える必要がある。

モノの一種である芸術作品が芸術作品とされる基盤は、それを見たり聞いたり読んだりする体験それ自体にある。一般に、見たり聞いたり読んだりすることは、とりわけ日常生活において、対象について情報（先の例で言えば、患者の肺の病跡や缶詰の中身の変質）を得る手段として意味をもつ。これに対し芸術体験においては、単なる手段としてではなく、作品を見たり聞いたり読んだりすることそれ自体に、意味や価値が置かれる。作品を見たり聞いたり読んだりする際の、見える・聞こえる・読める等々、中動態体験の或るありようのうちに、その作品の「いい」がある。患者の肺の病跡や缶詰の中身の変質はそれを捉える知覚と切り離すことができる（それゆえ、診断や検査に機器が導入されうる）が、芸術の領域では、作品の作品であること、すなわち作品の意味や価値が、それを知覚する中動態の知覚体験そのものと不可分なのである。この点において芸術作品は、通常のモノと同じく個々人の把握を超えた実在であ

りながら、個々人の把握に依拠して存立するということができる。したがって他者（たち）が評価した作品も、その理解や評価の情報を知るだけではなく、改めて自分自身で見たり聞いたり読んだりする必要がある。作品が自分自身にどう見えたり聞こえたり読めたり読めたりするのか、どう感じられるのか、「いいと感じられる」か、作品を知覚する自分自身の中動態の体験に引き戻さなければ意味がない。芸術における他者との関わりを問題にする時、他者による理解や評価（それは他者の知覚の仕方と相関する）は、私自身の中動態の知覚体験と関係づけられなければならない。その関係づけの要が、モノとしての作品である。「いいと思える」を成立させる知覚の仕方、身体技法、知覚ー運動システムが、その再編可能性

も含め、ここでは問題なのだが、そのシステムは、私や他者それぞれと作品との間に成立し、はたらいているからである。

3　作品と知覚の仕方

作品は、「いいと感じられる」を成立させる知覚の仕方＝システム形成の一契機と考えることができる。

芸術作品とされるモノは、その制作者や多くの受容者たちにとって、知覚体験において「いい」と感じられたモノである。芸術作品として私の前にあるモノは、他者たちが芸術という領域で何らかの価値を見出したモノであるが、その価値は他者それぞれの中動態の知覚体験内部にある。その体験を背景に、作品は私に呈示される。つまり、制作者や複数の他者たちにはこの作品が「いいと感じられ」て、だからこそ彼らはそれを私（私を含む、彼らにとっての他者たち）に「いいでしょ」と呈示したはずだ。ここで作品を他者に呈示する者を「呈示者」と呼ぶことにすると、「いいと感じられる」がそれぞれの知覚の仕方によって成立しているならば、呈示された作品には、それを呈示する呈示者（たち）の知覚の仕方が反映していることになる。

呈示者の知覚の仕方は、作品との間に成立する以上、作品に依拠するものである。ただし作品にだけ

依拠するものでもない。知覚の仕方は、これまでさまざまな作品を見たり聞いたり読んだりしてきた体験を通じて身につけられた技法という側面をもつ一方、個々の作品との間にその都度現実化して、具体的な「見える」「聞こえる」「読める」等を実現させている。さらに知覚の仕方が動的システムなのであれば、作品を見たり聞いたり読んだりする体験において、作品に応じて構造変化する可能性がある。

作品に向かい、それを受容する私にとって、問題となる他者は、まず呈示者である。自分の見た〈聞いた、読んだ……〉作品を誰かに見せよう（聞かせよう、読ませよう……）とする者だけではなく、作品を制作して誰かに見せよう（聞かせよう、読ませよう……）とする制作者もまた、呈示者と考えることができる。

ただし制作者が呈示者とならない場合もある。例えば民藝の場合、制作者は日用の雑器や道具をつくっただけなのに、柳宗悦がそれらの「美」を発見し、芸術の領域で価値あるモノとしてそれらを呈示した。いずれにせよ作品とすなわち制作者は呈示者ではなく、柳という受容者が最初の呈示者となった訳だ。いずれにせよ作品と

は、誰と特定できなくても、誰かが私に呈示し、私に受容を勧めてくるモノである。作品の向こうには、必ず呈示者という他者（たち）がいる。私の目の前の作品は、他者の知覚の仕方を成立させた主要な契機であり、その意味で他者の知覚の仕方とつながっている。この作品を他者はどう知覚して評価したのか、呈示者という他者の知覚の仕方が、作品を介し、陰に陽に私の知覚の仕方に関わってくる。作品を知覚することそのものが、他者との関わりである。

作品の知覚の仕方が作品との間に成立する知覚システムなのであれば、作品の受容には、作品に応じ

たシステムの「調節」[GIBSON, p. 254, 訳二六九頁] が生じていると考えられる。作品を一目見ただけで、一回聞いただけで、さっと読んだだけで、いいと思える場合もあるだろうし、まじまじ見ているうちに、じっくり耳を傾けているうちに、ゆっくり読んでいくうちに、あるいは繰り返し見たり聞いたり読んだりしていくうちに、何かがだんだん見えたり聞こえたり読めたりしてきて、いいと感じられ、いいと思えるようになる場合もあるだろう。そしてもちろん、いいとは感じられない場合、わからない場合があ

る。これは、すでに身につけている知覚の仕方がその作品に応じうる程度の問題と理解することができるだろう。「調節」の範囲内か、システムそのものの解体再編にまで到るのか――必要とされ応じうる程度には幅がある。

極端な例で言えば、ジョン・ケージの「4分33秒」(三つの楽章全てが休止符のみからなるピアノ曲) が発表当時に聴衆の怒りを買った一つの理由は、楽音だけしか音楽の音として聞こえない耳 (=知覚システム) をもつ人々にとって、システム調節では応じきれない作品、彼らの知覚システムそのものに反する作品だったことだろう。それがいいと思えるには、少なくとも楽音 (sound) だけでなく、それ以外の音 (noise)、すなわちピアノの音が鳴らされない演奏会場のさまざまな音も音楽の音として聞こえるように、知覚システムの再編が起こらなければならない。調節であれ再編であれ、作品との間に作品に応じた知覚の仕方が成立する時、その作品の呈示者たちの知覚の仕方は、その作品の呈示者たちの知覚の仕方と何らかのかたちでつながっていることになるだろう。

もちろんここでは、制作者を含む呈示者がその作品について語る言葉も問題になる。その言葉は、彼

らに見えたり聞こえたり読んだりしたこと、およびそれと不可分な知覚の仕方を、作品とは別のかたちで示している。呈示に添えられるこの他者の言葉が、作品受容の手掛かりとなる場合がある。或る作品がいいと感じられない場合、どういいかわからない場合、何がどういいのか、どこに注目してどう見たら（聞いたら、読んだら……）いいのか、呈示者の言葉を参照することがある。あるいは、自分に見えたり聞こえたり読めたりする以上のもっと何かが作品にあるように感じられたり、自分の見方聞き方読み方が不十分だと思えたりした時、「よりよい」知覚の仕方の指針を呈示者の言葉に求めることもある。

ただし、そのことが有効であるためには、呈示者の言葉が知識・情報レベルにとどまらず、受容者自身の身体的な知覚システムのレベルにいわば翻訳されなければならない。他者の言葉を聞いたり読んだりした上で、やはり実際に作品を見たり聞いたり読んだりしなければならないということになる。美術史家である高階秀爾は『名画を見る眼』と題する著書で、自分自身の経験として「先輩の導きや先人たちの研究に教えられて、同じ絵を見てもそれまで見えなかったものが忽然として見えて来るようになり、眼を洗われる思いをしたことが何度もある」（傍点は引用者）［高階、一八九頁］と書いている。ここで「忽然として見えて来るようになる」という中動態的表現が用いられていることに注目したい。この記述は、他者の言葉が契機となり、作品を見る行為において、知覚の仕方（＝知覚システム）の大きな変容が生じた体験を示すものと、理解することができるだろう。[7]

4 作品の呈示と他者

作品を呈示する場合、呈示者は多く自分に「いいと感じられた」作品を呈示するだろうが、どうなのか自分でもよくわからない作品を他者に見てもらうということもある。いずれにせよ呈示者には、受容者がその作品をどのように知覚するか、彼らにどう見えたり聞こえたり読めたりするのか、彼らにどう思えるのかが問題になる。自分にいいと感じられた作品を呈示することにおいては、おそらく同意が求められている。そこには、それが他者にもいいと感じられるだろう、感じて欲しいという期待がある。自分と「同じであること」の可能性があてにされているのである。他方、わからない作品を他者に呈示する場合は、他者に自分にない何かを求めている。他者が自分とは別の反応をするかもしれない、他者には別様に見えるかもしれないという期待がある。自分と「違っていること」の可能性があてにされているのである。同じである可能性と違っている可能性、自他関係はその間にある。同じかもしれないが、違うかもしれない。

もちろん、作品の知覚の仕方がその作品に依拠して成立する以上、さらに私と他者とが生物学的に同じ身体をもつ以上、私の知覚の仕方と他者の知覚の仕方には、何かしら共通するところがあるだろう。すでに見たように、発達心理学などの知見によれば、乳幼児の段階からすでに、観察と類推によるので

はなく、共在する他者の身体に自分の身体を重ね、いわば「人の身になって」他者を理解する力が認められている。しかし知覚の仕方が個体と環境との間にそれぞれ成立する動的な知覚—運動システムであるからには、同一の作品を知覚するにも、完全一致の保証はない。とはいえ同一の作品を知覚するのだから、私の知覚と他者の知覚が全く無関係なはずもない。他者がその作品をどのように知覚するか、他者にどう見えたり聞こえたり読めたりするのか、つまりは呈示してみないとわからないのであり、だからこそ呈示するのである。芸術における自他は、作品を要に、「同じ」と「違う」、「わかる」と「わからない」、「つながり」と「隔たり」の間を揺れるような関係と言えよう。

社会学者ジンメル Georg SIMMEL は論文「橋と扉 Brücke und Tür」で、人間において結合は分離を前提し、分離は結合を前提すると指摘しているが、同様に、同じであることへの期待は違っていることを前提し、違っていることへの期待は同じであることを前提していると言うことができよう。ジンメルは扉に、二つの空間を隔てるはたらき（扉が閉まっている時）と、つなぐはたらき（開いた時）とを見る。われわれは作品にも、同様の両義的なはたらきを見ることができる。作品は、第三項として、自他の間に「媒介」と「差異化」を共にもたらす。それは自他関係そのものに見てとりうるつながりと隔たりの反映であろうが、作品の呈示は、このような両義性が際立って体験される場と言うこともできるだろう。

それもまた、芸術体験の一部である。

この問題は社会学が自他関係において指摘する「偶有性」の問題ともつながっている。先にも述べた

ように「偶有性」とは、ルーマンによれば、「不可能性と必然性の否定」すなわち「他でもありえる」ことを示す概念である。ルーマンは、自他関係の考察を「二重の偶有性の否定」から始める。互いに相手の行為の仕方に依存して自らの行為の仕方を決定しようとするならば、それぞれの行為の仕方が偶有的であること（＝他でもありえること）は、互いに相手の行為の仕方が定まらない以上自分の行為の仕方も定まらないという循環、行為の仕方の決定不能性につながる。「二重の偶有性」から生じるこの循環は、どちらかが試しに何らかの行動を起こすことによって破られるとルーマンは言う［LUHMANN, 1984, S. 150. 訳上一六〇頁］。行為の試行によって、それに続く行為の偶有性は小さくなり〔縮減〕、それにまた次の行為の試行が続けば偶有性はさらに小さくなる。このような試行の連鎖、「うまくいく」よう試行を互いにすり合わせながら続けていく時間を通じて、あらかじめの規則や合意なしでも社会システムは成立するとルーマンは考える。芸術の社会システムという側面の考察は章を改めることにして、ここでは大澤真幸が「偶有性」について、それは「この宇宙の中で、私が他者とともにいる、という事実と同じこと」［大澤、二〇一九a、六二七頁］と述べていることに改めて留意したい。

われわれは知覚におけるパースペクティヴと理解された。それが偶有性であり、不可能性と必然性の否定であるならば、知覚を離れることのできない芸術体験において、自他を調停する上位の法則や規則は、なくて当然である。[8]　他者の呈示においてこそ、偶有性、パースペクティヴと理解された。他者は、同じモノについての別の知覚におけるパースペクティヴからこの論を始めた。他者に対しては常に、とりあえず、その作品を呈示してみるしかない。作品の呈示においてこそ、偶有性、

他者の他者であることが顕わになる。そしてそのことは、自他双方のあり方の変容につながっていく。

Ⅲ 客観的事物としての作品と社会

第七章　アーレントの「公共」と作品

　芸術という領域における他者との関わりは、自他差し向かいの二項関係ではなく、「作品」を第三項とする三項関係である。そこにおいて、私と他者とは、同じ「作品」と関わることによって互いに関わりをもつ。この関係には、私と他者という二項に加え、「作品」という第三の項が必ず介在する。

　われわれは芸術（体験）を、他者（たち）との関わり、さらには社会という側面において考察しようとしている。（私の）芸術体験に他者や社会はどう与るのか、自他関係や社会に芸術体験はどうはたらくのか――それを考える基礎に、芸術領域の自他関係が「作品」を第三項とする三項関係であることを置く。「作品」はどのような存在でどのようなはたらきをするということになるのか。そしてそこから、芸術領域における他者との関わりや社会のありようをどのように捉えうるのか。

　この視点からすると、「作品」のどのような側面が見えてくるのか。

本章では、ハンナ・アーレントの「物 things」という概念を足掛かりに、この問題を考察する。

1　三項関係と第三項

すでに見たように、現象学者である新田義弘は、世界が特定の視点との関係でパースペクティヴ的に現出するという事態から、別のパースペクティヴの可能性とそれに呼応する別の視点の可能性として、他者を捉える。

視点は決して数的に一つのものではなく、多数の視点としてはじめて視点たりうるのであり、視点は視点である限り複数的でなければならないのである。したがって私の視点は、他者たちの視点のもとでの一つの視点としてはじめて視点といえるわけである。[新田、一六頁]

すでに感性的経験の次元において他者は、一つの世界の多極的な現出の条件として、私と等根源的な視点であるのでなければならない。[同、二六頁]

サルトルやレヴィナスが、差し向かいで互いに対象化し合う相手として他者を考察するのに対し、新田

は、「一つの世界」に対する私とは別の視点として、他者を捉える。自他差し向かいの他者との関係が二項関係であるのに対し、「一つの世界」を介した他者との関係は三項関係ということになる。ただしこの三項関係が成立するためには、世界が「一つ」でなければならないはずだ。私にあらわれる世界と他者にあらわれる世界とが、（別様にあらわれはしても）別の世界であってはならない。同じ世界に対する私の視点と他者の視点であってはじめて、私と他者の関係が三項関係として成り立ち、私と他者とは関わる。

われわれは、全体主義に抗して「公共 public」を考えるアーレントの議論のうちに、パースペクティヴ性を踏まえた同種の三項関係が重要な位置を占めていることに気づく。

（略）公的領域のリアリティは、数え切れないほどのパースペクティヴやアスペクトの同時存在に依拠している。[ARENDT, 1958, p. 57. 訳八五頁]

共通世界という条件下、リアリティは、その世界を構築する人々の「共通の本性」によって保証されるのではなく、むしろ、立ち位置の違いやその結果であるパースペクティヴの違いにもかかわらず、すべての人が常に同一の対象に関わっているという事実によって保証される。[同 pp. 57-58. 訳八六頁]

アーレントの言う公共は、人と人とが互いに命令することもされることもなく、それぞれが自由に、行為と言論とによって関わり合うことから成立する領域である。その領域における人間の営みをアーレントは「活動 action」と呼ぶ。ここでアーレントが重視するのは、人間の「複数性 plurality」、すなわち「人間として同一でありながら、誰一人過去や現在や未来に生きる誰とも同一ではない」[同 p. 8. 訳二一頁]という条件である。複数性と共生をどちらも満たす「世界」＝「公共」を、アーレントは世界のあらわれのパースペクティヴ性に基づいて考えようとしていると言えるだろう。新田が一つの世界に対する別のパースペクティヴとして他者を捉えようとしているのに対し、この箇所でアーレントは一つの世界（のリアリティ）をパースペクティヴの多数性（＝他者たちによる別のパースペクティヴ）から説明しようとしている。そのような方向性の違いがあるものの、われわれはここに、パースペクティヴ性に基づく三項関係という同様の構図を見ることができる。他者は同一世界に対する別のパースペクティヴ性に位置づけられ、世界は人と人との間に位置する第三項ということになる。アーレントは言う

世界の中に共生するというのは、本質的には、ちょうど、テーブルがその周りに坐っている人びととのあいだ between に位置しているように、物の世界がそれを共有している人びとのあいだにあるということを意味する。つまり、世界はすべての介在者 in-between と同じように、人びとを結びけると同時に分離させている。[同 p. 52. 訳七八─七九頁]

世界を第三項とする三項関係において、人と人とは第三項を介して結びつくが、それぞれのパースペクティヴが異なる以上、互いに分離区別されている。とすればここで第三項は、人と人との「複数性」を保持した結びつき（＝「公共」の成立）に、不可欠な要素ということになる。

アーレントが永続する「物の世界 a world of things」を重視するのは、このような文脈においてである。人と人との関わりの「舞台 scene」としての世界（＝公共）は、一人ひとり（のパースペクティヴ）を超えた物の世界でなければならない。共生と複数性の両立維持のために、人と人とをつなぎ─隔てる物の世界が一人ひとりを超えて存続すること、その「永続性 permanence」に焦点が当てられる。

公的領域が存続し、それに伴い世界が、人びとを結集し互いに結びつける物の共同体 community of things に変容するには、永続性が条件となる。世界が公的空間を含むとしても、それは一世代ではうち立てられないし、生存のためだけに計画されもしない。それは死すべき人間の寿命を超えなければならない。［同 p. 55. 訳八二頁］

人間世界のリアリティと信頼性は、なによりもまず、私たちが物に囲まれており、物がそれを生産する活動よりも永続的である、潜在的にはその作者の生命よりも永続的でさえあるという事実に依拠している。［同 pp. 95-96. 訳一五〇頁］

人と人とが関わる公共の世界は「物の世界」と重ねられるが、それは物が程度の差はあれ一人ひとりの人間を超えた永続性をもちうるからである。

第三項の永続性をアーレントは重視する。そしてそれは、第三項が「物」であることと強く結びつけられている。アーレントの言う「物」は、特に人がつくり出した人工物を指し、その永続性が「消費」と対比される。

2　労働 labor と制作 work

第三項となりうる永続する物は、消費されるものと対比される。この対比は、アーレントが人間の営み activity を、先に述べた公共世界における「活動（アクション）」の他、「労働 labor」と「制作 work」に区別することに呼応する。

「労働（レィバー）」は、生命を維持するために必要な私的営みであって、生産が消費につながっている。アーレントの定義は以下の通りである。

労働（レィバー）とは、人間の肉体の生物学的過程に対応する営みである。人間の肉体が自然に成長し、新陳代謝を行い、そして最後には朽ちてしまうこの過程は、労働（レィバー）によって生み出されて生命過程へ供給される

生命の必要物に拘束されている。　労働の人間的条件は生命それ自体である。[同 p. 7. 訳一九頁]

労働によって生産されるものは、「生命過程そのものに必要とされるもの」であるから、「自然の循環運動にしたがって、来ては去り、生産されては消費される」[同 p. 96. 訳一五一頁]。人が食糧を生産し、それを食べて生命をつないでいるというような例が典型なのだろう。食べてしまえば食糧はなくなる。このように生産される端から消費されるものは耐久性を欠き、つかの間しか「世界」にとどまらない。

これに対して「制作」は、生物学的生存を超える営み、消費されずに永続する物の世界をつくり出す営みとされる。

制作は、人間存在の非自然性に対応する営みである。人間存在は、種の永遠に繰り返す生命循環に埋め込まれているわけでも、その死すべき運命がその生命循環によって償われるわけでもない。制作は、すべての自然環境と際立って異なる物の「人工的」世界を提供する。この物の世界の境界内部に、それぞれ個々の生命は住処を与えられるのであるが、他方この物の世界そのものは個々の生命を超えて永続するようになっている。制作の人間的条件は世界性である。[同 p. 7. 訳一九—二〇頁]

人間は生命の必要を超え、自然環境とは異なる人工的世界をつくり出してそこに住まう。その世界を、

「物の世界」としてつくり出す営みが制作とされる。生命維持の営みすなわち労働によって生み出されるものが、生命維持に費やされ、なくなってしまうのに対し、制作によってつくり出されるものは、「物」として安定し耐久性をもつ。完成した椅子が、使用によって（劣化はしても）なくなることなどなく、在り続けて人々に繰り返し使用されるというような例である。アーレントの言う永続的な「世界」は、そのような「人工物 artifice」によって成り立つ「物の世界」である。消費されるものの生産を労働とし、永続する物の生産を制作とするこの区別は、われわれが問題とする第三項と大きく関わっている。制作された物は、制作した人の手を離れ、「それ自身の独立」[同 p. 138. 訳二二六頁] を有し、「独立した実体」[同 p. 143. 訳二三三頁] として存続する。そのことによって、つくった人間以外の人々もそれぞれ関わりうる。われわれの観点からすれば、三項関係の第三項になりうるのである。三項関係を踏まえてこそ、複数性を保持する共生すなわち「活動」という公的領域は開かれる。

3 制作と手段性、イデア説

ただしアーレントは、制作によってつくり出された物が人と人とをつなぎ隔てる「介在物」になりえない事態、制作から導き出される考え方が人と人との複数性を保持した共生を妨げる事態も指摘している。

そもそもアーレントは制作(ワーク)を、道具の製作 fabrication を基に考えている。道具の製作(ワーク)は、有益性や有用性、すなわち何かの役に立つということを目的とする。椅子は座るために、ベッドは寝るためにつくられる。製作者はその目的を意識し、つくろうとする物の完成形をあらかじめモデルやイメージとして思い浮かべてつくるとアーレントは見る。有益性や有用性との関係からすれば、制作(ワーク)から生まれる物は、そういう目的のための「手段」ということになる。

(略)手段性による製作だけが世界を建設する能力を持っているのに、世界の実現を支配 govern したこの標準が世界の樹立後もその世界を律する rule、ということが許されてしまうなら、この同じ世界は、用いられた材料と同様無価値となり、さらなる目的に到達するための単なる手段になる(略)。

[同 p. 156. 訳二四九頁]

制作に組み込まれている目的—手段関係は、手段化を連鎖させ、「すべての物が手段に堕し、本来備えている独立した価値を失う」[同 p. 156. 訳二四九頁]という事態をもたらす。すなわち、制作(ワーク)は「物(ワーク)」という「独立した耐久性のある実体 independent durable entity」[同 p. 157. 訳二五一頁]をつくり出す営み(アクティヴィティ)ではあるものの、それ自身のうちに、物を単なる手段と化してその独立性を失わせる側面をもつということである。物が物としての独立性を失えば、それは人と人とをつなぎ—隔てる「介在物」で

はありえなくなるはずだ。言い換えればアーレントは「物」に、目的との関係において手段として生産されはしても、完成後はその生産を支配した目的—手段関係を超えた存在であることを、求めているように思える[1]。

アーレントは他方、制作のうちに、プラトンのイデア説に通じる志向を見る。製作者はその目的を意識し、つくろうとする物の完成形をあらかじめモデルやイメージとして思い浮かべる。つまり製作においては「知っていること knowing」と「為すこと doing」が分離している。製作に先立つイメージやモデルは実物の完成後も残る。それがイメージやモデルの永続性として一般化され、プラトンのイデア説へ影響を与えたというのである[同 p. 142. 訳二三一頁. 同 p. 225. 訳三五五頁]。アーレントは、人と人とが関わる活動の領域にイデア説がもち込まれることを批判する。繰り返すが、アーレントの言う活動は、複数性を保持しながら共生する人と人との関わりである。

活動者は、常に他の活動する存在のあいだで、彼らと関係しながら動くがゆえに、決して単に「為す人 doer」であるだけではなく、同時に[影響を]被る人 sufferer でもある。為すことと被ることとは同じコインの裏表のようなもので、活動がスタートさせる物語は結果として生じる為したことと被ったことから成り立っている。[同 p. 190. 訳三〇七頁]

活動は他者と関わる営みであるから、人間関係の「網の目 web」をも環境とし、作用と反作用とが絡み合って展開する。したがって活動の及ぶ範囲に境界や限界を定めることはできないし、どういう結果が生じるのか予知もできない。誰かが始めたとしても、活動の過程は誰がつくったと言えるものではなく、不可逆的にただ進んで行く（われわれの立場からすれば、これは相互行為の中動態の状況である）。しかしこれを「欠点」と捉え、それに対して、「知っていること knowing」と「為すこと doing」をイデア説のように分離して、「知っていること」（イデア）に基づいて「為すこと」を為すという図式が、人と人との関わりの領域にもち込まれることがある。それは、過程に巻き込まれない誰かが（過程外部から）他者に命令する「支配」になる。先の「欠点」が解消されたとしても、これは多数性の失われた「専制」である。人と人との関わりの領域では「思考と行為が分かれた途端、領域の有効性や有意味性が破壊される」[同 p. 225, 訳三五五頁]。人と人との関わりの領域にイデア説がもち込まれると、活動において守らなければならない複数性が成り立たないのである。アーレントの求める人と人との関わりは、イデアのようなただ一つの理念を核や指標にするものではない。その意味でアーレントは、制作と活動をはっきり区別し、制作の原理を活動の領域にまで一般化することを拒むのである。

4 物の独立と芸術作品

われわれは、アーレントが物の「独立」を強調することに注目したい。アーレントは、制作によって生み出された「物」を、制作から切り離そうとしていると見ることができる。3で見たように、物を生み出す制作という営みそれ自身のうちには、物の手段化、思考（イデア）による他者支配に通じる側面がある。それを活動の領域にもち込むわけにはいかない。物の独立とは、制作された「物」が制作過程から離れ、活動の領域に位置しうることを意味する。消費される労働の産物とは異なり永続性をもつ「物」は、制作ではなく活動の領域においてこそ、人と人とをつなぎかつ隔てる「介在物」としてはたらく。「介在物」としての「物」は、何らかの目的のための手段ではない。それはまた、思考（イデア）のような、背後の意味には還元されない。人と人との関わりは、ただ一つの意味、思考（イデア）に支配されるものではない。人々は同じ何かをそれぞれの場所からそれぞれのパースペクティヴで捉え、そのことを通じて複数性を保持しながら互いに関わり合う。そのことを可能にする「介在物」、三項関係の第三項は、独立した「物」それ自体ということになるはずである。活動の舞台、人と人との関わりの舞台とされる「世界」（＝公共）は、このような物の世界である。

アーレントにとって、独立した「物」の典型は芸術作品の世界である。独立した「物」の典型は芸術作品 work of art である。アーレントは芸術作品

の「無用性 uselessness」と「すぐれた永続性」を指摘する。

芸術作品は、そのすぐれた永続性のゆえに、すべての触れうる物の中でも甚だしく世界的である。すなわちその耐久性は、自然過程の腐食効果をもってしても、ほとんど侵されない。というのも、生き物の使用に当てられるものではないからである。（略）物の世界の本当の耐久性がこれほど純粋かつ明瞭に現れているものはほかになく、したがって、この物世界 thing-world が、死すべき存在である人間の不死の住家として、これほど見事に姿を現しているところもほかにない。［同 pp. 167-168. 訳二六四頁］

芸術作品は物であるが、何かの目的のために使用される物ではない。すなわち目的─手段関係に置かれることはなく、目的が達せられて用済みになるようなことがない。アーレントはその無用性を耐久性、永続性と関係づけ、そこに、一人ひとりの人間を超越した「世界」、「物世界」の典型を見る。[(2)] アーレントがここで指摘する芸術作品の無用性は、美や芸術に関わる判断について伝統的に論じられてきた「無関心性」と重なり、それだけでは特に目新しくもない。しかしそれが、第三項としての「物」の独立を確保する要因とされる点には、注目しておきたい。

アーレントは芸術作品の「無用性」と「永続性」を指摘するが、無用な物すべてが永続するわけでは

ないだろうし、永続する芸術作品には、無用であること以外の側面もあるはずだろう。事実アーレントは芸術作品に、「活動や言論の内容」や「思考 thought」などの「物化 reification」を見ている[同 p. 168. 訳二六五頁。同 p. 187. 訳三〇三頁]。例えば活動については、公共空間における人と人との言論や行為による関わりで、それを通じて各人の「誰であるか who」、「区別された唯一の人格」があらわれる appear ものの、それ自体が関わりである以上、不確かで脆く耐久性を欠いている――それが、芸術作品という「物」になっているという具合である。しかしアーレントは、何が物化されると芸術作品になるかという点について、問題にしているようには見えない。

(略)宗教芸術のもつ美こそが、宗教的、彼岸的 other-worldly な内容や関心を、触知できるこの世界の worldly リアリティへと変換するのである。この意味ですべての芸術は世俗的であり、宗教芸術の特徴は単に、それまで世界の外部に存在していたものを「世俗化する」――それを物に変え、「客観的」で、触知できる、この世界の現前へと変形する――という点にあるにすぎない。伝統宗教に従ってこのような「外部 outside」を彼岸に位置づけるか、それとも近代的な説明に従ってそれを人間の心の内奥に位置づけるかは、さして重要な問題ではない。[ARENDT, 1961. p. 205. 訳二八一頁]

アーレントの関心は、物化される内容よりも、物化ということそれ自体、この世界の、誰もが見たり聞

いたり触れたりできる物になっているということにある。何が〈物に〉なっているのかについては、〈そ
れ以前にはこの世界で見たり聞いたり触れたりできなかった何か〉と言うほかないのかもしれない。と
にかく、この世界、すなわち人と人とが、私や他者たちが、現に複数性をもって関わり合っている世界
には存在しなかった何かである。物はこの世界に存在する。この世界に存在するexistということは、
この世界が公共の世界である以上、そこに居合わせる誰にとっても、私だけでなく他者たちにとっても、
それぞれの場所から見たり聞いたり触れたりできるということを意味する。それが「客観的」と言われ
る。アーレントが芸術作品に注目する特徴は、(この世界には存在しなかったもの、「外部」の何かが)この世
界の物になっているという点なのである。

われわれが自分の周りを囲ませている物すべてがもつ物としての性格は、それらが形を具え、形を通
して現れるappearという点にあるが、芸術作品のみが現れを唯一の目的として作られた物である。

[同 p. 207, 訳二八三頁]

見たり聞いたり触れたりできるということは、すなわちあらわれるということである。この世界にあら
われること、見たり聞いたり触れたりできることのみが芸術作品の目的であるとアーレントは断言す
る[3]。したがって芸術家がいわゆる「自己表現」を標榜することも、否定される。彼女は、「非対象芸

術」（いわゆる非具象芸術・抽象芸術を指すと思われる）をめぐって、次のように書いている。

　芸術家に固有のこの世界性は、もちろん、「非対象芸術 non-objective art」が物の再現描写 representation に取って代わっても変わらない。この「非対象性」を主観性と取り違えること――取り違えて、芸術家は「自己表出」、自分の主観的感覚の表出を求められていると感じる――は、芸術家ではなくペテン師のしるしである。芸術家は、画家であれ、彫刻家であれ、詩人であれ、音楽家であれ、この世界の物を生み出すのであって、芸術家による物化は、表出 expression などという、極めて疑わしく、いずれにしろ非芸術的な実践とは、何の共通点も持たない。[ARENDT, 1958, p. 323. 訳五二一頁]

　われわれはここに、第四章で取り上げたスリオの主張――芸術は、作品の実在 exister を目的とする――と同様の主張を見ることになる。

　アーレントは、芸術作品が「物」であることを論じ続けた。要求し続けたと言った方がいいかもしれない。それは、芸術作品が純粋な独立した「物」であることによって、人と人とが複数性を保持して共生する公共世界に位置し、人と人とをつなぎ―隔てる「介在物」であることを求めたからだと考えられる。とすれば芸術作品にとっては、隔てること、すなわち人それぞれのさまざまなパースペクティヴに

おいてさまざまなアスペクトであらわれることが肝要ということになる。しかし同時に、つなぐこと、すなわちそれらさまざまなパースペクティヴやアスペクトが、同じ一つの「物」のパースペクティヴやアスペクトであるということも同じ重さで重要になる。

われわれは芸術作品を、自己と他者の間に位置する第三項として考察しようとしている。アーレントには、その図式を読み取ることができる。

多くの芸術論が、作品の「内容」、作品によって「表現」される何ごとかを重視するのに対し、アーレントは芸術作品が「物」であることを重視する。「物」であることによって芸術作品は、人と人との間の「介在物」でありうるからである。「内容」や表現される何ごとかは、見たり聞いたり触れたりできる「物」にならない限り、人と人とが関わる公共世界、活動の領域にあらわれることができない。ここで改めて、「物化」という制作のはたらきが問題になるはずだ。アーレントの議論は、われわれが前著において、芸術作品の制作を、頭の中の出来事ではなく、「物」を生み出す過程として考察したこと(4)ともつながってくる。

第八章 ルーマンの「芸術システム」と作品

　われわれは、芸術における他者との関わりを、作品という第三項を介した三項関係として考察してきた。芸術のみならず一般に、人と人の関わりは、その時々の個々の自他関係を超え、社会を構成している。芸術にもまた、個々人や個々の自他関係を超えた社会的な制度という側面がある。歴史研究は、「芸術」が西洋近代において、美術、音楽、文学、演劇、建築などの複数ジャンルを包括し、他の技芸 (arts, Kunst) 一般と区別される特別な営み (beaux arts, shöne Kunst, fine art) として社会的に認められたことを示している。[1] そのような意味での「芸術」は、考え方や営為として明治期の日本に導入された。[2]

　今日、われわれの社会においては、「芸術」の名の下に、「作品」と呼ばれるものが制作され、受容され、評価され、展示され、売買され続けている。江戸時代の日本にはなかったことである。「芸術」は、或る時代、或る地域の社会に成立している約束事、制度とみなしうる。現在、われわれの社会には、「芸

134

術」が一つの制度というかたちで存在している。それはどのような特徴をもつのか。社会が人と人との関わりから成立する以上、芸術という社会的制度も、人と人との関わりを視野に入れて考察する必要がある。その際、芸術における他者との関わりが、作品を第三項とする三項関係であることは、無視できない。

本章では、芸術の社会制度としての側面を考察するにあたり、ニクラス・ルーマンの社会システム論を取り上げ、中でも特に、芸術システムにおける芸術作品の位置づけに焦点を当てる。というのも、自他を差異化＝媒介する作品が、芸術の社会システムにも重要な位置を占めていると考えられるからである。作品に注目することによって、自他の関わりを視野に入れつつ社会システムとしての芸術を考察することができるのではないか、というのが見通しである。

1　コミュニケーション連鎖

数ある社会理論の中からここでニクラス・ルーマンを取り上げるのは、ルーマンが社会の成立を、人と人の間の合意や一致に基づけないという点からである。これまで見てきたように、自他関係には、「同じ」と「違う」、「わかる」と「わからない」、「つながる」と「隔たる」というような、相反する状態がともに存在する。とりわけ、知覚に基盤を置く芸術体験においては、どちらかをどちらかに還元す

ることができない。人々が芸術体験を語る際にも、或る時には他者と「同じ」であることが強調され、或る時には他者と「違う」ことが重視される。人は他者に「同じ」であることを求めたり、「違う」ことを求めたりする。芸術という制度においては、「同じ」も、「違う」も、共に許されている。それ以上に、必要とさえされているのかもしれない。社会システムとしての芸術を考察するにあたって、人と人との間の合意や一致を素朴に前提するわけにはいかない。それゆえわれわれはここで、合意や一致から社会を考えないルーマンに注目するのである。

ルーマンは、社会を、コミュニケーション連鎖からなるオートポイエーシス・システムとして考察する。オートポイエーシス・システムとは、自らの要素を自ら生み出すシステムである。システムは、作動によって自らの構成要素を生み出し、その構成要素がシステムを作動させ、その作動によってさらにシステムの構成要素が生まれ、その構成要素がまたシステムを作動させ……という具合に回帰的に作動し続けることで存在する。マトゥラーナ H. R. MATURANA とヴァレラ J. VARELA が生物学の領域で提唱したオートポイエーシスの考え方を、ルーマンは社会学の領域に応用した。その際ルーマンは、システムの構成要素をコミュニケーションとする。人ではなくコミュニケーションという出来事を、社会の構成要素とみなし、その作動が回帰的に連鎖し続けることで社会システムが成立し維持されていると考えるのである。ただしここで言われるコミュニケーションは、発信者の下にある情報が受信者の下に移動すること（ルーマンはこれを「移転メタファー」と呼ぶ）ではない。

ルーマンは、コミュニケーションを、情報、伝達、理解からなる一まとまりの過程とする［LUH-MANN, 2002, S. 278-280, 訳三六一―三六四頁］。誰かが何かを言い、それが、誰かが何かを言ったということとして、別の誰かに理解されるという過程である。「誰かが何かを言う」の「何か」が情報、「誰かが言う」が伝達に当たる。これに対して理解は、他者による情報と伝達の差異の把握であり、それによってはじめてコミュニケーションが成立する。例えば、道路の反対側に知人を見つけ、「○○さーん、久しぶりー」と声を掛けたのに、相手が気づかずそのまま行ってしまった場合（情報も伝達も把握されない）、コミュニケーションは成立していない。あるいはまた、展示されている赤瀬川原平の梱包芸術が、来場者に、ただの荷物だと思われて（情報は得たかもしれないが、伝達が気づかれない）無視されてしまう場合も、同様である。理解がないと、コミュニケーションは成立せず、次のコミュニケーションも続かない。

ただし理解は、誰が言ったかの「誰」、何を言ったかの「何」がわからなくても成立する。例えば、相手の言葉が聞き取れなくても、「えっ、何?」と聞き返すことができる。相手が自分に何かを言おうとしているということ（伝達と情報）がわかる（理解）からである。茶庭の小道に縄で縛られた石が置かれているのを見て、同行者に「あれ何?　どういうこと?」と尋ねることができる。何かを言おうとして誰かがわざわざそのように石を縛ってそこに置いた（情報と伝達）ように思える（理解）からである。どちらの場合も、「誰」や「何」がわからないまま、コミュニケーションが成立し、それに基づいて次のコミュニケーションが続いている。理解が情報を「正しく」把握しなくても、コミュニケーションは成立

し、そのコミュニケーションに基づいて次のコミュニケーションが（例えば情報を確認する問い返し、誤解に基づく立腹の表明、わからなかったことをごまかすための話題転換……）続きうる。逆に言えば、それに基づく次のコミュニケーションが続いたことで、先立つコミュニケーションの成立が確認される。

コミュニケーションが成立するのは、情報と伝達行動の差異が観察され、確認されて、理解されて、この差異が接続行動の選択を基礎づけるばあいにかぎられている。理解するということには、程度の差はあれかなりの誤解がノーマルなものとして含まれている。しかし、これから明らかにされるとおり、点検可能で修正可能な誤解が重要になるのである。[LUHMANN, 1984, S. 196, 訳上二二一頁]

情報、伝達、理解は「分離できるものではなく、コミュニケーションが作動することによって成立する統一性 Einheit の異なるアスペクトである」[LUHMANN, 2002, S. 282, 訳三六五頁]とルーマンは言う。この Einheit、作動であり出来事であるそれが、単位として、システムの構成要素となる。次のコミュニケーションが接続してのことである。個々のコミュニケーションとなる（要素とみなしうる）のは、次のコミュニケーションが接続してのことである。個々のコミュニケーション過程は、作動の時点ではまだシステムの要素ではない。それに基づき次のコミュニケーション過程は、作動の時点ではまだシステムの要素ではない。それに基づき次のコミュニケーションが続くことによってはじめて、いわば遡行的に、システムの構成要素になる。急いで付け加えれば、そのコミュニケーション過程はまた、先立つコミュニケーションに基づいて作動していなければならない。

（先立つコミュニケーションの作動に基礎づけられて）コミュニケーションが作動し、その作動に基礎づけられてまた次のコミュニケーションが作動し、その作動に基礎づけられてまた次のコミュニケーションが作動し……というように作動の接続が互いに依拠し合うかたちで連鎖し続ける過程が、ルーマンの考える社会システムである。作動連鎖によってはじめて、コミュニケーションはシステムの構成要素とみなされる。

2　相互依拠とシステム

しかし、このような作動連鎖がシステムを成すというのはどういうことか。コミュニケーションが相互依拠によって作動連鎖することが、オートポイエティックなシステムの閉域形成とどうつながるのか。

ルーマンはこの点を、相互行為における「二重の偶有性」から考察している。二人の人間が、どちらも相手の行為を予測し、それに応じて自分の行為を決めようとする時、相手の行為が決まらないと自分の行為が決まらないが、相手の側もこちらの行為が決まらないとその行為が決まらない。相手の行為を予測するには、相手が自分の行為をどう予測するか予測しなければならないし、相手の側も同様で、この予測し合いは合わせ鏡のように、無限に続き、終わりがないのである。両者は、決定不能の両すくみで動けなくなる。これは、互いにとって相手の行為が「偶有的」なものであることによる。偶有的とは、

必然でも不可能でもないあり方を指す [LUHMANN, 1987, S, 152, 訳上一六三頁]。相手の出方は、必ずこうだと決まって（必然）はいないが、全くありえない（不可能）もののはずもない。予測しようとする相手の行為は、その両極の間で、どのようにでもありうる。それが偶有性である。二人のどちらにとっても相手の出方が偶有的であるのだから、二人の間で偶有性は二重になっている。二重の偶有性が、決定不能の両すくみで動けない状況を生じさせるのである。この状況を脱するには、とりあえず何かをやってみて相手の出方を観察すればよい、とルーマンは考える。やってみれば、その行為を相手が観察し、それに応じて行為する。相手のその行為は、こちらの行為に依拠する分、最初の状況よりもこちらにとっては偶有性の幅が小さくなるはずだ。偶有性が小さくなるということは、相手の行為が予想しやすくなり、こちらがそれに応じて行為するということである。さらにこちらがそれに応じて行為することで、こちらを観察する相手にとっても先立つ行為に依拠するこちらの行為の偶有性は前より小さくなる。こ

れが続くことにより、どう行為すればいいのか、そのやり方が互いの間でどこかに収束し、相対的に安定する。(4) ただし予測はあくまで予測であって、偶有性がゼロになることはない。（行為の接続には、大なり小なり「どうなるかわからないけどやってみる」という投企が残り続ける）。それでも相手の行為を予測しやすくなり、相手の行為に接続して行為しやすくなる。こうして両者の間で、個人を超えた行為を予測しや

すくなり、相手の行為に接続して行為しやすくなる。相互依拠による二重の偶有性から、接続が相互依拠しつつ継続する動的システムの閉域が作動し始める。相互依拠による二重の偶有性から、接続が相互依拠しつつ継続する動的システムの閉域が成立するのである。

ルーマンは、一致や合意の前提抜きで社会システムが成立するしくみを、このように考えた。それによれば、われわれが社会に見て取る「約束事」や「制度」は、コミュニケーションの作動連鎖の閉じた過程から、次のコミュニケーションの作動が「ありそう wahrscheinlich」になるように、いわば相互調整によって成立する。したがってまた、作動が続く時間の流れとともに、変化しうることにもなる。

3　知覚を用いるコミュニケーションとしての芸術

　近代において、社会は一つのシステムであるだけでなく、その内部に、同じ種類のコミュニケーションが連鎖したいくつものシステムが生じている。それぞれのシステムは、異なった特徴をもち、固有の機能を果たしている。ルーマンはこれを「機能システム」と呼ぶ。機能システムとしては、経済システム、法システム、科学システム、政治システム、宗教システム、教育システムなどが挙げられ、芸術システムもその一つとされる。全体システムの中に、いくつもの機能システムが、部分システムとして分化しているわけである。それぞれの機能システムは、それぞれ固有の仕方で作動している。

　ルーマンは芸術を、「知覚を用いるコミュニケーションの一種」[LUHMANN, 1995, S. 26. 訳一五頁]と捉える。芸術における知覚は芸術作品の知覚であるから、芸術作品は芸術のコミュニケーションの「担

い手 Träger」[同 S. 40. 訳三〇頁]ということになる。コミュニケーションとしての芸術を考えるにあたり、問題となる作動は、作品という客体（Objekt）の知覚である。

ルーマンからすれば、芸術においても、コミュニケーションの理解は情報と伝達の区別である。ここで、作品が誰かによって制作されたものであるということにおいて、「伝達」を区別することができる。作品を知覚する者は、芸術作品が誰かによって制作されたものであるという点が重要になる。作品を知覚する者が、この「伝達」と、芸術作品そのものに外在化された「情報」との区別を観察する時、芸術作品の知覚はコミュニケーションの理解となる[同 S. 70. 訳六〇頁]。

ところで、作動が相互依存して回帰的に接続する状況においては、先立つ作動を観察すること、続く作動を予測することが必要になる。芸術の場合、作動は作品の知覚である。したがってここでは、別の誰かによる作品の知覚が問題となる。

客体の知覚がコミュニケーションの理解として、つまり情報と伝達の差異を理解することとして成功しなければならないのであれば、知覚することを知覚することが必要である。[同 S. 70. 訳六〇頁]

知覚することの知覚、より一般的には観察することの観察が、コミュニケーション・システムの作動において問題となる。作品の知覚、より一般的には観察することの観察が、コミュニケーション・システムの作動においてはたらいている。ルーマンはこれを、セカンド・オーダーの観察と呼ぶ。芸術以外の機能システ

ムにおいても、セカンド・オーダーの観察ははたらいている。

芸術システムを他の機能システムから区別する特性は、次の点のうちにある。すなわちそこではセカンド・オーダーの観察が、知覚可能なものの領域のうちでなされるのである。そこで問題になるのは常に物 Dinge ないし準－物 Quasi-Dinge である。[同 S. 124, 訳二二〇頁]

ここで言われる「物ないし準－物」が、芸術作品に当たる。すなわち、芸術のコミュニケーションにおけるセカンド・オーダーの観察、知覚の知覚は、同一の対象＝作品の知覚において行われる。コミュニケーションという観点からすれば、作品を知覚することは、他の誰かがその同じ作品を知覚した、その誰かの知覚を知覚することでもある、ということになる。これは、われわれが第四章で、作品を第三項とする自他関係において、他者の知覚の仕方に関心が向けられる、と指摘したこととも重なるところがある。

ここでルーマンは、「言語の回避」「迂回」[同 S. 35, 訳二九頁]を、芸術というコミュニケーションの特性の一つとして挙げる。セカンド・オーダーの観察が知覚可能なものの領域で行われるということは、「コミュニケーションが言語的分節化の領域から離れる」[同 S. 51, 訳四一頁] ことである。ルーマンは、「芸術についてのコミュニケーション」と「芸術を通してのコミュニケーション」とを区別する [S. 36,

訳二六頁〕。誰かが芸術作品について語ったり書いたりしたことを別の誰かが聞いたり読んだりすること
と、誰かが制作した作品を別の誰かが鑑賞することの区別であって、ルーマンは後者を論じるのである。
確かに人は芸術についてしばしば語ったり書いたりするが、言語を用いるそのコミュニケーションは、
そもそも知覚の領域におけるコミュニケーションを前提しているということだろう。芸術のコミュニケ
ーションの本体は、あくまで「知覚を用いるコミュニケーション」とみなされている。このコミュニケー
ションにおいては、言語ではなく、「物、あるいは準－物」である作品が問題となる。
　セカンド・オーダーの観察、知覚の知覚が、作品において行われる。ファースト・オーダーの知覚、
すなわち作品をただ知覚することだけでなく、セカンド・オーダーの知覚、すなわち別の誰かがその作
品を知覚する知覚を知覚することも、その作品において行われる。

〔同 S. 115, 訳一一一
頁〕

　芸術作品そのものによって成し遂げられるのは（略）、芸術という領域のためにファースト・オーダー
の観察とセカンド・オーダーの観察とを構造的にカップリングすることである。〔同 S. 115, 訳一一一

　このカップリングは、「芸術作品に組み込まれた形式」によって可能になっているとルーマンは考える
〔同 S. 115, 訳一一一－一一二頁〕。

芸術家は成立しつつある作品において自身が、また他者がその作品をいかに観察することになるのか
を明らかにする。（略）鑑賞者が芸術に関与できるのは、観察者としての自身を、鑑賞者が観察を行う
ために創り出された形式に関わらせることによって、すなわち作品に即して観察の命令を実行するこ
とによってのみなのである。[同S. 116. 訳一一二頁]

この点は、作品の観察＝知覚（ファースト・オーダーの観察）が「作品の中に組み込まれた」形式に基づい
て行われ、それゆえその形式から、作品を他者がどのように知覚するか、知覚の成り立ち方も知覚でき
る（セカンド・オーダーの観察）、と理解してよいだろう。ただしここでもルーマンは、「同じものの再生
産」や「内的一致」を否定している[同S. 89. 訳八二頁]。他者の知覚の知覚は、他者の知覚の再体験で
も、他者の知覚と一致する知覚でもないという点が、重要である。それはあくまで、観察者の観察する
他者の知覚でしかない。それで十分、コミュニケーションは成立する。

「作品に組み込まれた形式」を通して、人は（芸術家も鑑賞者も）作品に、（自己や他者が）その作品をど
う知覚するかも知覚することが可能になる（繰り返せば、その知覚の知覚は他者の知覚との一致ではない）。
作品は「形式を物として固定すること」であり、「形式の決定が物のうちに組み込まれることによって、
同一の対象に即して観察することを観察する可能性が保証される」[同S. 124. 訳一二〇頁]。こうして、
芸術という「知覚を用いるコミュニケーション」を考える上で、「作品の中に組み込まれた形式」が重

要になる。

4 形式と観察

ルーマンにおいて、「形式」は「メディア」との区別によって考えられている。「メディア／形式」という区別は、同一の要素が相対的にルーズにカップリングされているか、それともタイトにカップリングされているかによる［同 S. 167. 訳一六九頁］。ここで「要素」とは、観察者と無関係なそれ自体ではなく、観察される「単位 Einheit」とされる［同］。メディアと形式も同様に、それ自体で存在するものではない。音響（Akustik）というメディア内に、語という形式と楽音（Töne）という形式があると言われ、文は語をメディアとした形式、物語は文をメディアとした形式だと言われる［同 S. 172. 訳一七四頁］。両者はあくまで相対的であって、同じ何かが他との関係でメディアになったり形式になったりする。したがって「メディア／形式」関係は、「多段階構成」の可能性をもつ［同］。芸術作品は「形式の複合体」［同 S. 315. 訳三二一頁］とみなされる。

ルーマンによれば、メディアが要素のルーズなカップリングであるとは、「結合の可能性が多数開かれていること」［同 S. 168. 訳一七〇頁］である。メディア内部で要素がタイトにカップリングして形成された形式は、メディアに対しては、メディアのもつ多数の可能性のうちからたまたまそのように（＝偶

発的に）カップリングをしているということになる。可能性の限定と言っていいだろうか。ルーマンはさらに、形式は「自分自身（内側）を、メディアが与えてくれる他の可能性（外側）から区別する」［同 S. 169. 訳一七一頁］と述べる。或る特定の形式が成立することは、それを成立させたメディアによってありえたかもしれない（まだ決定されていない）他の形式の可能性を示すことにもなるというわけだ。

［同 S. 189. 訳一九四頁］

何かが芸術形式として設置され、そのようなものとして計画される時、指し示しが単に自分自身を（こうであって他の何かではないものとして）指し示すというだけではない。その時同時に、境界の横断も示唆されている。境界は形式を二つの側へと分かち、同時にまだ決定されていないものを探求し確定するように命じる。そしてそれは芸術家自身にとっても、また芸術の鑑賞者にとっても妥当する。

「境界の横断」とは、メディアにおいて決定され現実化された形式（内側）との関係で、それと区別される「メディアが与えてくれる他の可能性」（外側）の領域に出ることである。(5) 作品に組み込まれた特定の形式を知覚することから、同じメディア内部の別の形式の可能性の領域を知覚することができる。それが「まだ決定されていないものを探求し確定する」ことへとつながるのであれば、われわれはここに、その作品を他者に呈示するだけでなく、次の作品を発見あるいは制作して他者へ呈示するというかたち

の、芸術コミュニケーションの接続を期待できるということになろう。

5　システムにとっての作品

　芸術システムはこのように、作品に定位したコミュニケーション連鎖と捉えられている。このことは、芸術システムの「コード」や「プログラム」のあり方にも見て取られている。

　ルーマンは、機能システムそれぞれに、固有のコードを指摘する。コードやプログラムは、システムの作動から生み出され維持されている［同 S. 301. 訳三〇八頁］。コードは正負の値をもつ二分コードであり、正の値を踏まえることによって、コミュニケーションの受け入れられる見込みが高まる［同 S. 302. 訳三〇九頁］。各システムの作動、そのシステムに属するコミュニケーションの連鎖や生成は、そのシステム固有のコードに従う。法システムのコードは「合法／不法」、科学システムは「真／非真」、経済システムは「財をもつ／もたない」［同 S. 110. 訳一〇五頁］とされる。システムはそれぞれのコードに従って作動する。法システムに属すコミュニケーションにおいては、合法か不法かという正負の観点からのみ扱われる。物事は、合法か不法かという正負の観点からのみ扱われる。この二分をもつかもたないかは関係ない。財の正負の値の振り分け基準がプログラムに当たる。この二分コードのどちらに当たるか、その正負の値の振り分け基準がプログラムに当たる。例えば法システムにおけるプログラムは、法律と判例であり、それによって合法（正）か不法（負）か判断される。

芸術システムのコードについて、ルーマンは「芸術のコード値に（科学における「真／非真」のような）説得力のある名称を与えることの困難」［同 S. 306. 訳三二三頁］を指摘する。芸術システムにも、正負の値を振り分けるコード、「適するか適さないか」の区別は存在する。これは、芸術の領域での、よいかよくないか、あるいは芸術になっているか否か、の区別と理解していいだろう。しかしそれがどういう区別なのか言葉で示すことは難しい。しかも芸術システムにおける正負の振り分けは「広範にわたって個々の作品それ自身に任されている」［同 S. 328. 訳三三六頁］。芸術システムにおけるコードやプログラムは、何らかの規則や原理としてそれ自体はっきり指し示すことができず、個々の作品ごとに具体化されてはたらいている、というわけである。

　芸術システムにおけるコードやプログラムのこのような特徴は、芸術のコミュニケーションが、芸術作品という物に定位した知覚を用いるコミュニケーションであって、言語を回避するということと関係づけられる。言語のコードには「イエス／ノー」の分岐がある。言語によるコミュニケーションにおいては「イエス」か「ノー」か、はっきりさせることが求められる［同 S. 227. 訳二三四頁］。「イエス」か「ノー」か、言葉に言葉を重ね、言葉のかたちでの一致を求める傾向が、言語によるコミュニケーションにはあるということだろう。法システムにおける「法／不法」というコードおよび法律・判例というプログラムや、科学システムにおける「真／非真」というコードおよび理論や方法というプログラムも、

言語を用い「一致」をめざすコミュニケーションを通じて、緻密に明確化されていったはずだ。言語を回避する芸術のコミュニケーションは、この道を進まない。進めないと言った方がいいかもしれない。言語を用いて芸術作品という物に定位するコミュニケーション、同一の作品を知覚することによって成立するコミュニケーションは、言語によってはっきり示される原理や規則なしに、それでもシステムを形成している。言語化されないとはいえ、コードやプログラムがないわけではない。何でもありでは、システムにおいて、コミュニケーションは相互に調整されなければならない。そこで作品が重要になる。

芸術システムにおいて、コミュニケーションは、作品という同一物に媒介されて、調整される。「コミュニケーションによる調整が定位するのは物にであって根拠づけにではない」[同 S. 124, 訳一二〇頁]「物への関係を確保することによって判断は自由になる」[同]。芸術のコミュニケーションは、知覚を用い、作品という「同じ物」に定位することによって、「イエス／ノー」の二者択一を迫る言語からの圧力を逃れる。その結果、「芸術は、理性的なコンセンサスないし不同意に関する問いに対していわばまともに答えなくてよいのである」[同 S. 126, 訳一二二頁]。コミュニケーションが作品に定位して調整されるのであれば、コミュニケーションに用いられる知覚

知覚を用いて芸術のコミュニケーションという物に定位するコミュニケーション、同一の作品を知覚することによって成立するコミュニケーションは、言語化されないとはいえ、システムにおいて、コミュニケーションは相互に調整されなければならない。システムではない。システムにおいて、

「物に媒介された調整が機能しているなら、根拠づけの不一致は耐えうるものである」[同 S. 125, 訳一二一一二二頁]とルーマンは考える。したがって「物が同一であることが、意見の一致の代わりとなってくれる」[同 S. 124, 訳一二〇頁]「物への関係を確保することによって判断は自由になる」[同]。芸術のコ

も作品によってかたちづくられることになるはずだ。「芸術コミュニケーションそのものによって用意される知覚」［同 S. 89. 訳八一頁］とルーマンは言う。4で取り上げた「形式」がそこに関わっている。

一方で芸術作品によって観察を学ぶことができる。そして学んだことを再度、芸術作品という形式のうちへと持ち込むことができるのである。［同 S. 90. 訳八三頁］

芸術における観察は知覚である。芸術システムに属するコミュニケーションに用いられる知覚、コミュニケーションの接続が「ありそう」になる知覚の仕方も、具体的に作品を知覚すること、作品に組み込まれた形式にしたがって知覚することを重ねて学習される。そのようによってしか学習されない。そしてそれに基づいて次の作品が制作されたり選ばれたりして他者に呈示される（＝コミュニケーションがさらに接続する）。芸術という領域においてこれまで制作されてきたさまざまな作品を知覚することと（それ自体、コミュニケーションであり、その継続である）が、次の芸術コミュニケーションを生む（必ず生むとは限らないが）──コミュニケーションがコミュニケーションを生むオートポイエーシスである。システムの作動、コミュニケーションの継続にとっても、作品が不可欠である。

この文脈においても、作品が物であることが意味をもつ。

芸術の場合、個々の芸術作品が、おのおのの物質的基盤によって観察の作動の反復可能性を保証してくれる。[同 S. 209. 訳二二四頁]

作品が繰り返し知覚されること、一人がいく度も知覚するという意味でも、繰り返し知覚されること。そして多くの作品がそのように繰り返し知覚されること。それが作動の反復であり、芸術システムを支えている。その反復を可能にするのが、物である芸術作品ということになる。

こうして作品は、芸術システムにとって、きわめて重い存在となる。とりわけ、それが知覚しうる物であり客体であることにおいて、重いのである。伝統的に作品は、それが表現する内容（意味や精神的な何か）を中心に論じられてきた。意味や精神的なものの側から問題にされてきたのである。それに対してルーマンの（社会学的）立場からは、作品の物であること、複数の人間にとって、自己だけでなく他者にとっても、知覚可能な客体であることが重視される。自他関係、さらに社会を視野に入れて芸術を考察する時、芸術作品の「物」としての側面が重要な意味をもって浮上してくる。

われわれはここで、ハンナ・アーレントが、望ましい公共世界を求める道筋で、「物」としての芸術作品の役割に注目したことを思い出す。アーレントは、芸術において、個々人から独立した純粋な「物」である作品を媒介に、人と人とが複数性を保持しながら共生すると考えた。完全な一致か絶対的

な差異かの二者択一ではない人と人との関わり、「つながり」と「隔たり」の両立が、「物」である芸術作品を介して成立しうるという捉え方である。ルーマンも作品を介した自他関係について、同様の見方をしている。

芸術作品に関して観察様式の食い違いが生じてくる場合、芸術作品はそれを調停するだけでなく、むしろ食い違いそのものを生み出す。[同S. 127. 訳一二三頁]

社会は「隔たり」や「食い違い」を組み込んで成立し存続する。そのように社会を考える時、芸術作品は、「物」であることによって自他を第三項として差異化＝媒介するという点で、大きな意味をもってくる。われわれはルーマンの、社会システムとしての芸術システム論にも、このような視点を見ることができる。そしてそこで、芸術作品という「物」の知覚がコミュニケーションに用いられることが、芸術システムを特徴づけるとされる点も重要である。

第九章　ブルデューの「ディスタンクシオン」と作品

芸術の領域における自他関係を、作品を介した三項関係として理解しようとするこれまでの考察においては、第三項である作品に、自他をつなぐと同時に隔てるはたらきが見て取られた。

ところで近年、芸術に対し「他者との共感」を現実的効用として期待する傾向が目に入る。例えば二〇一八年に閣議決定された日本政府の「文化芸術推進基本計画」においては、「文化芸術」の「社会的・経済的価値」の一つに「他者と共感し合う心、人間相互の理解を促進」が挙げられている。また各地の芸術祭などにおいても、「国境や言葉を超えた文化交流と共感の創出」（国際児童・青少年演劇フェスティバルおきなわ）、「世界の遠い場所に住む人々や世代の異なる人々の感情や意識への共感」（国際芸術祭「あいち2022」）が、目的として謳われる。これらは、自己と他者（たち）が「違う」ことを前提した上で、（同じ）作品の受容を通じて、他者との「同じ」が体験されること（＝共感）を、芸術の価値あるはた

154

らきとみなしていると理解できよう。

このような捉え方とは逆に、芸術が、他者との「違い」を浮かび上がらせると主張するのが、社会学者ブルデュー Pierre BOURDIEU である。ブルデューは、著書『ディスタンクシオン *La Distinction*』において、人がどのような芸術作品を選好するかという「趣味」が、その人の属す社会階層と不可分であることを、社会学的調査に基づいて示した。調査によると、社会階層が異なれば、それに呼応して好みの芸術が異なる。芸術をめぐり、人と人との間には〈好みの〉「違い」があって、その「違い」は社会階層の「違い」と呼応するという「事実」の指摘である。作品を介した自他関係の考察というわれわれの文脈から、彼の社会学的考察を検討してみたい。

1 趣味と等級づけ

芸術作品を介した人と人との関わりに、アーレントが、複数性・多様性を保持した上での共生という、あるべき「公共空間」の理想を見たのに対し、ブルデューは、等級づけ (classement) や卓越化 (distinction) の闘争を見る。両者は共に、芸術作品が人によってさまざまに受容されるということ、作品を介して人と人との間の「違い」が顕わになるということを認めるのであるが、その「違い」をアーレントは互いに対等な「多様性」とみなし、ブルデューは序列化された社会階層と結びつく「区別＝卓越化」

と捉える。「違い」が、横並びか上下関係かという点で、両者の見解は異なっている。

ブルデューが取り上げるのは人々の「趣味 goût」である。『ディスタンクシオン』という著作は、「社会学的判断力批判 Critique sociale du jugement」というその副題が示すように、美的判断を趣味判断として論じるカントの『判断力批判 Kritik der Urteilskraft』を踏まえている。ただしその上で、「芸術」の領域、ブルデューの言葉では「絵画や音楽のような最も正統的な分野」[同]、釣りのような趣味ホビーまで含み、人が何を好むかという選好の傾向一般を広く一続きに「趣味」として考察する。

カントが（純粋な）趣味判断の「普遍妥当性」を主張するのに対し、ブルデューは「美的」と言われるものも含む趣味が選好（préférence 何かより何かを好むこと）であって、「区別」に他ならないと指摘する。

趣味は分類＝等級づけ classer し、分類＝等級づけする者を分類＝等級づけする。社会的主体は美しいものと醜いもの、上品なもの distingue と下品なもの vulgaire のあいだで彼らがおこなう区別だて distinction の操作によって自らを卓越化する se distinguer のであり、そこで客観的分類＝等級づけ classements objectifs のなかに彼らが占めている位置が表現され、現れてくるのである。[同 p. VI. 訳二二頁]

[社会学的判断力批判 Critique sociale du jugement][BOURDIEU, 1979, p. 12. 訳三三頁]

ここでもち出される se distinguer、distinction という語は、区別を意味するだけではなく、他より優れていること、「卓越」の意味を含む。distinguéという過去分詞は、「優れた」「上品な」という形容詞でもある。この語を用いることでブルデューは、趣味における「違い」が価値の上下を伴うことを強調している。

ブルデューは、趣味におけるこの等級づけ、区別＝卓越化を、趣味が他の趣味の否定であることに基づける。

趣味（すなわち顕在化した選好）とは、避けることのできない差異の実践的肯定 affirmation pratique である。趣味が自分を正当化しなければならないときに、まったくネガティヴな仕方で、つまり他のさまざまな趣味に対して拒否をつきつけるというかたちで自らを肯定するのは、偶然ではない。[同 pp. 59-60. 訳一〇一頁]

趣味は、それが選好である以上、他ではなくこれを好むという意味で、何かをよしと肯定するだけではなく、別の何かをよくないと否定することでもある。肯定される何かと、否定される別の何かとの間には、単なる「違い」を超えた価値の上下が置かれるということになるのだろう。これは対象の等級づけである。さらに、この対象の等級づけ方（＝趣味）が自分と他者とで違っている場合、自分が否定する対

象を好む（＝肯定する）他者もまた、その人物の趣味によって否定される。趣味による人々の等級づけである。つまり「趣味は分類＝等級づけ classer し、分類＝等級づけする者を分類＝等級づけする」。ブルデューの調査によれば、実際に観察しうる分類＝等級づけは、人それぞれ、互いに相対化する状態にはなく、社会的に成立した特定の基準による「客観的」分類＝等級づけとなっている。それを背景に、人は他者より上位に分類＝等級づけされることをめざす。社会において、芸術の領域を含む趣味の領域で、他者から自分を区別して際立たせること、すなわち区別＝卓越化の闘争が生じているというのである。

ブルデューは、上位に等級づけられている趣味を「正統的 legitime 趣味」と呼ぶ。正統的趣味とは「正統的作品」への好みである。「正統的作品」として、例えば音楽でバッハの『平均律グラヴィーア曲集』や『フーガの技法』、ラヴェルの『左手のための協奏曲』、絵画でブリューゲルやゴヤの作品が挙げられている［同 p. 14. 訳三七頁］。音楽や絵画は「正統的分野」［同 p. 14. 訳三五頁］であり、映画やジャズなどは「正統化の途上にある芸術分野」であるが、後者においても「信頼のおける審美家たち」が正統的作品とみなしてよいとする作品群は正統的作品群に入る［同 p. 14. 訳三七頁］。われわれはこのようなブルデューの記述に、「正統な趣味」と「正統な作品」との相互依存関係を見ることができる。「正統な趣味」は「正統な作品」（信頼のおける審美家たち！）によってそれと認められ、「正統な作品」は「正統な趣味」（信頼のおける審美家たち！）によってそれと認められるという相互依存関係である。このことからもわかるように、ブルデ

ューは、正統な趣味それ自体、正統な作品それ自体を想定しない。彼は、それらが関係において成立していることを示そうとする。趣味や趣味による等級づけや卓越化は、個人を超えた社会の次元の問題として、考察されることになる。

2　ハビトゥス

ブルデューの調査によれば、「正統的作品」を愛好する「正統的趣味」をもつ者は、家庭環境に恵まれ、高い学歴を有している。その理由を、ブルデューは以下のように考察する。

彼の言う「正統的作品」とは、調査の時点（一九六三年、一九六七～一九六八年）で、社会的に高い評価の定まっている芸術作品のことであり、概ね「芸術」概念の成立した）近代から現代に至るまで、代表的な芸術作品とみなされてきている対象と考えられる。それに呼応する「正統的趣味」に、ブルデューは、カント美学が「美」や「芸術」をめぐって論じたような、通常の知覚と異なった「知覚様式 le mode de perception」を認める。

「芸術的 artistique」あるいは「美的 esthétique」と形容されるこの知覚様式は、「芸術作品をそれ自体として、それ自体にむけて、その機能においてではなく形式においてとらえる能力、そうした理解向けの作品すなわち正統的芸術作品だけでなく、〔略〕世界のあらゆるものをこうした見かたでとらえる能

力としての美的性向」[同 p. 冝. 訳一七頁]とされる。そしてこの知覚様式は、「機能に対する形式の絶対的優位」[同 p. 30. 訳六〇頁]という美的生産様式に対応する。「美的」と言われるその「性向 disposi-tion」(構え＝行動や知覚の方向づけ)について、ブルデューは、

のうちに目的をもつ活動の実践 (プラティック) においてしか、形成されえないものである。[同 p. 57. 訳九七頁]

ら解放された世界経験のなかでしか、そして学校での問題練習とか芸術作品の鑑賞のようにそれ自身実際的な機能をもたない慣習行動 (プラティック) へむかう恒常的な傾向・適性であって、それゆえ差し迫った必要か美的性向とは、日常的な差し迫った必要を和らげ、実際的な目的を括弧にいれる全般的能力であり、

と述べている。「美的」という語の伝統的意味、すなわち日常的・実際的な利害関心に関わらないとい

うカント的な意味を踏まえた上で、ただし「美的性向」をカントのように人間に共通の先験的認識能力

に基づくとはせず、「差し迫った必要から解放された世界経験」の中で「形成される」とするのである。

正統的な作品を選好する正統的な趣味は、経済的に、また教育上も恵まれた環境においてこそ、美的性

向として身につけられる。したがってそれは、支配階級の趣味である。これに対立する「大衆的趣味」

は、経済的にも学歴の上でも恵まれない庶民の趣味であり、被支配階級の趣味であり、形式ではなく機能や実

質、つまり必要に関わる「日常生活における普通の知覚」[同 p. 45. 訳八〇頁]を脱し切れないその性向

ゆえに、「正統的作品」を理解できない。趣味は、個々人が生来もっている「本性」(のみ)によるものではなく、社会的にさまざまな性向として形成される。そこから趣味の領域に、社会階級に呼応した区別(ディスタンクシオン)だって、等級づけが生じるというのである。

ブルデューはこの点を理解するために、「ハビトゥス habitus」という概念を持ち出す。

生存のための諸条件のうちで或る特定の階級(クラス)に結びついた様々な条件づけがハビトゥスを生産する。ハビトゥスとは、諸性向の、持続性をもち移調可能なシステムであり、構造化された構造であるが、構造化する構造として、つまり慣習行動と表象の産出・組織の原理として機能するようになっている(略)。[BOURDIEU, 1980. p. 88. 訳一八三頁]

ハビトゥスは一定の性向であり、それまでの具体的な知覚や行為を通じて形成されたものである(構造化された構造)。そのハビトゥスによって、知覚や行為は、意識的な志向や操作がなくとも、また未経験の状況にあっても、目的に適うよう調整され(構造化する構造)、したがって当人には「本性(ナチュール)=自然に根づくかのように感じられる」[BOURDIEU, 1979. p. 60. 訳一〇一頁]。これは、以前われわれが芸術体験成立の基層に見た、目的に適った知覚や行為のかたちをさまざまに生み出す身体化された調整原理、原型としてはたらく知覚―運動系の「かたち(2)」と重なるものと考えてよいだろう。われわれはハビトゥス

を、行為において環境との間に成立する「かたち＝システム」と捉えたが、ブルデューは環境のなかで、もとりわけ社会的要因を問題にする。属する社会階級が異なれば、生きていくための諸条件（＝環境）が異なり、そこから生まれるハビトゥスが異なるというのである。

ブルデューはハビトゥスの生産条件として、経済資本、文化資本、社会関係資本を合わせた資本総量、それらがどのような割合で組み合わされるかという資本構造、両者の時間的変化（かつてどうあり、これからどうなりそうか）を挙げる［同 p. 128、一九三頁］。「正統的趣味」に見られる美的性向――諸性向のシステムと理解されるハビトゥスの一側面――は、「差し迫った必要から解放された」、恵まれた、すなわち資本総量の大きい環境において育まれるが、それを構成する経済的資本と文化資本の割合に応じて、また資本の変化の状態に応じてさまざまに差異化する。さまざまに異なった趣味が芸術の領域内部にも生まれ、そこで互いに区別＝卓越化し合うことになる。自分（たち）の趣味を「正統的」なものとして相手に押し付け合う「象徴闘争」が生じるというのである。

3　作品と卓越化

　趣味を区別＝卓越化という視点から考察するブルデューの論述において、芸術作品は、それが「物」である点に注意が払われている。

芸術品 l'objet d'art が或る卓越化の関係の客体化 objectivation であること、そしてそれゆえにきわめて多様な文脈においてこのような関係を担う傾向が明らかにあるということは、わざわざ論証するまでもあるまい。［同 p. 250. 訳三六七頁］

この引用箇所でブルデューは、「作品 œuvre」ではなく「物 objet」という語をわざわざ使っている。芸術作品が「現実化され、事物となった fait chose 卓越化の関係」［同 p. 251. 訳三六八頁］だと述べる箇所もある。作品を、関係の客体化としての「物 objet あるいは chose」、関係を担う「物」とする理解である。

ブルデューは「正統的作品はすべて、それ自身を知覚するための規範を押し付けようとする傾向を実際にもっている」［同 p. 29. 訳五七頁］と述べている。正統的作品に応じる正統的趣味について「享楽を押しつけてくる物への嫌悪、およびこの押しつけられた享楽に満足する粗野で通俗的な趣味への嫌悪」［同 p. 569. 訳九一〇頁］を原理とする趣味だとも述べる。「物」が人に正しい知覚の規範を押し付け、「物」が人に享楽（＝単なる感覚的快）を押し付けて嫌悪を生じさせる。正統的作品という「物」は、それを適切に知覚するための規範すなわち「正統的趣味」の規範を課すが、その規範は同時に別の或る「物」およびその「物」を肯定する趣味を嫌悪する原理でもある。或る「物」に対する嫌悪はその「物」およびその「物」を肯定する趣味に対する嫌悪であり、別の或る「物」およびその「物」を肯定する趣味を「正統

的」とする規範の裏面である。われわれの言葉で言えば、第三項である「物」を介して、区別゠卓越化という関係――自らの趣味を肯定し、他者の趣味の否定すること――が現実化し、具体的に見えるようになる。作品が「関係の客体化」であるとは、このようなことと理解できるだろう。

ブルデューはまた、支配階級内部に生じる区別゠卓越化の「象徴闘争」が、作品という「物」をめぐってなされることを指摘している。作品は「財 des biens」、「文化資本 capital culturel」として、物質的あるいは象徴的に所有される。物質的所有とは、作品を購入するなどして手に入れることであり、象徴的所有とは、作品をそれに相応しい仕方で知覚するということである。

文化作品は、それを所有することが、（一見先天的に与えられているかに見えながら）誰にでも与えられているわけではない性向や能力を前提しているので、物質的所有でも象徴的所有でも、どうしても排他的所有の対象となる。そして作品は（客体化され身体化された）文化資本として機能しつつ、二つの利益を保証する。ひとつは卓越化の利益であり、これは文化作品を所有するのに必要な手段が入手しにくいものであればあるほど大きくなる。またもうひとつは正統性の利益であり、これは特に、自分が（いまある通りのしかたで）存在し、あるべき姿でいることを正当化されているのだと感じるところに生じる利益である。［同 p. 252. 訳三六九―三七〇頁］

排他的に所有された芸術作品が、卓越化の利益と正統性の利益を保証する。このような利益を求める「象徴闘争」が、支配階級の間に生じる。それは、具体的には、芸術作品という「物」（の独占的所有）をめぐる闘いということになる。

芸術作品が「分類され分類する」等級づけの原理を担う以上、作品をめぐる象徴闘争は、作品が担う等級づけ原理の「保守あるいは転覆」［同 p. 278、訳四〇六頁］を争う闘いでもある。財である芸術作品は「生産され再生産され、その所有者に卓越化利益を与えながら流通していく」が、その際さまざまな戦略が立てられ、戦略において財の稀少性と財の価値への信仰とが生まれ、戦略が競合し「互いに対立し競い合うことそれ自体によって、協同して客観的効果を実現する」。このような原理で、作品の生産・再生産・流通の「場のダイナミズム」が成立している、というのである［同 p. 279、訳四〇六頁］。どのような作品を制作あるいは再制作するか、どのような作品をどのように流通させるかは、自らを他者に対して卓越化させようとする「象徴闘争」の「戦略」ということになる。戦略のめざすところは、その作品に具体化した等級づけの原理が他の原理を凌いで所有者に利益をもたらすことである。戦略のめざすところは、その作品に具体化した等級づけの原理が他の原理を凌いで所有者に利益をもたらすことである。人と人との間に、生産であれ再生産であれ流通であれ、さまざまな戦略を以て、さまざまな作品がさまざまに呈示され、戦略の効果がそれらの関係において現実化する。そういうことの全体から、人と人との間に、個々の作品、個々の戦略を超えた「場」が、動的に成立する。その「場」を前提として卓越化の象徴闘争が行われ、闘争によって「場」が変化する。これが「場のダイナミズム」だと、われわれは理解できる

だろう。

ブルデューの言う卓越化（ディスタンクシオン）の象徴闘争は、具体的には、自分の所有する「物」としての作品を、何らかの「場」において他者（たち）に呈示するというかたちで実行されると考えられる。物質的所有物でも象徴的所有物でも、作品を「自分のもの」として他者に呈示し他者がその作品を知覚するという三項関係において、自他の趣味が顕在化し、ディスタンクシオンが現実化する。趣味のディスタンクシオンがハビトゥスに基づき、ハビトゥスが意識の手前ではたらく身体化された原理であり、明示的規則に言語化しきれない原理である以上、卓越化（ディスタンクシオン）の象徴闘争には自他が共に知覚しうる物としての第三項の呈示が必要となるはずだ。

人と人の間で、新たな作品の制作が続き、新たな作品だけでなく古い作品や埋もれた作品の呈示が続き、制作された古今数多の作品を見たり聞いたり読んだりすることが続いている。芸術の歴史である。続いていく要因の一つに、ブルデューの指摘するディスタンクシオンがあるのは確かだろう。作品を介した共感＝同化は、相対的にではあれ収束安定に向かうかもしれないが、作品を介して他者を凌ごうとする卓越化（ディスタンクシオン）の象徴闘争は、止むことなく積極的に差異化（違わせること）を継続しなければならないはずだ。そしてこの差異化は、他の作品に対する差異が問題である以上常に、すでに制作され呈示された作品を前提しなければならない。このような意味で卓越化（ディスタンクシオン）は、芸術の歴史の中にあり、歴史が続く動因ともなる。ブルデューのディスタンクシオン論は、芸術を共時的な社会との関係だけでなく、通時的

な歴史との関係において考察する視野を開く。それはまた、作品を介する他者との関係――そこでは作品の呈示（見せること）が問題になるはずだ――を、歴史的に作動を継続する社会システムとしての芸術に、位置づけることにもつながる。

第十章 「見せる」ということ

われわれは、芸術という領域における自他関係を、作品を第三項とした三項関係、すなわち自他が同じ「作品」を見たり聞いたり読んだりすることとして考えてきた。その観点からすると、芸術における自他関係に、制作者と受容者だけでなく、作品を呈示する者＝呈示者という立場が浮上してくる。見たり聞いたり読んだりする人（受容者）に対して、つくる人（制作者）だけでなく、つくられたものを見せたり聞かせたり読ませたりする人（呈示者）が存在する。見たり聞かせたり読ませたりする人（呈示者）が存在する。確かに多くの場合、制作者は呈示者でもある。制作者は概ねその作品の最初の呈示者と考えられる。しかし作品を呈示するのは、制作者だけではない。例えばわれわれは、或る作品を見たり聞いたり読んだりした身近な誰かから、その作品を見たり聞いたり読んだりするよう勧められる。これは呈示である。作品の紹介や批評、それとつながる展覧会や演奏会や出版、近年のインターネット配信なども、もちろん呈示である。呈示は、作品を介した三項関係を

168

生じさせる。受容者にとって問題となる他者は、制作者だけではない。制作者以外の多くの呈示者が、第三項である作品を介し、他者として受容者に関わっている。そして受容者は、次の制作者になること

も確かにあるが、より多くの場合、次の呈示者になる。

すでに見たようにニクラス・ルーマンは、芸術システムを「知覚を用いたコミュニケーション・システム」と考えている。彼は、この領域のコミュニケーションを「芸術家 Künstler」と「鑑賞者 Betrachter」との間に生じる出来事としたが、コミュニケーションが「情報・伝達・理解」からなる一まとまりの出来事とされる以上、そしてそのコミュニケーションの連鎖から社会システムが形成される以上、作品を他の誰かに呈示する者を、「芸術家」＝制作者以外にも考える必要があるだろう。そして また、芸術コミュニケーションにおける「芸術家」についても、呈示者としての側面が重要になってくるはずだ。

われわれは前著で、制作と受容について考察した。「つくる・できる」ということと「見る・見える」ことについての考察である。芸術における自他関係や社会システムを問題にするならば、それに加え「見せる」ということについて考察する必要がある。「見せる」とは、そもそもどのような行為なのだろうか。ここでは、「見せる」という語で、視覚に限らず「聞かせる」「読ませる」などを含む、知覚行為一般の促しを指すことにして、考察していきたい。

1 共同注意と「見せる」

「見せる」ということは、芸術の領域だけでなく、対人関係一般に日常的に生じている。買って来た服を家族に見せる、オレオレ詐欺の電話の声を防犯集会の参加者に聞かせる、食品売り場で新商品を試食させる、友人にメールを送信する……。そこにある何かを他者がたまたま見る（聞く、味わう、読む）ということとは区別される、何かを他者に「見せる」ことである。商店街のディスプレイも、駅に流れる音楽も、入学試験の問題文も、他者がそれを見たり聞いたり読んだりするようしつらえられているという意味で、言い換えると、誰かが他者にそれを見たり聞いたり読んだりさせようとしつらえたという意味で、「見せる」一般と考えることができる。生後一年になるかならぬかの乳児でさえ、養育者に対し、興味を覚えた何かを指差して、相手にその何かを見るよう促すことが観察されている。これも「見せる」の一種と考えてよいだろう。発達のごく初期から、「見せる」は生じている。他者にはたらきかけて、第三項を介した自他関係（三項関係）を生じさせようとする行為である。

「見せる」ということについての考察を、発達心理学が報告する乳児の事例から始めてみたい。そこに「見せる」ということの原型、基本的特徴が見て取れるのではないか。

すでに取り上げたように発達心理学は、乳児の他者（養育者）との関係において、「共同注意 joint

attention」に注目する。共同注意は、乳児が養育者と同じものを見る三項関係を言い、生後九カ月頃から観察されるようになる。やまだようこは、それ以前に生じていた養育者との関わりという二項関係と、物との関わりという二項関係とが結合して、この三項関係が成立すると考える[やまだ、七六頁]。浜田寿美男は、共同注意が成立するには、乳児が、或るものを見ながら、養育者もまたその同じものを見ていることを見ていなければならないと指摘している[浜田、一五三頁]。つまり共同注意においては、他者との関わり、物との関わりが、それぞれすでに成立しており、その上で、他者だけでも物だけでもなく、他者が自分と同じ物を見ているということ、同じ物を見ている他者の見方や態度へも注意が向かっているわけだ。他者とのこの関係が、乳児の「意味世界の敷き写し」[浜田]「文化学習 cultural learning」[Tomasello, 1999]「文化化 enculturation」[大藪]などと言われる発達をもたらす。その意味で共同注意は、文化的に成立している人間社会へ子どもが参入する過程に、重要な役割を果たすと考えられている。

生後九カ月頃から観察されるようになる共同注意には、乳児が他者の視線を目で追って両者で同じ物を見る場合と、乳児が自分の興味の対象に他者の視線を意図的に方向づけて両者で同じ物を見る場合とがある。前者が追跡的共同注意、後者が誘導的共同注意とされる[大藪、二二頁]。ここで言われる誘導的共同注意が、われわれの問題にする「見せる」に相当するだろう。具体的には、指差し（pointing）、提示（showing）、手渡し（giving）という行動である[やまだ、一三九頁]。

誘導的共同注意の典型例が指差しである。やまだようこは、自分の息子にはじめて指差し行動が出現した場面を報告している。生後九カ月十九日、息子は母親に抱かれて階段を降りる途中、大きな声で「アー」と言いながら、左手を上方に挙げ人差し指をやや突き出すような指差しをした。その方向を見ると、踊り場に置いてある本棚の上の壁に夕日が射し込んで「赤く輝く光の四角形」が生じており、息子はその光をじっと見ていた［やまだ、八三頁］。翌日も同様の状況で指差し行動が見られた。さらに数日後には、母に抱かれて庭のテラスに出た時に、「アー」と発声しながら庭で一番高い榎の上部の繁みを指し、その方向をじっと見つめることが三度あった。また居間で大きな犬のぬいぐるみで遊んだ後に母親がそれを和ダンスの上に上げて片付けると、それを見上げて〈あそこへ行っちゃった〉というように、欲しがっている時とは区別される様子で）「アー」「アー」と指差し、指差しをしながら犬と母親の顔を交互に見ることを繰り返した［やまだ、八四頁］。やまだは息子の指差しを、「やや遠くにある目だつものに驚き、感動したように指し示す行動からはじまった」と理解し、それを「驚き、定位、再認の指差し」と名づけている［やまだ、八五頁］。

乳児の指差しは一般に「命令の指差し imperative pointing」、「叙述の指差し declarative pointing」、「情報提供の指差し informative pointing」に分類される［大藪、二六―二七頁］。命令の指差しは、手の届かない物を指差して取ってもらうなど、自分の欲しい物を獲得するための指差しである。叙述の指差しは、自分の見ているものをただ相手が見るよう求めるだけの指差しであり、対象（とその意味）を相手

と共有することが目的とみなされている。情報提供の指差しは、例えば相手が何かを探している時に、自分には必要ない物であるのにそれを指差すというように、相手の必要とする情報を教えるための指差しである。やまだの報告する息子の事例は、この分類で言えば、指差しが叙述の指差しから始まったということになるだろう。

共同注意や指差しは、「共有 share」や「共感」、「他者との同一化」などという文脈で取り上げられる傾向がある。例えばトマセロは、共同注意を、「他者が意図を持つ存在であり、外界のものに対する注意を自分と共有できる相手であることの理解」[TOMASELLO, 1999 p. 91. 訳一二四頁] に基づける。トマセロが強調するのは、「自分と同じように like-me」という点である。乳児は、環境に対するはたらきかけ（感覚—運動行為）を通じて目的と手段を区別するようになるなど、認知機能を発達させ、自分自身の意図性 (intentionality) を経験するようになっている。他方、新生児の共鳴動作にあらわれるように、乳児には発達のごく初期から、他者を「自分のように like-me」捉える能力、「他者との同一化の能力」がある。この「他者と同一化する能力」(like-me) によって、自分自身の意図性の経験が「他者も自分と同じように意図を持つ主体であることを理解する」ことにつながるとトマセロは考える。ここでは共同注意における「同じように」と「共有」が重視されている。やまだようこは、生後三・四カ月までの養育者との対面的二項関係が、同じ場所で情動を媒介に相手に合わせて共存・共鳴する状態、自他未分に「場所の中に溶け込んでいる状態」であるとし、このつながりをもとに「共に並んで同じ物を眺める」

というかたちで指差しが始まると捉えている[やまだ、一二三頁]。そこでは「同じ場に共に立ち、並んで同じものを見ることで共感の波が横から伝わる」[やまだ、一五〇頁]。指差しにおける「共存」や「共感」が強調されるのである。

共同注意に「同じであること」や「共感」が重要なはたらきをするとしても、それだけでは共同注意は成立しないだろう。やまだをはじめ多くの研究者が指摘する新生児における自他未分の「融合状態」、養育者と顔を合わせて見つめ合い微笑み合って情動を共有する「相互同調」の状態のままで、指差しが生まれるとは考えられない。共同注意、とりわけ指差しをはじめとする誘導的共同注意が成立するには、乳児が「融合状態」や「相互同調」から離脱していなければならない。他者と融合しているのであれば、自分の見ている何かをわざわざ相手に見せる必要、見せようとする必要などないではないか。「共」や「合」（の強調）は、語らないまでも、「別」や「離」の状態を前提としている。

この点に関して、大藪泰が以下のように述べている点が重要である。

指さしは、他者を「自分のよう」(like-me) に感じ、同時に「自分ではない」(different-from-me) とも感じる、その力動性のもとで出現する行動である。[大藪、一五〇―一五一頁]

指差しにおいて、乳児は他者との差異も感じているという指摘である。大藪は、乳児が養育者と顔を合

わせて見つめ合う二者関係の中に、自他の違いを気づかせるはたらきを見る。養育者との二者関係に生じている「情動調律的」状態では、乳児の微笑みに養育者の微笑みが返り、養育者のやさしい語りかけに乳児がやさしい声を出すというような「鏡映化 mirroring」が生じている。乳児は養育者の反応に、反映された自分の情動を感じる。しかし鏡映された養育者の行動は、乳児のそれと似ていても全く同一ではない。「異なる身体をもつ母親の応答は、乳児の行動とは時間的にも形態的にも、また強さでも異なっている。乳児は母親との出会いを重ねながら、こうした違いに気づいていく」［大藪、七三頁］。大藪はこの乳児の気づきが、「自他の混同」を脱して独立性を確保することにつながると考える。それを踏まえて指差しは、自分とは異なると感じられる他者が自分とは同じようだとも感じられるがゆえに、あるいは自分と同じようだと感じられる他者が自分とは異なるとも感じられるがゆえに、自分の見ている物をわざわざ指差して、それに注意を向けさせようとするふるまいと理解されることになる。この指摘は重要である。

　乳児において、自他未分の融合状態からの離脱がどのようにして生じるかについては、大藪のそれ以外にもさまざまな理解が可能だろう。そもそもこれは、乳児にとって自他未分から「自」と「他」がどのように分出するかという大問題である。トマセロの言う「自分自身の意図性の経験」も、この問題に関与するはずだが、今はこの問題それ自体に深入りはしないでおく。ともあれ大藪の論は、指差し出現の要因として「自分と同じ like-me」だけでなく「自分と違う different-from-me」をも明確に指摘し、

指差しを両者の「力動性」から理解しようとする点において、「見せる」考察の足掛かりとなる。

2 「同じ」と「違う」の間で

「見せる」の基盤は、自他の間に「同じ」と「違う」とが同時に感知されること、拮抗する「同じ」と「違う」とが動的に関係することと理解できる。以下それを踏まえて、発達心理学が乳児に見出した誘導的共同注意の分類、すなわち命令的共同注意、叙述的共同注意、情報提供的共同注意という分類を考察していく。

命令的共同注意と情報提供的共同注意において、「見せる」は手段である。前者では乳児が自分の欲する物を手に入れるための手段、後者では乳児が他者（養育者）の必要とする情報を他者に与えるための手段と考えられる。相手である他者は、前者の場合、見せられた物を見ることによって、乳児が何を欲しがっているかを知ってそれを与え、後者の場合、自分の必要とする情報を得て自分の行動を継続する。

ここにおいて、見せられたものを見ることもまた手段である。命令的共同注意としての「見せる」は、他者（養育者）が乳児の欲する物を知らない（ということを乳児が知っている）という「違い」を出発点とする。その上で乳児は自分の欲する物を養育者が見ることによって自分に与えてくれると思っている。すなわち自分（乳児）がそれを欲すると、養育者が自分と同じように感じてくれるという「同じ」が見込

叙述的共同注意において「見せる」と「見る」は、命令的共同注意や情報提供的共同注意と異なり、はっきり何かの手段になってはいない。相手に「見せる」こと、相手が指差された物を「見る」ことそれ自体が、まずめざされている。乳児は、自分の見ている物を相手も見るように指差す。出発点は、他の場合と同様、自分（乳児）の見ている物を相手（養育者）が見ていない（ということを乳児が知っている）という「違い」である。相手（養育者）がそれを見ることは、同じ物を見るという「同じ」行為であり、そのことによって相手と自分が共に同じ物を見るという状態が成立する。この状態の成立こそが、求められている。指差すことで相手（養育者）が自分（乳児）と同じ物を見て、「同じ」ように感じるだろうという、「同じ」が見込まれていることになる。おそらく叙述的指差し

て、「同じ」ように感じるだろうという、「同じ」が見込まれていることになる。おそらく叙述的指差し

まれている。ここにおける「同じ」は、乳児に養育者（他者）が同化する（乳児の視点から物事を理解する）かたちの「同じ」である。そして指差しの目的は自分（乳児）自身の利益である。これに対して情報提供的共同注意としての「見せる」には、他者（養育者）が或る何かを必要としているということを乳児が（自分に必要なくても）養育者と同じように感じているという「同じ」が前提にある。その上で、必要としている何かを養育者自身は見ていないが自分（乳児）は見ている（ということを乳児が知っている）という「違い」から、指差して養育者に教える。ここにおける「同じ」は、養育者（他者）に乳児が同化する（養育者の視点から物事を理解する）かたちの「同じ」である。ここで指差しの目的は、他者（養育者）の利益である。

の出発点はそうなのだろう。しかし大藪が報告する生後二十一〜二十四カ月での事例は、別のあり方を示しているように思われる。子どもと母親が遊んでいる場に、ぬいぐるみの鯨がバスケットから飛び出すように仕掛けた実験で観察された例である。母親が飛び出した鯨のぬいぐるみに気づかないふりをしていると、気づいた子ども（生後二十四カ月一日）は「コレ」とぬいぐるみを指差し、指差しながら母親の顔を見て、「サカナ?」と聞き、「サカナ?」と言いながら母親とぬいぐるみを見比べた［大藪、二一七頁］。この指差しが、自分が見て気になったぬいぐるみを母親も見ること、両者が共に同じ物を見るということを求めているのは確かだろう。だたしここで子どもは、自分が（サカナかと）見たぬいぐるみを他者（母親）はどう見るのかと、「同じ」をいわば宙吊りにして、他者にそれを見るよう求めているように思える。この指差しでは、共感という「同じ」を単純にあてにするのではなく、他者が同じ物について違った見方をするかもしれないという「違い」の可能性が見込まれているようだ。この事例は、指差しの始まりからおよそ一年が経過し、言語の使用が始まっている状態のもので、自他の分離が進んでもいるだろう。その時期の、それでも二歳になるやならずの幼児の指差しに、〈同じ〉だけでなく「違い」も見込んだ指差しが観察される。「同じ」物を見ることが生み出す「違い」にも向かう「見せる」と考えてよいだろう。

発達の初期に観察される指差しをこのように理解すると、次のような整理が可能だろう。

A

　指差しが手段ではない

　1　自分と相手とが同じ物を同じように見ること、共感を志向する

　2　相手が自分と同じ物を違うように見ること、異なる反応を志向する

B

　指差しが手段である

　1　物との関係において、相手が自分と同じであるとする（他者の自己への同化）。自分の利益を図ろうとする

　2　物との関係において、自分が相手と同じであるとする（自己の他者への同化）。相手の利益を図ろうとする

　乳幼児の現実の指差しが、この項目のどれかに厳密に当てはまるというわけではないだろう。またこのような分類はあくまで、乳幼児の現実の指差しを相手である大人がどう理解しどう反応したかということから遡ってなされることにも留意が必要である。そのことも踏まえた上で、ここに（相互行為としての）指差しがはらむ基礎的傾向を（遡行的に）見て取ることは可能だろう。自と他の間の「同じ」と「違う」がどうからみ合うか、その傾向の諸タイプである。指差しが「見せる」の始まりであるならば、成人の「見せる」も、この類型から出発して考察できるはずだ。

3 「見せる」の類型とさまざまな意図

人が他者に何かを「見せる」ということは、最初に述べたように、さまざまな場面で日常的に行われている。いくつかの例を先ほどの類型から考えてみよう。

指名手配の容疑者の顔を警察が市中に掲示するポスターで見せることは、他者（市民）が容疑者の顔を知らない（警察は知っている）という「違い」と、容疑者を逮捕できるよう他者が情報提供してくれるという「同じ」が見込まれている。容疑者を逮捕したい自己（警察）に他者（市民）が同化し協力するという「同じ」である。この「見せる」は、犯人逮捕をめざす自己（警察）にとっての利益を図る手段という点で、命令的共同注意の指差しと同様の構造を持っている。

糖尿病の栄養指導で管理栄養士が患者に見せて試食させる献立例は、他者（患者）が自分に適した献立がどういうものか知らない（栄養士は知っている）という「違い」と、他者に適した献立を他者の立場に立って提示するという「同じ」が働いている。健康を維持したい他者（患者）に必要な栄養情報を提供して他者の利益を図る手段という点で、情報提供的共同注意の指差しと同様の構造をもっている。

デパートの試着室で身につけた洋服を同行の友人に「見せる」ことは、自分によく似合うと思ったそ

の洋服を他者（友人）に見せて賛同を求める場合もあれば、いいかどうか、似合うかどうか、他者（友人）の反応を知りたいという場合もあるだろう。他者の「見る」ことそれ自体、「同じ」であれ「違う」であれ「見る」ことにおける反応、友人がどう見るか（友人にどう見えるか）が問題となっているという意味で、この「見せる」は、叙述的共同注意の指差しと同様の構造をもっている。

以上の例は比較的単純な、指差しの延長として理解できるものである。しかし日常生活における「見せる」すべてがそうであるわけではない。例えば商品のディスプレイやメディアを通じた広告の「見せる」は、その商品をまだ知らない（よく知らない）他者にそれを「いいもの」と見せ、他者がそれを「いい」と思い欲しいと思って買ってくれることを目的とする。売り手は「見せる」を手段として、自己の土俵に他者を引き入れ、自己に他者を同化させることで自己の利益を図ろうとしている。しかし商品を「いいもの」と見せるためには、言い換えると他者がそれを「いいもの」と見てくれるためには、自己が他者に同化し、何をどのように見せれば「いい」と見えるか他者の身になって商品を選び、見せ方を工夫しなければならない。先に挙げた指名手配や栄養指導の例においても、警察は効果的な見せ方を他者（市民）の身になって工夫するだろうし、管理栄養士は栄養管理という自己の目的、正しい食事を通じた健康維持という土俵に、他者（患者）を同化させてもいる。そもそも見せる側の意図や工夫は、それを見る他者によって裏切られる可能性を常に含んでいる。見せられたものを見た他者の反応に応じて、手段としての「見せる」において、自己の他者に対する関係は相互依存して複見せ方も変わっていく。

雑化し、単純な類型に納まらなくなる地点である。

ならなくなる地点である。

他方、芸術という領域の活動は「見る」に代表される知覚体験を不可欠な基盤とする。われわれが芸術における自他関係を、同じ作品を見るという三項関係として考察する所以である。とすれば芸術における「見せる」は、目的を達するための単なる手段ではない。「見せる」ことで成立する、自他が同じ作品を見るということ、（さらにあわよくば？）他者にも芸術体験（何らかの特別な「感じられる」体験）が成立することへの期待が、「見せる」の目指す大枠でなければならないだろう。その意味で、芸術における「見せる」は、叙述的共同注意の指差しの延長線上にある。

単純な例としては、自分が見て「いい」と思った作品を、まだ見ていない他者に見せるということがある。面白かった小説を他者に貸したり、「あの展覧会よかったよ」と他者に観に行くよう勧めたりすることは、日常生活で珍しくない。他者も自分と同じように「いい」と感じる（感じられる）だろう、感じて欲しいという期待がそこにはある。柳宗悦が旅先でたまたま目にして心惹かれた二体の木喰仏のうち一体を所有者から贈られ、「私の心を全くとらへました」というその仏像を自室に置いて訪問者に見せた〔柳、六頁〕という例は、その典型である。柳の木喰仏への傾倒は、木喰上人についての古文書探求、論文発表、探し集めた木喰仏の展覧会開催に向かう。彼の木喰仏を「見せる」活動は、見せられた人々を巻き込んだ「見せる」活動へと広がり、世に知られていなかった木喰仏が日本美術史に組み入れ

られるに至った。

どう見たらよいのかよくわからなかったり、自分の見方に自信がもてなかったり、さらには権威ある評価を求めたりして作品を見せることもよくある。自分だけでなく他者の見方を知りたいというだけの、虚心の「見せる」かもしれない。自分の見方だけでは足りないと思えるからだろう。例えば制作した作品者の見方に対する期待（と不安）があるのかもしれないし、単に他者の見方はどう見るのか、自分と違う他を信頼する誰かに見せることや、公募展に応募して審査員に見せることには、このような側面があるはずだ。

もう少し複雑な「見せる」の例として、『古今著聞集』に記された、後白河法皇が上洛中の源頼朝に宝蔵の絵を見せようとしたエピソードがある。法皇は「関東にはありがたくこそ侍らめ、見らるべき（関東には見られないものでしょう、ご覧なさるがよい）」と、宝蔵から絵を取り出して頼朝のところもって行かせたが、頼朝は御秘蔵の品を自分風情がとても拝見などできないと恐縮の体で見ずに送り返した。法皇は「定めて興にいらんずらん（きっと喜ぶに違いない）」と思っていたので心外に感じた、というのである『古今著聞集』四〇〇段）。この法皇の「見せる」は、自分にすばらしいと感じられた（それゆえ宝物殿にコレクションした）絵を、頼朝も見て喜ぶことを見込んで見せようとするものである。その点において、感動した映画のＤＶＤを友人に貸して見せようとする場合と同様の「見せる」と言える。しかしその際、「見せる」の前提としての「違い」、すなわち絵が（京の都の朝廷にはあるが）関東にはないだろ

うから頼朝は見ていないはずという「違い」が、わざわざ強調される。この「違い」は、京都＝朝廷の関東＝幕府に対する優位と理解可能である。絵を見せることは、単に自他が同じ絵に同じように心動かされることへの期待を超えて、自分の優位を誇示し、相手（頼朝＝幕府）が自分（法皇＝朝廷）に同化するよう仕向けることにもなる。ここで「見せる」は手段でもある。ただしそれは、自他の絵を「見る」ことそのものの体験、絵を見て「よい、すばらしい」と感じられる体験を前提としている。第三項としての絵の「すばらしい（と思える）」ことが成立しなければならない。この例においては、叙述的共同注意を前提として、「見せる」を手段とする命令的共同注意の傾向が生じているということになる。頼朝が絵を見るのを断ったことについて、中世史研究者の五味文彦が「頼朝も見たくないわけではなかったろうが、しかしそれを見たならば、後白河に従うことになると、直感したのではないか」[五味、六二頁]と書いているが、この指摘は、以上のようなわれわれの考察に通じるところがある。頼朝は、絵を見てすばらしいと思うことが、法皇への同化、相手の土俵に乗って相手の優位を認めることだとして、絵を見ずに送り返した。「見せる」の前提である「違い」を劣位とさせないための行動であろう。「見せる」に対する相手（他者）の反応については、ここで深入りしないが、このように理解可能な頼朝の反応は、法皇の「見せる」がはらむ高次の意図を浮かび上がらせる。ここには、ブルデューの言う「ディスタンクシオン」を見ることもできる。

権力者の蒐集する「宝物」（そこにはのちに「芸術作品」とみなされるものが多く含まれる）が所有者の威信

と結びつき、それを誰かに見せることが威信の誇示であったという古代以来の歴史は、ミュージアムの前史としてしばしば指摘される。⑤多木浩二は『「もの」の詩学』において、このような権力者のコレクションに含まれる或る種の「もの」が、革命期の啓蒙主義を経て、「芸術」という新しい観点から眺められるようになったと論じている。啓蒙思想の集大成である『百科全書』は、「芸術」について「人々を道徳的に導き、教育し向上させる手段」と記載する。王室コレクションを革命政府が国有化して設立したルーヴル美術館は、このような思想に基づいて一般に公開されることになった[多木、一〇〇─一〇一頁]。われわれの文脈からすると、同じ物（かつては宝物、今は芸術作品）を「見せる」ことが、権力誇⑥示の手段から教育の手段に変わったことになる。

「見せる」という行為は、さまざまな意図でなされる。ただしその意図が実現するかどうかは、見せられた他者がそれをどう見るか、どう受け取ってどう反応するかによってしか定まらない。誰かが権威の象徴として見せた物を、見せられた側が心の糧と見て、教育目的で別の誰かに見せることも可能なのだ。ただし見る側がそれをどう見ようと、「見せる」において自己と他者とが同じもの（第三項）を見るということに変わりはない。「見せる」という行為によって、物は、人と人との間に置かれる。「芸術作品」と呼ばれることになる物についても同様である。ルーマンのコミュニケーション連鎖という観点からすれば、見せられた物を他の誰かに見せる、それを見た人がまた別の誰かに見せる……、見る─見せる─見る─見せる─見る─見せる─見る─……、あるいはそれを見た人が別の何か別の物をつくって他の誰かに見せる……、見る─

見せる……の継続において(ただしおそらく物を見ることそれ自体がまず重要である限りにおいて)、その物は「芸術作品」である。ルーマンによれば、知覚を用いるコミュニケーションの連鎖が閉じたシステムをなすことで、芸術という制度が成り立っている。これまで見てきたように、「見せる」は、自他における「同じ」と「違う」の動的関係を基盤とする。「同じ」と「違う」は、呈示される物と自他各々との関わり方における「同じ」と「違う」である。同一物(第三項)を見ることにおいて、自他の「同じ」と「違う」が予測され、「同じ」と「違う」がどうであるのか相手の反応から理解される(その結果場合によっては予測が訂正され、次の予測と行為に続く)。第三項に位置する物が、いわば蝶番になって、それをめぐる自他の「同じ」と「違う」を浮かび上がらせ、動的に絡み合わせる。自他が「同じ」であり同時に「違う」ことから「見せる」という行為がなされるのであれば、そして「見せる」の連鎖から芸術システムが成立するのであれば、芸術作品は共感をもたらすだけでなく、自他の差異が顕わになる契機でなければならない。第七章で見たように、ハンナ・アーレントは、芸術作品が、人と人とをつなぎ一隔てる「介在物」であると指摘した。われわれは「見せる」についての考察を通じて、同じところに至ったようだ。

第十一章　作品をめぐる相互行為と「枠」

　二〇〇二年、安藤忠雄設計の建物で新たに開館した兵庫県立美術館で、興味深いシーンに出くわした。開館記念の「ゴッホ展」に併せ、館蔵の戦後美術を展示する「コレクション展」が開催されていたその会場で、近くにいた夫婦らしき年配の男女が、並んでいる抽象絵画について「何が描いてあるのかなあ」「わからないねえ」と不審顔で会話する一方、足元に展示してある赤瀬川原平の「梱包芸術」には全く反応せず、それが存在しないかのように素通りしたのである。一見、不思議な光景である。抽象絵画を「わからない」というなら、扇風機やシャベルといった日用品を梱包した「梱包芸術」はもっとわからないはずではないか。なぜ二人はこれに「わからない」と言わないのか。

　おそらくこの二人には、「梱包芸術」が「作品」に見えなかったのだろう。二人にとってそれは、「作品」として向かい合って見るべき〔鑑賞〕すべき対象ではなかった。これに対して抽象絵画は、「わか

187

らない」までも「作品」に見えていた、ということになる。二人はおそらく「ゴッホ展」を目的に来館

し、そのついでに「コレクション展」会場にも足を踏み入れただけで、「戦後の現代美術」についてほ

とんど全く知らなかった、経験も知識も興味もなかったのだろう。たぶんそれで作品に見えなかった。

逆から言えば、「梱包芸術」が「作品」と見えるためには、見る者の側に一定の準備体勢が必要とされ

るということになろう。

　芸術における自他関係を、作品を第三項とした三項関係と考えるなら、「梱包芸術」を素通りした二

人と、「梱包芸術」を展示した美術館の学芸員との間に、その関係は成立しなかったと言えるだろう。

「梱包芸術」を制作して他者に見せた赤瀬川原平に発する〈見せる─見る─見せる……〉という連鎖の一

つが、ここで途切れる(もちろん連鎖の一つがここで途切れても、見せられた「梱包芸術」に反応し、それを他

者に見せる人々が存在する限り、「梱包芸術」は芸術という動的システムにのり続ける)。抽象絵画が第三項の場

合は、「わからない」と言われても、「わからない」というその反応がある以上、見る二人と見せる者と

の間に関係は成立していた。芸術という領域における、作品を第三項とする自他関係は、必ず成立する

わけではない。成立する場合もあれば成立しない場合もある。それはどのように成立するのか、その成

立の仕方を考えなければならない。それは、芸術という領域で関係の連鎖が継続する条件を考えること

にもつながるだろう。

1 ワースト・コンタクトと「共在の枠」

　美術館の展覧会という場において、作品を第三項とする三項関係は、まずは作品を展示する者(学芸員)と作品を見る者(観客)との間の作品を介した相互行為と理解することができる(もちろんそれだけでなく、同じ作品を見る観客同士の間の関係も考えられるが)。学芸員は作品を観客に見せ、観客は見せられた作品を見る。学芸員は観客が作品を見て何らかの反応を示すこと、その反応が「美的」「芸術的」な体験としての反応であることを(何より)期待して、作品を見せていると考えられる。作品を見て、会場を訪れる観客に見せることは、他者である観客に対するはたらきかけである。観客は作品を見ようとして会場を訪れ、展示された作品を見て何かを感じたり、何も感じなかったり、こころ動かされたり、戸惑いや不満を覚えたり……する。そして別の誰かにその展覧会はよかったとかつまらなかったとか言ったり、見た作品について何か考えたり、肯定や否定などの感想をSNSに投稿したり、もう一度会場を訪れたり、気になった作者の作品集を購入したり……する。それは、作品の展示(見せる)という行為(=はたらきかけ)に対する見せられ見た者のさまざまな反応であり、それは見せた者や別の誰かに対する次のはたらきかけにもなる。相互行為はこうして連鎖していく。

　相互行為において、他者へのはたらきかけは、そのはたらきかけに対して他者がどのように反応する

か、何らかの予期を伴っている。美術館で展覧会を企画し作品を展示する学芸員は、少なくとも、他者である来場者が、展示された事物を「作品」として「鑑賞」するだろうという予期をもって、それに応じる展示を行っている。来場者の方も、美術館では「作品」を展示してくれているはずだという予期をもって、それに応じた態度で会場にやって来ている。相互行為を「相手と行為を組み合わせて何かをしようとすること」［木村、二〇一八、二三五頁］と捉えると、そこに相互予期が見て取れる。

すでに見たように、自他関係における相互予期は、互いに相手の行為を予期しそれに依拠して自分の行為を決めるという点では、原理上、ルーマンの言う「二重の偶有性」の自己言及的循環を生じ、自他共に行為を決定できない状態に至る。しかし実際のところわれわれは、両すくみで動けなくなることなく相互行為を継続している。予期を放棄しているわけではない。相手の反応を誤りなく予期できるわけでもない。他者は常に、私の予期とは別の、「他のようでもありうる」可能性を帯びてあり続け、そうであり続けることによって他者である（そもそもルーマンの「偶有性」も、不可能と必然の間を意味する）。そのことを組み込んだ上で、われわれの間では、自他の相互行為が現実に成立している。それはどのようにしてか。そこで予期はどうはたらくのか。

筒井康隆の小説「最悪の接触（ワースト・コンタクト）」は、相互行為の破綻例として複数の論者によって取り上げられている(3)。この小説は、主人公が宇宙人と二人で一週間の共同生活を試みるという設定のSFである。物語の一部を挙げてみる。宇宙人が二皿の料理を作る。食べようとした主人公に宇宙人は「その料理に毒が入

っている」と言う、主人公は「おれを殺そうとしたな」と怒るが、宇宙人は「なぜ怒る」と驚く。毒が入っていることを教えたのだから殺す気はなかったというのである。胸ぐらをつかんで「料理に毒を入れた。それは認めるな」と言うと、宇宙人は「なぜわたしがそんなことを認めなければならない。あなたならともかくとして」と泣く……という具合である。主人公と（おそらく）宇宙人にとって、自分の行為に対する相手の反応のほとんどが、予期を大きく裏切る理解できないものであり、あり続ける（記述は主人公の側から行われているので、宇宙人が相手の反応をどう予期したかは定かでないが）。共同生活は主人公にとって「気が狂いそうな一週間」であり、最後には相手共々「情動失禁に近い状態」に陥る。

われわれの間では一般に、予期が裏切られることがあるものの、相手に問い返したり状況を勘案したりして別の可能性を探り、相手の反応を理解し直して、予期と行為を調節し合う。それを通じて次第に互いに相手の行為の仕方、反応の仕方の見当がついてきて、この小説のように大きく裏切られ続けることはまずない。試行錯誤を伴う時間の経過とともに或る程度の予期が可能になり、互いに相手に応じて相互行為を続けることができるようになるのである。人類学者の木村大治は、このような過程を、行為による「共在の枠」の生成と捉える。第二章ですでに見たように、この過程は中動態であり、「共在の枠」は関与する者の意図を超えて別次元に成立する。木村によれば、相互行為は「共在の枠」を必然的に伴い、この「共在の枠」によって、そこでなされる行為は、何でもありではなく、或る範囲に制限される。倫理学者の大庭健も、自他関係から社会を考える文脈で、社会を、他者との間で「理解・応接の

(4)

幅が限定された空間」と捉えている。ここで「枠」や「幅」という語が用いられるのは、行為が厳密な規則によって一義的に定まるのではなく、制限がありながらも常に「他のようでもありうる」余地を残すからである。

美術館の展覧会という場において、展覧会を企画運営する学芸員と訪れる観客との間には一般に、会場に「作品」が展示されそれを「鑑賞」するという「共在の枠」が、すでに成立していると考えられる。兵庫県立美術館の「戦後美術展」で見かけたあの二人も、この枠を踏まえて会場に足を踏み入れたはずだ。その枠内で「作品」はさまざまにありうる。展示した学芸員にとって「作品」の一つ（作品の枠内）であった「梱包芸術」は、二人にとっておそらく「作品」の枠を超えていた。つまり、学芸員にとっての「枠」と二人にとっての「枠」は、その点において「共在の枠」でありえなかったことになる（「枠」は、それが共有できない時、はじめてそれと知られる）。二人の横に居合わせた私が仮に、「もしもし、これも作品ですよ」と語りかけたとしたら、二人はそれに注目して驚いたり困惑したりしたかもしれない。とすればここで「梱包芸術」をめぐり、展示するという学芸員の行為と、それを見るという二人の行為とが、呼応関係をもつ相互行為となる。それは、居合わせた私の「梱包芸術」をめぐる発言（それは「梱包芸術」を素通りするという二人の行為に対する反応でもあるのだが）という行為とそれに注意を向けるという二人の行為とが、相互行為として組み合わさることでもある。それらを通じて、二人にとっての美術館における「共在の枠」は、「作品」という点で変化するかもしれない（しないかもしれない）。後述す

るが、そのような変化（不変化）が可能なことは、そもそも「作品」が、明示的規則によって一義的に規定されるものではなく、相互行為から（中動的に）成立する（はっきり意識されない）ぼんやりした「枠」や「幅」のうちで、それとみなされることと無関係ではないだろう。

2　ハビトゥスの「だいたい」とリソース

相互行為において「共在の枠」や「理解・応接の幅」と指摘される制限や限定は、ブルデューの言う「ハビトゥス」と関係づけることができるだろう。

第九章ですでに見たように、ブルデューにおいてハビトゥスは、生存に関わる特定の条件下、知覚や行為が具体的な実践を通じてその条件に適応するよう構造化され、その構造が一定の図式として身体化され「性向」となった状態を指す。これによって知覚や行為は、意識せずとも、新たな未経験の状況にも対応するように調整され構造化される。ハビトゥスという語にはもともと「慣習」という意味合いがあるが、それがさらに「構造」「性向」「図式」と言い換えられることは、知覚や行為が「何でもあり」ではなく、何らかのかたちに制限されていることを示すはずだ。ハビトゥスには、知覚や行為の「枠」という側面を見ることができるだろう。そしてブルデューは、「生存のための諸条件のうちで或る特定の集合＝階級に結びついたさまざまな条件づけがハビトゥスを生産する」[BOURDIEU, 1980, p. 88.

訳一八三頁」と述べている。すなわちハビトゥスは、或る「生存のための諸条件」を同じくする人々の「集合（クラス）」において、その集合に属する人々の間で共有されるということである。ハビトゥス概念には最初から、「共有」が組み込まれている。したがってハビトゥスは、自他間の「理解」や「予見」に関わる。

ハビトゥスの同質性 homogénéité は、生存のための諸条件と社会的条件づけの一集合がもつ限界内で観察されるが、この同質性によって、実践と作品は直接に理解可能で予期可能なものとなり、したがって自明で当然のものとして知覚されるようになる。すなわちハビトゥスは、実践と作品の生産ばかりでなく、その解読においても意図の節約を可能にする。［同 p. 97, 訳一九三頁］

ブルデューによれば、ハビトゥスは身体のレベルではたらく。したがってハビトゥスを共有する者たちの間で、理解や予期は、いちいち意図してあれこれ考えなくても、「知覚」において直接可能ということになる。その意味でハビトゥスは、個々人において身体化されているものでありつつ、他者との間の「共在の枠」とつながる。

ブルデューのハビトゥス概念は、行為を意識的な目的志向および必要な作業の厳密な制御とみなす立場と、その逆に行為を既存の規則や構造によって機械的に決定されるものとみなす立場、その双方に抗

して提示される。ハビトゥスは、「決定論と自由、条件づけと創造性、意識と無意識、個人と社会、といったよくある二者択一の乗り越えをめざす」［同 p. 92，訳一八七頁］というのである。

この文脈でハビトゥスは、「構造」と言われながらも、構造主義の構造のように外部から観察された固定的明示的規則ではない。それは実践の場面ではたらく「曖昧な論理」だとブルデューは強調する。

ハビトゥスは、ぼやけ le flou や曖昧 le vague と結びついているわけです。ハビトゥスは、絶えず変わっていく状況への即興的な対処の中で明確に現れる生成的自発性であって、実践的論理、ぼやけの論理、だいたい l'à-peu-près の論理に従います。この論理が世界に対する通常の関係を定めているのです。［BOURDIEU, 1987, p. 96, 訳一二五―一二六頁］

多様に変化を続ける状況にその場その場で臨機応変に対処することとの関係で、ハビトゥスの「構造」や「論理」は、融通のきく、緩いものになっているということだろう。ブルデューはハビトゥスに、「ぼやけ」（原語 le flou には「ゆとり」の意味もある）「曖昧」「だいたい」、さらには「不確実性」という語で示されるような特徴を見る。その特徴は、ハビトゥスが頭で考えることではなく、具体的な実践の場における行為のただ中ではたらくことと強く結びつけられている。

不確実性 l'incertitude やぼやけは、実践が、自覚された恒常的規則を原理とするのではなく、自身にとって不透明で、状況の論理、状況が押しつけるほとんど常に部分的な観点に応じて変動を免れない実践的図式を原理とすることの結果である。[BOURDIEU, 1980, p. 26, 訳一二〇頁]

身体化されたハビトゥスの「だいたい」は、相互行為においても、当然はたらいているだろう。われわれが問題にする芸術における相互行為には、それぞれの知覚体験が組み込まれており、知覚（見える）という体験）がハビトゥスに基づくことを考えると、なおさらハビトゥスの「だいたい」に注目しなければならないことになる。それはまた、ルーマンが芸術のコミュニケーションについて「言語を迂回する」と指摘したこととつながるだろう。

さて、現実の相互行為は、白紙状態から始まるとは考えられない。自他にはそれぞれ、それまでの経験を通じ、すでに一定のハビトゥスが形成されているはずだ。身体化されたそれぞれのハビトゥスを通じて、自他は関わり合う。ブルデューの言うように両者が「生存のための条件」を同じくし、両者のハビトゥスが「同質」であれば、第三章で考察したように、いちいち考えずとも相手と「構え」を重ね、相手の「身になる」ことが可能になり、相手の反応を容易に予期してスムーズに相互行為が成立するだろう。その場合、それぞれが他者たちとの間にすでに成立していた「共在の枠」に相互行為がスムーズに成立する。ブルデューは他方、一定の集間の「共在の枠」となり、それを基盤に相互行為がスムーズに成立する。

団におけるハビトゥスの「同質性」ばかりでなく、それに対する個人のハビトゥスの「偏差écart」をも指摘する。ここで言われる偏差は、他者の「他のようでもありうる」ことに対応すると考えられる。とすれば個々人のハビトゥスは、厳密に一致するものではなく、「同質」と言われても「だいたい」同じでしかないことになる。ブルデューは人々の間に、ハビトゥス間の「偏差」に基づく「闘争」を見もする。「共在の枠」は、自他それぞれのハビトゥスの間の「同質性」と「偏差」に応じて成立し、相互行為において限定された幅をもつことになるだろう。

また現実の相互行為において、それぞれの行為は、相手の行為にのみ応じて定まるわけではなく、あらゆる行為と同様、特定の環境に場を占め、その環境に応じるものでもなければならない。共在する他者は、何らかの環境条件を同じくする者である。人類学者である高梨克也は、「インタラクションは本質的に、環境をも含む三項関係的な現象である」［木村・中村・高梨編、五〇頁］と述べているが、それは、相互行為の分析に、二者の関係だけでなく、「それぞれの主体が環境との間に有している関係をも視野に含めなければならない」［同］ことを意味する。すなわち、相互行為は、相手との関わりであるだけでなく、自分と環境との関わり、相手と環境との関わり、さらには相手と環境との関わりに対する関わりも含んでいる。これらの関わりに、自分と相手それぞれのハビトゥスがはたらいて、「共在の枠」は成立するということになる。とすれば相互行為は、両者が共有する現下の環境に応じても、ありうる幅が限定されるだろう。

相互行為研究においては、「リソース」という概念がしばしば用いられる。『インタラクションの境界と接続』巻末の用語集では、「リソース」に以下の三つの用法が挙げられている。

① 「食物資源」のような生物学的、栄養学的用法。

② 行為者が環境内の特性（アフォーダンス）を利用して自らの行為を調整するという、Gibson の生態心理学的観点からの用法。

③ 行為者が他者の社会的行為を解釈し、自らの行為のための契機として使用するという社会学的（会話分析や Goffman などの）用法。[四一六頁]

リソースという外来語は資源を意味する英語の resource に由来するが、われわれはここで、②と③の用法を踏まえ、広く相互行為において行為の調整に関与する契機一般に「リソース」という語を用いることにする。調整の契機となるということは、調整に必要な予期の契機でもある。相互行為においては、数多くのリソースが行為の調整に関与する。ハビトゥスが一義的な規定原理ではなく「だいたい」であるからこそ、リソースは調整の契機となりうると考えられる。ハビトゥスの「だいたい」において、その場その場の複数のリソースが調整の契機となり、そこから実際の行為が生まれる。その行為は通常、ハビトゥスの「だいたい」がだいたい許容する範囲にとどまる。それぞれの「だいたい」の範囲内で相

互に予期と行為の調整が続きうるならば、そのことから、行為の可能性を改めて制限するその場の、「共在の枠」が、これも或る種の「だいたい」の幅をもって成立してくるだろう。ハビトゥスは可変的なものであるから、相互行為の過程を通じて、それぞれのハビトゥス自体が徐々に変化していくことも十分ありうるだろう。あるいは、「共在の枠」が多くの人々の間で個人を超えた次元に成立する以上、或る個人のハビトゥスがそれに応じて変化しきれず、齟齬を生じる場合も考えられる。

芸術という領域を相互行為という側面から捉える時、この相互行為の最大不可欠のリソースは作品だと考えられる。自他それぞれによる作品の知覚（そこにはハビトゥスが大きく関わる）、同じ作品を見たり聞いたり読んだりすることが、相互行為に必ず組み込まれていなければならない。知覚される作品は共通のリソースとして、相互行為の限定要因となるだろう。作品の知覚を組み込む相互行為の連鎖継続によってこそ、芸術は社会的に存立している。

ここで注目すべきは、作品を「見せる」という行為である。自分の見た（聞いた、読んだ）作品を他者に見せる。他者はそれを見て（聞いて、読んで）何らかの反応を示す。その作品を繰り返し見るかもしれない、関連する別の作品を見ようとするかもしれない、別の誰かにその作品を見せるかもしれない、自分で作品をつくって他者に見せるかもしれない……。見せた側は見た者の反応に応じてその作品の見せ方を変えるかもしれない、別の作品を見せるかもしれない、同じ作品を別の誰かに見せるかもしれない……。なぜ見せるのか、何のために見せるのか、何を求めて見せられたものを見るのか……など、関与

者の意図や理解はさまざまでありうるし、それらがどうであっても、作品をめぐって（関与者の「感じられる」を組み込んで）〈見る―見せる―見る―見せる……〉相互行為が回帰を伴い連鎖継続すれば、芸術というシステムは存続する。その接続と連鎖は、その時々の相互行為の「共在の枠」を基盤に、リソースとしての作品を核とした「だいたい」を原理として、可能になると思われる（もちろん、可能にならない場合もあるはずだが）。

3 見せる者（呈示者）、見せられるもの（作品）、共在の枠

「共在の枠」は、その概念を提示する木村大治も指摘するように［木村、二〇〇三、二六六頁］、通常は不可視である。「共在の枠」によって予期と行為は制限されるが、その制限は「あたりまえ」で、普段は意識されない。相手の行為が、「あたりまえ」と思えない時、すなわち予期の範囲を大きく超える時、「共在の枠」は意識されうる（枠を意識することのないまま、「作品」として見せられたものを否定する場合ももちろんある）。梱包された扇風機が作品として展示されているのを見て「ありえない！ なんで？」と当惑することは、普段は「あたりまえ」として意識されていない枠、何を以て「作品」とするかという「作品」を成立させる「共在の枠」を、意識するきっかけとなりうる。マルセル・デュシャンの「泉」やジョン・ケージの「4分33秒」、より広くは西欧近代美術のモダニスムやアヴァンギャルドの諸作品

には、芸術における「あたりまえ」に意図して逆らい、既存の「共在の枠」を意識させようとする側面が見て取られる。その後の「現代アート」では、「共在の枠」を意識させること、それを揺さぶること、変容あるいは転覆させることが、メタレベルの「共在の枠」となっているようにも思われる。(8)

芸術領域の或る「共在の枠」に、それまでその枠内に存在しなかった別の領域の事物がもち込まれ、そこから改めて〈見せる─見る〉という相互行為が成立・接続・連鎖する場合がある。別の領域の事物は別の（芸術）の領域外の「共在の枠」においてつくられたものである。その事例では、相互行為の接続と「共在の枠」成立を、比較的はっきりと見て取ることができる。もち込まれた事物は、既存の「共在の枠」を問題として浮上させる契機、変容させる契機、新たな「共在の枠」が成立する契機となっている。そしてそこでは、自分の見た事物を他者に見せることが、重要な意味をもつ。

日本の浮世絵が一九世紀ヨーロッパのジャポニスムのきっかけとなり、印象派の画家たちにも大きな影響を与えたという事例は、よく知られている。美術史家である大島清次は著書『ジャポニスム』において、「たとえば印象派の画家たちによる関心にそれが象徴されるように、多数の人々の共通した開放的連帯の嗜好の展開に結びつく発端の状況」を考える観点から、「一八五六年のブラックモンの北斎漫画の発見」が「画期的出会いとして大きな比重をもつ」と指摘している［大島、二四頁］。江戸時代日本という、はっきり異なる「共在の枠」（そこには「芸術」「美術」という概念が存在しない）においてつくられ見せられ見られていた「北斎漫画」が、一九世紀フランスの「美術」をめぐる人々の「共在の枠」にもち

込まれたわけである。同書によれば、版画家であったブラックモンは或る日、摺師ドゥラトゥールの仕事場を訪れた際、そこで『北斎漫画』の一冊（陶磁器のパッキングに使われていたと言われている）をたまたま目にする。彼はそれに驚嘆し（そこには彼のハビトゥスがはたらいているはずだ）、入手を願ったもののその場では叶わず、二年近く経った後にドゥラトゥールの弟を介してようやく我がものにすることができたという。われわれが注目したいのは、ブラックモンがこの『北斎漫画』という小冊子を「たえずポケットにしのばせて誰彼となく友人たちに見せて廻った」[同、二六頁]という点である。見せられてそれを見た者としては、マネ、ドガ、ホイッスラーなどの画家たちや評論家たちが挙げられているが、それ以外にも名前の残らない多くの人々がいただろうと推測される。自分の見た『北斎漫画』を他者たちに見せるというブラックモンの行為は、彼がさまざまな作品を見せられ見てきた相互行為接続の延長であり継続であったはずだ。美術史上の知見を参照すれば、『北斎漫画』を見せられた者たちの見るという行為には、北斎の別の版画や他の浮世絵を求めて見ること、見せること、それについて批評を書いて公表すること（それもまた見せることの一種であろう）、自ら作品を制作して他者に見せること……など多岐の行為が接続したと考えられる。相互行為に関与した個々人が何を感じ（感じられ）、何を考え、何を意図したか、さまざまであっても、このように相互行為が網の目のように接続し回帰する広がりから、のちに「ジャポニスム」と呼ばれることになる新しい「共在の枠」が〈個人を超えた次元に〉広く成立したと捉えることができるだろう。

柳宗悦のいわゆる「木喰仏の発見」も同様に、芸術をめぐる既存の「共在の枠」に、別領域の別の「共在の枠」でつくられた事物をもち込むことと捉えうるが、われわれはそこにも、自分の見た事物を他者に見せることから始まる相互行為の接続連鎖、および新たな「共在の枠」成立を見て取ることができる。柳が一九二四年に書いた「木喰上人発見の縁起」によれば、彼は一九二四年（大正一三年）一月、朝鮮陶磁器のコレクションを見せてもらいに訪れた甲州小宮山清三宅で、二体の木喰仏（暗い倉の前に置かれていた）を偶然目にして、「即座に心を奪われ」た。その驚きに応じて譲られ自宅に送付された一体の木喰仏を、柳は自分で見るばかりでなく、「私の室に入る凡ての人も、それを眺めずに帰ることは許されませんでした」［柳、六頁］とあるように、訪れる人々（河井寛次郎、浜田庄司らの名が挙がっている）に積極的に見せたのである。翌年から二年あまりのうちに、彼は木喰仏の調査を行い、数多くの木喰仏と木喰上人自筆の自叙伝および歌稿を発見する。そしてそれをもとにした論文執筆刊行の傍ら、集めた木喰仏の展覧会をソウル、東京の三カ所（一九二五年）、京都（一九二五年）、大阪（一九二六年）で開催し、併せて講演も行った。⑩

柳は、自分が見て心惹かれた（何かが強く感じられた）ものを、直ちに積極的に、他者たちに見せたのである。彼の木喰仏に関する調査研究も、それを見せられた人々とともに行われた。見せられた者すべてが木喰仏を評価したわけではなく、木喰仏の芸術性について同時代の識者による否定的評価（彼らにはおそらく、木喰仏が「すばらしい」とは感じられなかった）も残っているというが、⑪木喰仏をめぐる相互行為の接続は多くの人々を巻き込んで連鎖した（その接続連鎖の継続には、柳による理論的言

説がリソースの一つとして大きくはたらいていると考えられるし、例えば当時の社会環境などもリソースとなった
はずだ）。その先に、庶民の日常生活用具から探し選んだ「美しい」物を〈見せる—見る〉相互行為が多
くの人々の間で接続し連鎖継続すること、すなわち「民藝」と名づけられる新たな「共在の枠」成立を
見ることも可能である。

　木喰仏を見て心惹かれた（何かが感じられた）ことから、同じ人物（作者）がつくった他の仏像（「作
品」）を集める、その人物について調べて公表する、集めた仏像を〈元あったところとは別の「会場」に〉展
示して他者に見せる、という柳の行為は、明らかに西洋近代に成立した「芸術」をめぐる「共在の枠」
を前提している。木喰仏は、江戸時代庶民の宗教や信仰をめぐる「共在の枠」から、近代の芸術をめぐ
る広い意味での「共在の枠」に移し入れられたわけだ。木喰仏を他者に見せるという柳の行為は、巨視
的に見れば、芸術に関わる既存の「共在の枠」における小さいとは言い難い「偏差」である。それゆえ
そこから始まる相互行為の接続が新たな「共在の枠」成立にもつながるのだろうが、他方でまた彼のハ
ビトゥスと彼にとっての芸術の接続をめぐる「共在の枠」、彼の周囲の人々のハビトゥスと「共在の枠」が、
木喰仏を許容する「だいたい」の幅をもっていたとも言えるだろう。いずれにしろ木喰仏をめぐる〈見
せる—見る〉の相互行為は接続を続ける。美術史家の研究対象となり、複数の日本美術全集に掲げられ
（これもまた見せることの一種である）、現在まで多くの「木喰仏展」が開催されていることは、その相互
行為が接続を見せ続け、木喰仏が芸術をめぐる大きな「共在の枠」に組み入れられたことを意味する。この

事例は一般に、柳による「木喰仏発見」とされるが、「発見」とは、それをめぐる相互行為が接続し続け、その後の芸術の「共在の枠」に組み込まれたことから遡って言われることである。

最後に、「民藝」という「共在の枠」においてつくられた倉敷ガラスの器が、一九六〇年代のアメリカから展開された「スタジオ・グラス」という「共在の枠」にもち込まれた事例も挙げておきたい。倉敷ガラスは、輸出用クリスマス飾りの小さなガラス玉を吹く職人であった小谷眞三が、一九六四年（昭和三九年）知人で民藝協会会員の坪井一志からメキシコのコップを見せられ勧められて器つくりに着手したことを発端とする。小谷は試行錯誤して出来た器を、坪井の仲介で倉敷民藝館館長の外村吉之助に見せた。外村はそれに喜んで大きな興味を示し、小谷に倉敷民藝館所蔵のガラス器すべてを見せたという。その後、出来た器を外村に見せては指導を受けるという相互行為が繰り返された末、小谷のつくったガラス器は一九六六年の日本民藝館展に入選、その後「倉敷ガラス」の名で民藝館に展示され各地の民藝品店で販売されるようになっていった。そういう小谷のガラス器が、一九七八年京都で開催された第八回世界クラフト会議で展示される。加えて本人による講演と作業を撮影したフィルム上映も行われた。この会議のガラス部会には、スタジオ・グラス運動の創始者とされるハーヴェイ・K・リトルトンをはじめ、ジョエル・フィリップ・マイヤーズ、マーヴィン・リポフスキー、アン・ヴォルフなど、グラス・アートの作家たちが参加し、彼らの作品の展示に加えて、制作のデモンストレーションも行われた。この会議は参加した日本人ガラス関係者に大きな衝撃を与え、日本における「スタジオ・グラス運

動の上陸」、すなわち「アートとしてのクラフト」という方向性を示してその後の日本におけるグラス・アート展開の契機となったと位置づけられている。そのような会議の場で小谷は、日本における「スタジオ・グラスの先駆者」とみなされるのである。スタジオ・グラス運動は、それまで一般的であった大規模工房や工場におけるガラス器・ガラス装飾品生産（多くはデザインと製作が分離していた）に対し、作家が自らのスタジオで、ガラスという素材を用いて造形作品を個人制作しようとするものであり、無名の職人たちが無心につくる日常用具の美しさを重視する民藝運動の立場とは、理論の上で大き[16]く異なっている。小谷自身もこの会議での講演で「私のこういうやり方が、スタジオグラスだということは、当時は全然知りませんでした」と、ある種の戸惑いを語っている『ガラス部会記録』三二頁）。

もかかわらず会議の参加者たちには、小谷のガラス器が「グラス・アート」の「作品」に見えたのである。民藝という「共在の枠」から生まれた小谷のガラス器は、〈見せる―見る〉という相互行為を通じ、「作品」としてスタジオ・グラスの「共在の枠」に受け入れられ、その延長で海外にも紹介され（＝見せられ）ていく。小谷自身は終始、「作家」ではなく「職人」を自称し続けるが、現在では民藝の側も、小谷を「日本のスタジオ・グラスの先駆け」と紹介している。[17]

スタジオ・グラスの「共在の枠」と民藝の「共在の枠」とが、小谷の倉敷ガラスを軸にクロスしたように見える。双方の「共在の枠」に、その事態を許容する幅やゆとりがあったことになる。われわれはここにも、規則や理論的厳密性によらない〈見せる―見る〉の相互行為接続、関与する人々のハビトゥ

スの「だいたい」と、「共在の枠」の「だいたい」を見ることができる。この一見不思議な相互行為接続や、「共在の枠」のクロスは、それぞれの「共在の枠」変容の要因となるとともに、日本のガラス工芸やグラス・アートをめぐる大きな「共在の枠」の現状にもつながっているだろう。

以上三つの事例について、「北斎漫画」、木喰仏、倉敷ガラスのそれ自体、それぞれの「特質」や「価値」を論じることも可能だろう。ただしそれはあくまで、それらを主要なリソース＝第三項として、〈自他それぞれの「感じられる」を基盤に〉自他間の〈見せる―見る〉という相互行為が接続連鎖したことから遡っての議論である。或る「共在の枠」に呈示された何かが、〈見せる―見る〉の接続連鎖を生じさせず、無視され消えていった事例も無数にあるはずだ。残らなかったそれらについて論じることは難しい。さらにまた、ここでは元の「共在の枠」から別の「共在の枠」に呈示されて〈見せる―見る〉の連鎖継続が生じた特定の「作品」に視点を置き、それをめぐる〈見せる―見る〉の連鎖をいわば単線的に取り上げたのだが、「共在の枠」における〈見せる―見る〉は、問題にした「作品」についてだけ生じているのではない。それ以外のさまざまな「作品」について無数の〈見せる―見る〉が複数の人々の間に、各々のその時々の「感じられる」を基盤にして、互いに関係しながら網の目のように広がりつつ接続を続けているはずだ。その作動する接続連鎖の網において、或るものは「作品」として残り、或るものは消えていく。さまざまなリソースが関与するその作動の全体を見渡して語り尽くすことは、ほぼ不可能に思える。われわれは「残った」ものから、すなわち連鎖のあとから、事後的に、しかも単線でしか語

れない。語られたそれは、第二章で見たような個々の「呈示」における「わからなさ」、自他の間の「不定性」、すなわち相互行為の接続と社会システムの作動とに不可欠な「空白」を隠蔽する。そして各人の各人なりの「感じられる」という体験が、自他間の「不定性」や「空白」を前提に、「同じ」と「違う」を顕在化させつつ生じることを取りこぼす。これまで見てきたような、相互行為の内側で体験される微妙な中動的体験が、事後的には失われてしまうのである。とすれば併せて、特定の相互行為の（小さな）具体的場面から語ることが必要になるだろう。特定の事物（「作品」）になるかもしれないもの）をめぐり、〈見る―見せる―見る……〉という相互行為の或る限られた場面で、関与者それぞれの「感じられる」が行為とどのように関わり、「共在の枠」とどう関わるか、それによって関与者や「共在の枠」がどう変化していくか、相互行為のただ中からそこに巻き込まれつつ詳細に記述していくことである。

第一章

(1) 山鳥重量『心は何でできているのか』第一章。

(2) 中村雄二郎『共通感覚論』第二章「視覚の神話をこえて」。

(3) 長滝祥司「感覚・知覚・行動——認識モデルと知覚の理論をめぐって——」。

(4) メルロ＝ポンティは『知覚の現象学』の「自己の身体の空間性、および運動性」と題した章で「身体図式」を論じる際、シェリントン由来の「自己受容性proprioceptive」に言及している。[MERLEAU-PONTY, 1945, p. 114. 訳１—１七三頁]

(5) FINDLAY, John M. GILCHRIST, Iain D., *Active Vision: the Psychology of Looking and Seeing* (本田仁視監訳『アクティヴ・ヴィジョン』)

(6) 長井真理「分裂病者の意識における「分裂病性」」。

第二章

(1) 作品の自立性を強調する理論的立場からは、「作品に内在する作者」という概念も出てくるが、受容者の素朴な意識としては、作者は実在の他者であろう。

(2) 森田亜紀『芸術の中動態』終章。

(3) KEMMER, *The Middle Voice* 4.1 Reciprocal situation types.

（4） これは関与者が一の出来事における再帰 reflexive（例えば自分で自分を叩く）と類比可能であろう。ただし厳密に言えば、交互に一方が他方にキスするこの事例も、そのキスの仕方が二人のそれまでの関係においてかたちづくられてきたのだとしたら、単純な能動─受動関係の組み合わせと言い切ることはできないだろう。

（5） 筆者の中動態理解に関して、詳しくは『芸術の中動態』第三章。

（6） 森田亜紀『芸術の中動態』第十章。

（7） 森田亜紀『芸術の中動態』第七章。

第三章

（1） KANT, *Kritik der Urteilskraft* §§ 8, 9.（篠田英雄訳『判断力批判（上）』第八節、第九節）。

（2） もちろん「共感」をどう捉えるかという問題が、そもそも存在する。心理学などの分野においては、共感を、「他者の心の状態を頭の中で推論し、理解する」という認知的共感（cognitive empathy）と「他者の心の状態を頭の中で推論するだけでなく、身体反応も伴って理解する」という情動的共感（emotional empathy）に区別されるという（《岩波講座》コミュニケーションの認知科学）2 『共感』四頁）。芸術の領域で共感を考えるわれわれとしては、少なくとも単に「頭の中で推論し、理解する」だけの認知的共感をとるわけにはいかない。芸術体験は、知的理解というあり方において成立するのではなく、「どうしてもそう感じられる」ということで成り立つからである。

（3） 発達心理学者の浜田寿美男は共鳴動作について、「いわば身体が相手の身体に直接反応するようにして、反射的に、相手の動きを同型になぞる」［浜田、一〇九頁］こととして、それを「人どうしの同型性が、その身体に本源的に備わっている」［同、一〇八頁］証左とする。

（4） 浜田寿美男は、赤ちゃんは人と顔を単に知覚対象として好むのではなく、「相手が自分に向かって働きかけてくれるから、あるいは自分が相手に向かって働きかけたいからこそ、人の顔を見、目を合わせるのです」［浜田、二一三頁］

と述べている。

(5) SHERRINGTON, Charles S., *The Integrative Action of the Nervous System.* CANNON, Walter B., *the Wisdom of the Body.* (舘鄰・舘澄江訳『からだの知恵』)

(6) 亀谷和史「H・ワロンの初期発達理論──〈姿勢機能（システム）〉概念を中心に──」。

(7) 森田亜紀「思える」の中動態と表現」。

(8) 森田亜紀『芸術の中動態』第二章。

(9) 中村雄二郎『西田幾多郎』一〇二─一〇六頁

(10) 森田亜紀「述語的なもの」と芸術──メルロ＝ポンティの後期思想から──」。

(11) 共感に障害を示す自閉症に、アナロジー理解の障害が伴うことは、注目に値する。

(12) 彼らは、「指」の語源を「及ぶ」と理解し、「指とは自分の意識、自分の感覚、自分の意思がそこに及ぶという存在である」[佐藤・齋藤、五一頁]と述べる。ここで言われる「自分の及ぶ範囲に入れる」は、メルロ＝ポンティが身体図式を「われ能う je peux」による統一と理解したことと呼応する。

第四章

(1) 森田亜紀『芸術の中動態』第七章、第八章。

(2) HARTMANN, Nicolai, *Ästhetik* (福田敬訳『美学』)、SOURIAU, Etienne, *La Correspondance des Arts.*

(3) 森田亜紀『芸術の中動態』第四章。

(4) もちろん、人に強制されていやいや制作する、受容するということもあるだろうし、それがきっかけとなって芸術体験が成立することも十分ありうるだろうが、その問題は措いておく。

(5) カントは美的判断に共通感 Gemeinsinnes のはたらきを見た [KANT, §20, 訳二〇節]。中村雄二郎は、五感を統合するはたらきという意味で、共通感覚を体性感覚と重ねている [中村、一九七九、第二章5]。

（6） 社会学者見田宗介（真木悠介）は、個体相互の関係の基盤に「誘惑」を見る「真木悠介『自我の起源　愛とエゴイズムの動物社会学』」。ここで言われる「誘惑」とは、相手に対する強制ではなく、相手が自ら歓んで、動くような仕方で相手にはたらきかけることである。われわれはこの自他関係にも、能動–受動ではない、中動態で表されるべき事態を見てとることができるだろう。そしてそれは、ナチスドイツが行ったように、芸術をプロパガンダに利用することともつながると考えられる。

第五章

（1）「読む」は言語の使用を前提とすることから、それを直ちに「見る」や「聞く」と同様の知覚体験とすることには異義もあるだろう。その点に関する議論はいったん棚上げにし、ここでは文学という領域における「読む」において、（どのようにしてかは別として）五感によるものと同種の知覚体験が（結果的に）成立していることを踏まえて、論を進める。

（2） 同様の指摘は、野村庄吾『乳幼児の世界』のほか、浜田寿美男『私」とは何か　ことばと身体の出会い」、やまだようこ『ことばの前のことば』にも見られる。

第六章

（1） 大澤はこの企てについて「相関主義を乗り越える上で必要な道具を、ルーマンの理論から取り入れる」という、「逆説的」「弁証法的」展開と述べている「大澤、二〇一九ａ、六二八頁」。

（2） ここで、演劇、ダンス、音楽など、パフォーマンス系の芸術における作品が「モノ」とは言い難いという点が問題になるだろう。この領域における「作品」は事物というより出来事という側面が大きい。ただしその場合でも、その出来事は、私だけでなく他者たちにとっても見たり聞いたりできる超越的な何ごとかとしてあり、名（タイトル）を与えられて、「モノ」に準じる扱いを受けている。この問題については、改めて考察しなければならないだろう。

（3）村上陽一郎『科学と日常性の文脈』第五節。

（4）黄倉雅広「打検士の技──洗練された行為とアフォーダンス」。

（5）この二側面は、デュフレンヌ Mikel DUFRENNE が美的体験を考察するにあたって導入した「作品」と「美的対象」の区別にもつながると、考えられる。

（6）美術史家ゴンブリッチ E. H. GOMBRICH も『芸術と幻影 Art and Illusion』において、作品を見る者の「心的構造 mental set」を問題にするにあたり、「受信機 receiver」とその「調節 attune」という比喩を用いている［GOMBRICH, p. 58. 訳九八頁］。

（7）岡田暁生『音楽の聴き方』第二章は、作品をめぐる言葉と知覚の仕方との関係について論じている。

（8）ただ一つの「意味」や「答え」を求めて知覚を離れようとするならば、芸術は破壊されるだろう。知覚はパースペクティヴに宿命づけられているのだから。

第七章

（1）実際、特定の目的のために製作された道具が、当初の意図を超え、別の目的に利用されることも珍しくない。例えば座るための家具として製作された椅子は、高いところにあるものをとるための踏み台として使われるし、バリケードを築くために用いられたりもする。この種の「転用」は、道具の「物」として独立する。

（2）芸術作品が「物」であることは、アーレントにとって、芸術作品が「永続性」をもつことと同義である。「物」の耐久性、とりわけ「芸術作品」の永続性は、労働の産物が消費されてなくなってしまうことと対比される。しかし現代の資本主義体制においては、そのシステム維持のために、消費し続けること、生産されるものを次々使い捨てることが求められている。消費が利潤を生むのである。地域起こしのための芸術祭などにも見て取りうるように、芸術の名の下に制作される「作品」も、利潤を求めるための手段として消費される。消費システムに巻き込まれる「作品」に永続する「作品」を求めるのは困難であろう。作品が永続することに対する無関心が広がっている。アーレントによれば、永続する「作品」

213　註

は、同時代だけではなく、時代を超えた人と人との間の「介在物」、過去や未来の他者との関わりの要でもありうるか
ら、「作品」の永続への無関心は、歴史に対する無関心ともつながるだろう。永続する「作品」というアーレントの議
論は、現代の資本主義社会における芸術のあり方を再考する足掛かりにもなる。

(3) あらわれるということが芸術作品の目的であるというアーレントの主張は、芸術作品が知覚における「感じられる」
という体験によって存立するというわれわれの見解と、同じ事態を反対側から語ったものとも理解することができよう。

(4) 森田亜紀『芸術の中動態』第八章。

第八章

(1) 佐々木健一『近世美学の展望』。

(2) 北澤憲昭『眼の神殿』、佐藤道信『〈日本美術〉誕生』。

(3) MATURANA, H. R. & VARELA, J., *Autopoiesis and Cognition, The Realization of the Living.* (河本英夫訳『オ
ートポイエーシス　生命システムとはなにか』)

(4) 木村大治が『共在感覚』で取り上げている相互行為生成の具体例[木村、二〇〇三、二四八―二五〇頁]参照。

(5) ルーマンは別のところで、「選択的に現実化されるあらゆる事柄が意味をもつのは、それが他の可能性の地平のなか
に配置されているからです」[LUHMANN, 2002, S. 222. 訳二八九頁]と述べ、「意味」を「現実性と潜在性との差異に
おいてはたらくメディア」[同 S. 223. 二九〇頁]としている。意味を実定的なものとしてではなく差異から考察する流
れの中に、ルーマンも位置すると思われる。

(6) スタイルをプログラムの一種とみなすことも可能であるが、それが不可欠なわけではないとルーマンは言う [LUH-
MANN. 1995. S. 306. 訳三一三頁]。

第九章

（1）KANT, *Kritik der Urteilskraft* §2.（篠田英雄訳『判断力批判』第二節）

（2）森田亜紀『芸術の中動態』第五章。

第十章

（1）TOMASELLO, *The Cultural Origins of Human Cognition*, 3.（大堀壽夫他訳『心とことばの起源を探る』第三章）

（2）水尾比呂志『評伝 柳宗悦』、熊谷功夫『民芸の発見』。

（3）ただし柳のこの活動を補佐した式馬隆三郎は、「木喰さんのことで柳先生と離れた人も多かったかもしれぬ」[式馬、一九三九頁]と回想している。

（4）このことは第三項としての作品が客観的事物であること、さらにまた芸術が制度として成立していることと、深く関わるはずだ。

（5）多木浩二『「もの」の詩学』、川口幸也編『展示の政治学』。

（6）このことは、アーレントの言う芸術作品の「物」としての独立を示す例にもなるだろう。

第十一章

（1）これは、アーサー・ダントー Arthur DANTO の言う「アートワールド」、芸術作品を芸術作品として成立させる土俵の問題と理解することもできる [DANTO〈The Artworld〉西村清和訳「アートワールド」]。二人は「梱包芸術」を含む「戦後美術」の「アートワールド」に参加していなかったのである。

（2）双方に「何かしよう」という意図がなくても、他者のふるまいを見てその認知状況を推測し、自らの行動につなげる「他者の認知の利用」を、相互行為とみなして論じる場合がある。高梨克也「インタラクションにおける偶有性と接続」（木村・中村・高梨編『インタラクションの境界と接続』所収）、同「社会的インタラクションにおける「見えるも

の」としての身体』。

（3） 大庭健『他者とは誰のことか』、木村大治『見知らぬものと出会う』。

（4） 木村大治『共在感覚』第Ⅱ部第二章。

（5） 大庭健『他者とは誰のことか』Ⅰ第三章。

（6） 稲垣良典『習慣の哲学』。

（7） 行為の調整を通じて、他者の行為を自分の側の「共在の枠」に引きずり込もうとする場合もあるだろうし、逆に他者の行為を契機に自分の側の「共在の枠」を拡張あるいは変容させようとする場合もあるだろう。いずれにしろ「共在の枠」は、相互行為そのものを通じて、個々人の意図と別次元に成立し変化する。

（8） この傾向は、ブルデューの「ディスタンクシオン」が強くはたらいている事態と理解することもできるだろう。

（9） 柳が小宮山の所有する朝鮮陶磁器を見ようとすることには、自宅を訪れた浅川伯教から手土産として贈られた（＝見せられた）李朝染付の壺を見て心動かされたことが先立っているが、その浅川の来訪は柳の自宅にあるロダンの作品をめぐる〈見せる─見る……〉という相互行為の接続を見ることができよう。

（10） 水尾比呂志『評伝 柳宗悦』、熊谷功夫「民芸の発見」。

（11） 毛利伊知郎「木喰研究の背景──柳宗悦の日本東洋美術観」。

（12） 柳の木喰仏調査旅行に同行した式場隆三郎は、その旅先で柳が仏具や日用雑器の中から美しい品を「発見」した現場、すなわち民藝運動につながる「発見」の現場に立ち会った体験に言及し、それを木喰仏発見の「副産物」としている［式馬、一二二頁］。

（13） 雑誌『民藝』第四一〇号 特集：小谷眞三作ガラス器、小谷眞三編著『倉敷ガラス──小谷眞三の仕事』、小谷眞三「コップが生まれるまで」。

（14） 『ガラス部会記録：第八回世界クラフト会議・京都』。

（15）中山公男監修『世界ガラス工芸史』、雑誌『グラス＆アート』特集「検証∴「工芸」近代から現代への転換点　第八回世界クラフト会議・京都　一九七八』。

（16）由水常雄編『世界ガラス美術全集　第六巻』、中山公男監修『世界ガラス工芸史』。

（17）倉敷民藝館企画展「かごとガラス」（二〇二一年六月二十二日（火）〜十一月二十八日（日））フライヤー、雑誌『民藝』第八二二号　特集「民藝とガラス」など。

参考文献

ARENDT, Hannah (1958). *The Human Condition*, The University of Chicago Press. (志水速雄訳『人間の条件』ちくま学芸文庫、一九九四年)

—— (1961). *Between Past and Future*, Penguin Classics, 1977. (引田隆也・齊藤純一訳『過去と未来の間』みすず書房、一九九四年)

BENVENIST, Émile (1950). 《Actif et moyen dans le verbe》, *Problèmes de Linguisitique Générale*, Gallimard, 1966, 所収 (河村正夫訳「動詞の能動態と中動態」岸本通夫監訳『一般言語学の諸問題』みすず書房、一九八三年所収)

BOURDIEU, Pierre (1979). *La distinction : Critique sociale du jugement*, Édition de Minui. (石井洋二郎訳『ディスタンクシオン』藤原書店、一九九〇年、普及版二〇二〇年)

—— (1980). *Le sens pratique*, Édition de Minui. (今西仁司・港道隆訳『実践感覚1、2』みすず書房、一九八八年、一九九〇年)

—— (1987). *Choses dites*, Édition de Minui. (石崎晴己訳『構造と実践』藤原書店、一九九一年)

DANTO, Arthur (1965). 《The Artworld》, *Journal of Philosophy* LXI (西村清和訳「アートワールド」西村清和監訳『分析哲学基本論文集』勁草書房、二〇一五年所収)

DUFRENNE, Mikel (1953). *Phénoménologie de l'expérience esthétique*, Presses Universitaire de France.

CANNON, Walter B. (1932). *the WISDOM of the BODY*, Norton & Company, 1963. (舘鄰・舘澄江訳『からだの知恵』講談社学術文庫、一九八一年)

FINDLAY, John M. GILCHRIST, Iain D. (2003). *Active Vision: The Psychology of Looking and Seeing*. (本田仁視監訳『ア

219

GIBSON, James J. (1979), *The Ecological Approach to Visual Perception*, Laurence Erlbaum Associates, 1986. 古崎敬他訳『生態学的視覚論』（サイエンス社、一九八五年）クティヴ・ヴィジョン』北大路書房、二〇〇六年）

GOFFMANN, Erving (1963), *Behavior in Public Places:Notes on Social Organization on Gathering*, The Free Press of Glencoe. （丸木恵祐・本名信行訳『集まりの構造』誠心書房、一九八〇年）

GOMBRICH, E. H. (1960), *Art and Illusion*, Princeton University Press, 1969. （瀬戸慶久訳『芸術と幻影』岩崎美術社、一九七九年）

GONDA, Jan (1960), 《Reflections on the Indo-European Medium》*Lingua* 9, 1960, pp. 36–67, pp. 175–193.

HARTMANN, Nicolai (1953), *Ästhetik*, Walter de Gruyter & Co., 1966. （福田敬訳『美学』作品社、二〇〇一年）

HELD, K. (1972), 《Das Problem der Intersubjektivität und die Idee einer phänomenologischen Transzendentalphilosophie》, *Perspektiven transzendental-phänomenologischer Forschung: für Ludwig Landgrebe zum 70. Geburtstag von seinen Kölner Schülern. Phänomenologica* 49, Nijhoff, 1972所収。（坂本満訳「相互主観性の問題と現象学的超越論哲学の理念」新田義弘・村田純一編『現象学の展望』国文社、一九八六年所収）

HUSSERL, Edmund (1931), *Cartesianische Meditationen und Pariser Vorträge*, Husserliana Band 1, Nijhoff, 1963. （細谷恒夫訳「デカルト的省察」『世界の名著62 ブレンターノ フッサール』中央公論社、一九七〇年所収）

KANT, Immanuel (1790), *Kritik der Urteilskraft*, Felix Meiner Verlag, 1974. （篠田英雄訳『判断力批判（上）』岩波文庫、一九六四年）

KATZ, David (1925), *Der Aufbau der Tastwelt*, Verlag von Johann Ambrosius Barth. （東山篤規・岩切絹代訳『触覚の世界』新曜社、二〇〇三年）

KEMMER, Suzanne (1993), *The Middle Voice*, John Benjamins Publishing Co.

LÉVINAS, Emmanuel (1961), *Totalité et Infini*, Kluwer Academic,1971. （熊野純彦訳『全体性と無限（上）（下）』岩波文

庫、二〇〇五年、二〇〇六年）

LUHMANN, Niklas (1984), *Soziale System. Grundriß einer allgemeinen Theorie*, Suhrkamp.（佐藤勉監訳『社会システム理論（上）（下）』恒星社厚生閣、一九九三年、一九九五年）

―― (1995), *Die Kunst der Gesellschaft*, Suhrkamp, suhrkamp taschenbuch wissenschaft, 1997.（馬場靖雄訳『社会の芸術』法政大学出版局、二〇〇四年）

―― (2002), *Einführung in die Systemtheorie*, Carl-Auer-Systeme Verlag.（土方透監訳『システム理論入門 ルーマン講義録1』新泉社、二〇〇七年）

MATURANA, H. R. & VARELA, J. (1980), *Autopoiesis and Cognition, The Realization of the Living*, D. Reidel Publishing Company.（河本英夫訳『オートポイエーシス 生命システムとはなにか』国文社、一九九一年）

MERLEAU-PONTY, Maurice (1945), *Phénoménologie de la perception*, Paris, Gallimard.（竹内芳郎ほか訳『知覚の現象学1、2』みすず書房、一九六七年、一九七四年）

―― (1975), *Les relations avec autrui chez l'enfant*, Centre de documentation universitaire.（滝浦静雄・木田元訳「幼児の対人関係」『眼と精神』みすず書房、一九六六年所収）

SARTRE, Jean-Paul (1940) *L'imaginaire*, Gallimard.（平井啓之訳『想像力の問題』人文書院、一九六五年）

―― (1943), *L'être et le néant*, Gallimard.（松浪信三郎訳『存在と無I』人文書院、一九五八年）

―― (1948), *Qu'est-ce que la Littérature?* Gallimard, Collection Folio/essais, 1985.（加藤周一・白井健三郎・海老沢武訳『文学とは何か』人文書院、改訳新装版、一九九八年）

SHERRINGTON, Charles S. (1906), *The Integrative Action of the Nervous System*, Yale University.

SOURIAU, Etienne (1947), *La Correspondance des Arts*, Flammarion, 1969.

SIMMEL, Georg (1909), 《Brücke und Tür》Der Tag. Moderne illustrierte Zeitung Nr. 683, Morgenblatt vom 15. September 1909/Georg Simmel Online.（鈴木直訳「橋と扉」『ジンメル・コレクション』ちくま学芸文庫、一九九年

（所収）

TOMASELLO, Michael (1999), *The Cultural Origins of Human Cognition*, Harvard University Press.（大堀壽夫他訳『心とことばの起源を探る』勁草書房、二〇〇六年）

——（2009）, *Why We Cooperate*, THE MIT Press.（橋彌和秀訳『ヒトはなぜ協力するのか』勁草書房、二〇一三年）

WALLON, Henri (1938), *La Vie mentale*, Édition social. 1982.（浜田寿美男訳『身体・自我・社会』ミネルヴァ書房、一九八三年に部分訳所収）

——（1949）, *Les origines du caractère chez l'enfant*, PUF, 1998.（久保田正人訳『児童における性格の起源』明治図書、一九六五年）

石井洋二郎（二〇二〇）『ブルデュー『ディスタンクシオン』講義』藤原書店。

稲垣良典（一九八一）『習慣の哲学』創文社。

井庭崇編（二〇一一）『社会システム理論 不透明な社会を捉える知の技法』慶應義塾大学出版会。

岩村吉晃（二〇〇一）『タッチ』医学書院。

梅田聡編（二〇一四）『岩波講座コミュニケーションの認知科学2 共感』岩波書店。

大澤真幸（二〇一九a）『社会学史』講談社現代新書。

——（二〇一九b）『コミュニケーション』弘文堂。

大島清次（一九八〇）『ジャポニスム』講談社学術文庫、一九九二年。

大庭健（一九八九）『他者とは誰のことか 自己組織システムの倫理学』勁草書房。

大藪泰（二〇二〇）『共同注意の発達 情動・認知・関係』新曜社。

岡田美智雄（二〇〇八）「人とロボットの相互行為とコミュニケーションにおける身体性」雑誌『現代思想』、第三巻一六号、青土社。

——（二〇一二）『弱いロボット』医学書院。

岡田暁生（二〇〇九）『音楽の聴き方』中公新書。

岡本夏木（一九八二）『子どもとことば』岩波新書。

――（一九八五）『ことばと発達』岩波新書。

奥村隆（二〇一三）『反コミュニケーション』弘文堂。

川口幸也編（二〇〇九）『展示の政治学』水声社。

河本英夫（一九九五）『オートポイエーシス　第三世代システム』青土社。

亀谷和史（一九八七）「H・ワロンの初期発達理論――〈姿勢機能（システム）〉概念を中心に――」『東京大学教育学部紀要』第二七号

黄倉雅広（二〇〇一）「打検士の技――洗練された行為とアフォーダンス」佐々木正人・三島博之編著『アフォーダンスと行為』金子書房所収。

岸政彦（二〇二〇）『NHKテキスト100分de名著　ブルデュー　ディスタンクシオン　「私」の根拠を開示する』NHK出版。

北田暁大・解体研編（二〇一七）『社会にとって趣味とは何か』河出ブックス。

北村憲昭（一九八九）『眼の神殿　「美術」受容史ノート』美術出版社。

木村大治（二〇〇三）『共在感覚』京都大学学術出版会。

――（二〇一八）『見知らぬものと出会う　ファースト・コンタクトの相互行為論』東京大学出版会。

木村大治・中村美知夫・高梨克也編（二〇一〇）『インタラクションの境界と接続』昭和堂。

熊谷功夫（一九七八）『民芸の発見』『熊谷功夫著作集第六巻』思文閣出版、二〇一七年所収。

熊野純彦（一九九九）『レヴィナス入門』ちくま新書。

小谷眞三編著（一九九八a）『倉敷ガラス――小谷真三の仕事』里文出版。

――（一九九八b）「コップが生まれるまで」『倉敷ガラス　小谷眞三展　図録』おぶせミュージアム、中島千波館所収。

五味文彦（一九九四）『絵巻で読む中世』ちくま学芸文庫、筑摩書房、二〇〇五年。

佐伯胖編（二〇〇七）『共感 育ち合う保育のなかで』ミネルヴァ書房。

佐伯胖・佐々木正人編（一九九〇）『アクティブ・マインド』東京大学出版会。

酒田英夫（二〇〇六）『頭頂葉』医学書院。

佐々木健一（一九八四）『近世美学の展望』『講座美学1 美学の歴史』東京大学出版会、一九八四年所収。

佐々木正人（二〇〇〇）『知覚はおわらない アフォーダンスへの招待』青土社。

佐藤道信（一九九六）『〈日本美術〉誕生 近代日本の「ことば」と戦略』講談社選書メチエ。

佐藤雅彦・齋藤達也（二〇一四）『指を置く』美術出版社。

椹木野衣（二〇一五）『アウトサイダー・アート入門』幻冬舎新書

式馬隆三郎（一九三九）『木喰上人の民芸仏』『日本人の知性17 式馬隆三郎』学術出版会、二〇一〇年所収。

――（一九六〇）「旅と民藝」『日本人の知性17 式馬隆三郎』学術出版会、二〇一〇年所収。

下條信輔（一九八八）『まなざしの誕生 赤ちゃん革命』、新曜社。

関一夫（二〇一一）『赤ちゃんの不思議』岩波新書。

杉山亨司・土田真紀・鷺珠江・四釜尚人（二〇一八）『柳宗悦と京都』光村推古書院。

高階秀爾（一九六九）『名画を見る眼』岩波新書。

高梨克也（二〇一二）「社会的インタラクションにおける「見えるもの」としての身体」二〇一二年度人工知能学会全国大会発表論文集。

多木浩二（一九八四）『「もの」の詩学』岩波現代選書。

田辺繁治（二〇一〇）『「生」の人類学』岩波書店。

筒井康隆（一九七八）「最悪の接触 ワースト・コンタクト」『筒井康隆全集第20巻』新潮社、一九八四年所収。

長井真理（一九九〇）「分裂病者の意識における「分裂病性」」『内省の構造 精神病理学的考察』岩波書店、一九九一年所収。

中山公男監修（二〇〇〇）『世界ガラス工芸史』美術出版社。

中村雄二郎（一九七九）『共通感覚論』岩波現代文庫、二〇〇〇年。

──（一九八三）『西田幾多郎』岩波書店。

新田義弘（一九八二）『自己性と他者性』新田義弘・宇野昌人編『他者の現象学 増補新版』北斗出版、一九九二年所収。

野村庄吾（一九八一）『乳幼児の世界』岩波新書。

馬場靖雄（二〇〇一）『ルーマンの社会理論』勁草書房。

浜田寿美男（一九九九）『「私」とは何か ことばと身体の出会い』講談社選書メチエ。

土方定一（一九六三）『画家と画商と蒐集家』岩波新書。

日野原健司（二〇二一）「浮世絵が陶磁器の包み紙として海を渡ったのは本当?。という話。」太田記念美術館ＨＰ（https://otakinen-museum.note.jp/n/n0124684501c）。

藤田喬平（監修）、石井康治（編集）、岩本正憲（文責）（一九七八）『ガラス部会記録──第八回世界クラフト会議─京都─工業化社会におけるクラフトマン・手仕事へのあこがれ──一九七八年九月一一日──一五日＝World Crafts Council 1978, Kyoto, Japan』東洋ガラス技術部。

真木悠介（一九九三）『自我の起源 愛とエゴイズムの動物社会学』岩波書店。

水尾比呂志（一九九二）『評伝 柳宗悦』筑摩書房。

村上陽一郎（一九七九）『科学と日常性の文脈』海鳴社。

毛利伊知郎（一九九七）「木喰研究の背景──柳宗悦の日本東洋美術観」三重県立美術館『柳宗悦展図録』所収。

百木漠（二〇一八）『アーレントのマルクス』人文書院。

森田亜紀（一九九四）「述語的なものと芸術」『芸術学芸術史論集』第六号、神戸大学文学部芸術学芸術史研究会。

──（二〇一三）『芸術の中動態 受容／制作の基層』萌書房。

──（二〇一九）「「思える」の中動態と表現」渡辺哲男・山名淳・勢力尚雅・柴山英樹編著『言葉とアートをつなぐ教育思

想』晃洋書房。

矢島新・山下裕二・辻惟雄（二〇〇三）『日本美術の発見者たち』東京大学出版会。

柳宗悦（一九二五）『木喰上人』新装・柳宗悦選集第九巻、春秋社、一九七二所収。

やまだようこ（一九八七）『ことばの前のことば』新曜社。

山鳥重（二〇一一）『心は何でできているのか』角川選書。

由水常雄編（一九九二）『世界ガラス美術全集　第六巻』求龍堂。

『岩波哲学・思想事典』（一九九八）岩波書店。

『新編感覚・知覚心理学ハンドブック』（一九九四）誠信書房。

『古今著聞集　下』西尾光一・小林保治、校注、新潮古典文学集成、新潮社、一九八六年。

「検証・「工芸」近代から現代への転換点、第八回世界クラフト会議・京都一九七八」雑誌『グラス＆アート』第一二号、

一三号　悠思社、一九九六年所収。

雑誌『民藝』第四一〇号　特集：小谷眞三作ガラス器、日本民藝協会、一九八七年。

雑誌『民藝』第八二三号　特集：民藝とガラス、日本民藝協会、二〇二一年。

あとがき

本書は、二〇一三年刊行の前著『芸術の中動態——受容／制作の基層——』を踏まえ、その後の考察をまとめた書き下ろしである。

本文中の翻訳での引用については、参考文献として挙げた訳書の訳文を使用する場合のほか、参照の上、必要に応じて文脈に沿った訳文を作成する場合もある。

前著は、中動態という言語の範疇を思考の範疇に転用することで、芸術体験（作品の受容および制作の体験）の或る特徴を捉えようとする試みであった。能動—受動、主体—客体という図式におさまらない体験のあり方を、中動態という別種の範疇を用いて、いわば別の枠組みで浮かび上がらせて考察したものである。

前著で問題にした芸術体験は、受容であれ制作であれ、（事後的に見れば）作品との関わりである。本書では、残る問題として、芸術という領域において他者と関わる体験、そこからさらに芸術制度の社会的成り立ちを考察することになった。その考察においても、中動態という範疇で捉えうる事態が基礎的

227

場面に見出される。前著と同じく本書も、書くことによってだんだんにわかってくる〈中動態の〉過程である。

中動態は、あくまで思考の範疇であり、特定の事態や場面にのみ結びつけられるものではない。能動―受動、自己同一的な項を基本とする枠組みでは捉え難いさまざまな出来事を捉えるために、さまざまに使用しうる。ただし何ごとかを「中動態だ」と指摘して終わりなのではなく、中動態を範疇として用いることで、何が言えるのか、何を言いたいのか、その先が問題であろう。本書で呈示したそれがどのように読まれるか、あとは読者に委ねることになる。

二〇一五年の倉敷芸術科学大学退職によって、つくる人々の現場から遠ざかったことが、本書におけるその後の考察に何らかの影響を及ぼしたのは確かだろう。しかし考察は、いつのまにか、最終講義でタイトルに掲げた「作品がモノであること」という問題にもつながっていった。その問題が、在職中、作家である同僚や学生たちの制作現場近くに居合わせるなかから浮上してきたことを思えば、今回もまた、彼ら彼女らに感謝しなければならない。そしてもちろん、現在までつづく元同僚や卒業生たちとの交流――展覧会等で彼ら彼女らの作品を見せてもらうこと、折にふれさまざまな作品について語り合うこと――も、考察の材料となっている。そのことにもまた感謝したい。

さらに本書は、前著『芸術の中動態』に頂いた書評やコメント、書籍・論文での引用や参照に対する

応答でもある。そのことからすれば、前著を読んで見える（聞こえる、読める……）かたちで反応を示して下さった方々に感謝申し上げなければならない。

最後に、前著刊行後、続編を粘り強く催促しつづけて下さった萌書房の白石徳浩氏に、改めてお礼申し上げる。

みなさま、ありがとうございました。

二〇一三年　晩秋

森田　亜紀

■著者略歴

森田 亜紀（もりた　あき）

1954年　京都市に生まれる
1977年　北海道大学農学部農学科卒業
1980年　神戸大学文学部哲学科芸術学専攻卒業
1988年　神戸大学大学院文化学研究科博士課程修了　学術博士
1995年　倉敷芸術科学大学芸術学部専任講師，助教授を経て
2004年　同教授
2015年　同退職

著　書
『芸術の中動態——受容／制作の基層——』（萌書房，2013年）
『言葉とアートをつなぐ教育思想』（共著：晃洋書房，2019年）

論　文
「メルロ＝ポンティの内部存在論における芸術の位置」『美學』通巻第157号（美學会，1989年）
「芸術における地平性‐次元性と中動態」『倉敷芸術科学大学紀要』創刊号（1996年）
「芸術体験の中動相」『美學』通巻第214号（美學会，2004年）
「制作学への道——スリオからパスロンへ——」『倉敷芸術科学大学紀要』第14号（2009年）ほか。

訳　書
ジャン＝フランソワ・リオタール『文の抗争』（共訳：法政大学出版局，1989年）

芸術と共在の中動態——作品をめぐる自他関係とシステムの基層——

2023年1月10日　初版第1刷発行

著　者　森田亜紀
発行者　白石徳浩
発行所　有限会社 萌書房（きざす）
　　　　〒630-1242　奈良市大柳生町3619-1
　　　　TEL（0742）93-2234 ／ FAX 93-2235
　　　　[URL] http://www3.kcn.ne.jp/~kizasu-s
　　　　振替　00940-7-53629

印刷・製本　共同印刷工業㈱・新生製本㈱

Ⓒ Aki MORITA, 2023　　　　　　　　　　　Printed in Japan

ISBN978-4-86065-160-2